Jon Thomson & Alison Craighead

3414| |3|| 8945|| 9|||3414| || |3|| 8945||9||||3414| || |3|| 8945||9||||3414| || |3|| 8945||9||||3414| || |3|| 8945||
61  0 3      80  427    61  0 3      80 427     61  0       0 427     61  0 3      80 427     61  0 3      8

Fiona Banner
Aida Čeponytė &
Valdas Ozarinskas
Lucy Gunning
Evaldas Jansas
Linas Liandzbergis
David Mollin
Deimantas Narkevičius
Artūras Raila &
Darius Čiūta
Robin Rimbaud
aka Scanner
Jon Thomson &
Alison Craighead

above, Scanner. opposite, Česlovas Lukenskas.1993

# GROUND CONTROL
## technology and utopia

SUSAN BUCK-MORSS
JULIAN STALLABRASS
LEONIDAS DONSKIS

# Preface

As we approach the millennium, utopias gain a fashionable allure, at least in some technophile circles, by which humanity's basic goodness and cultural creativity will be borne out over petty material squabbles and local differences in the dematerialisation of communication. Their apparent opposite, dystopias, are perhaps more fashionable still, and in much wider circles. The air is full of rumours and announcements of various terminations, of the end of humanity, of the end of history, of the end of the planet—beside which the end of art seems an incidental matter. Ground Control contains reflections on these issues, in the form of critical essays by Susan Buck-Morss, Leonidas Donskis and Julian Stallabrass, and in the form of artists' projects from the Lithuanian and British contributors to the exhibition 'Ground Control'. That exhibition sought to explore the ground opened up by a cultural exchange, less of art objects, than of people and the kind of art they could bring with them or could be transmitted between one country and another.

In a striking and sophisticated essay, the Lithuanian philosopher, Leonidas Donskis, re-examines the idea of utopia, holding up to critical light the too hasty dismissals of utopian thinking by Western political theorists, and revealing its double face, both positive and critical. He approaches the Cold War thought of Western writers such as Friedrich Hayek and Karl Popper (after whose most famous and perhaps most contentious book George Soros named the Open Society Foundation) which are characterised by the absolute rejection of utopian and egalitarian thinking, believing it only to be the dangerous herald of tyranny. Rather than seeing utopian thinking as necessarily being associated with totalitarian regimes, Donskis sees it as having strong local, individual and egalitarian components. Coming out of Lithuania, his thoughts have all the more force: this is a country which experienced the weight of Soviet imperialism, and is now undergoing the confusion caused by market 'discipline'. Thinkers and artists in such a situation are ideally placed to compare both systems, to see the shortcomings and the advantages of both, and to glimpse the possibilities, utopian or dystopian, offered by the contrast.

Both Susan Buck-Morss and Julian Stallabrass ask, in rather different ways (in major and minor keys perhaps, or one is tempted to say in utopian and dystopian modes) whether the avant-garde and its associated utopianism are necessary to the meaningful production of

art. Without it, perhaps, art becomes mere decoration or entertainment, a pastime for those with the cultural and financial privilege to pursue it.

Buck-Morss grasps the dilemma, familiar since the writings of Adorno, that art is intrinsically valuable precisely because of the very quality, its pure uselessness, which makes it convenient for the exercise of ideology, particularly as a mask for commercial enterprises. It cannot be dissolved into useful, political activity, as parts of the Soviet avant-garde tried to do in the 1920s, without losing that quality, so perhaps the best of modern, avant-garde work was oriented towards some absolute, utopian ideal which the purity of the work of art itself indicated. The ends of pure autonomy and pure usefulness constantly have to be reinvented as art oscillates between its poles. Nevertheless, there are possibilities, in the communication opened up politically and technologically between East and West, for the creation of an art which acts meaningfully and politically, critically examining the conditions for its own creation, and treating its audience as equals and participants.

Stallabrass wonders whether the dematerialisation of the art object by digitalisation does not herald a crisis for the system of art, founded on aesthetic and monetary value. In a thought experiment, he asks whether computers could not execute some of the symbol swapping common in some areas of contemporary art these days, and if so, whether people would take it seriously as art, or even know the difference. The implication is not that technology has caught up with human creation, but rather that human creation has become dumbed down to the level of technology. The trend to dematerialisation is matched by another, that of hyper-materialisation, in which the main effect of the work is its material presence. The marriage of the two, Stallabrass thinks, may not be a positive matter.

While they may be divided over its likelihood, both Buck-Morss and Stallabrass are agreed that a utopian impulse is needed for the meaningful functioning of art. It is in the area of exchanges such as 'Ground Control', in the radical swapping of perspectives that occurs, and in sustaining them, that utopian perspectives are most likely to be opened. There has been much emphasis on educating the recalcitrant East in World Bank orthodoxy, and much less on what the West can learn from peoples who see the Western system with new eyes and who, only a few years ago, actually lived an alternative, and played a role in its demise.

## GROUND CONTROL
### LUCY GUNNING

Akilė Banelis

Zigmas Banelis
b.1942
*My wife is an artist. My daughter is 8 years old. Two years ago I worked as a newsreader for Radio Vilnius Broadcasting overseas.*

Arts in the Electi

Age of Its

onic Production

Susan Buck-Morss

I.

Neabejotina viena - "menas" turi tęsti kovą dėl teisės egzistuoti.
Net jei yra akivaizdžių jo sunaikinimo požymių, - jį darosi vis sunkiau
atskirti tiek nuo kultūros pramonės produktų, tiek ir nuo antraeilių
pasaulinės finansinės rinkos įrankių, - jis negali liautis buvęs
"menu", nes ši sąvoka nužymi autonomišką erdvę jėgos diskurse. Jis
yra kritiško kūrybingumo laisvės šifras - reta, tiesiog neįkainojama
vertybė šiame pasaulyje, kuriame vyraujanti logika nevertina nei
kūrybinės laisvės, nei viešumo.

Žlugus socializmui ir pasaulio mastu ėmus kilti neoliberalizmui,
sekuliarioji kultūrinė produkcija, kad išliktų, tampa vis labiau
priklausoma nuo kapitalizmo. Šiandieninis kapitalizmas remia šią
produkciją trimis formomis. Pirma, jis naudojasi kultūros darbuotojais
tiesiogiai, kai jie apipavidalina, įpakuoja ir padeda parduoti tiek
pačius produktus, tiek ir su jais susijusį identitetą. Antra, jis sukuria
kultūros pramonę, pačius kultūros kūrinius paversdamas įpakuotomis
ir parduoti skirtomis prekėmis. Trečia, o būtent čia ir susiduriama su
"menu", jis siūlo kultūrai savo finansinę paramą, remdamas pavienius
menininkus ir renginius tarsi jų pačių labui, lyg išreikšdamas savo
rūpestį visuomenės gerove. Ši pastaroji veiklos forma, priešingai nei

I.

One thing is certain. "Art" must continue in its fight for the right to
exist. Even if it can read the signs of its own liquidation—the fact
that it is increasingly indistinguishable from the products of the
culture industry, on the one hand, and from secondary instruments
of global finance markets, on the other—it needs to continue as
"art", because this term marks out a space of autonomy within the
discourse of power. It is the cipher for freedom of critical creativity
taking place within the public sphere—a rare, indeed priceless, value
in this world, the dominant logic of which values neither creative
freedom nor the public sphere.

Within the demise of socialism and the rise, globally of neo-
liberalism, secular cultural production finds itself increasingly
dependent on capitalism for its survival. In its present
configuration, capitalism sustains that production in three forms.
First, it uses cultural workers directly to design, package and market
both products and corporate identities. Second, it creates a culture
industry, turning cultural creations themselves into packaged,
marketable commodities. Third, and this is where "art" comes in, it

opposite, Evaldas Jansas

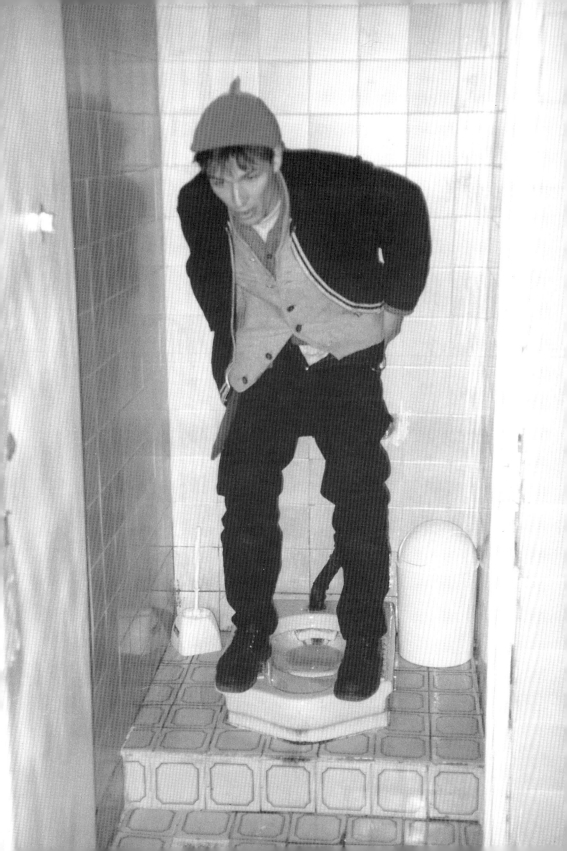

dvi pirmosios, regis, prieštarauja paties kapitalizmo racionalumui, kadangi remiant kultūrą tik eikvojamos lėšos ir negaunama pelno. Tačiau pelnas ateina netiesiogiai - pagerėjusio kompanijos įvaizdžio pavidalu. O jei prisiminsime tikrovę - varginančias pasaulinės gamybos sąlygas, ekologiškai destruktyvų jos pobūdį ir asmeninės sferos neliečiamumo pažeidimus, kurių atsiranda tobulinant elektroninius informacijos rinkimo metodus, leidžiančius daryti iki šiol neregėtas rinkos manipuliacijas, - taps aišku, jog įvaizdis yra ta problema, dėl kurios verta jaudintis ne vien atskiroms kompanijoms, bet ir kapitalizmui kaip sistemai. Be jokios abejonės, nevyriausybinių ir ne pelno organizacijų, remiančių meną, tarpininkavimas sušvelnina neatitikimą tarp kapitalistinio kaupimo ir kultūros kūrimo, tačiau jų buvimas nekeičia reikalo esmės - filantropija kaip ideologinė kapitalizmo įteisinimo viršūnė turi ilgas ir garbingas tradicijas.

Paspauskime klavišą "menas". Menas yra būtinai reikalingas hegemoniškam diskursui todėl, kad jo neinstrumentinė logika yra priešinga ekonominės sistemos logikai. Privatūs interesai, kuriais vadovaujasi kapitalizmas, turi prisidengti visuomeniniais, kad galėtų įgyti visuotinio gėrio puoselėtojo pavidalą, o menas yra puikiausiai tam tinkama kaukė.

lends its financial support to culture, sponsoring individuals and events seemingly for their own sake, as a manifestation of its interest in the public good. This last activity, as opposed to the first two, appears to contradict capitalism's own rationality insofar as the sponsoring of culture is a drain on profits rather than an enhancement of them. Enhancement comes about indirectly, however, in the form of a better company image. And given the realities—the sweatshop conditions under which global production is carried out, the ecological destruction which it causes, and the potential for violations of privacy due to electronic information gathering that enables unprecedented market manipulation—image is something that not only companies but *capitalism as a system* needs to worry about seriously. Granted, the mediation of non-government and non-profit funding organisations provides a buffer between capitalist accumulation and cultural production, but their presence does not change the picture fundamentally. Philanthropy has a long and honoured tradition as an ideological pillar of capitalist legitimisation.

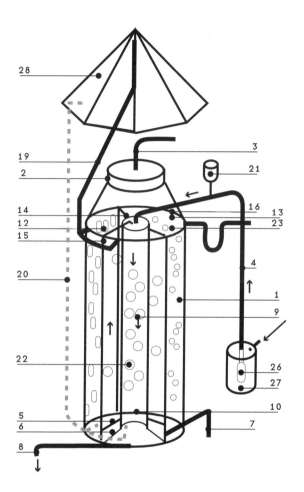

28

19
2

14
12
15

20

22

5
6

8

3

21

16
13
23

4

1

9

26
27

10

7

Anaerobic Filter (detail), 1997

Anaerobinio filtro
principinė veikla:

1. Cilindrinis rezervuaras.
2. Sferinis dujų surinkimo
rezervuaras.
3. Dujų nuvedimas.
4. Fekalijų (mėšlo)
padavimas.
5. Perforuotas dugnas.
7.8. Dumblo (trąšų)
nuvedimas iš 2-jų kamerų
dugno.
9. Centrinė sekcija.
10. Anga iš 9 į 11
rezervuaro sekciją.
11,12,13. Radialinės
sekcijos.
14. Nesiekianti dugno
vertikali pertvara.
15. Perforuotas latakas
persipylimui iš 9 sekcijos

ant 6 pertvaros.
16. Žiedinis surinkimo
latakas išvalytam
vandeniui.
17. Švaraus vandens
nuvedimas.
18. Šilumokaitis
sujungtas su saulės
kolektoriumi (procesų
paspartinimui).
19. Šilto vandens
padavimas (atvėsusio
sugrįžimas).
20. Atvėsusio vandens
nuvedimas.
21. Aktyvios biomasės
kamera su dozatoriumi
intensyvumui reguliuotis.
22. Keraminkinis ar
plastikinis užpildas su
didėjančiu lyginamuoju
svoriu nuo 9 iki 11,12,13

kamerų.
23. Plūdurai sekcijose
11-13 plėvės ardymui.
24. Paduodamų fekalijų
srovės skirstytuvas.
25. Šilumą izoliuojanti
tarpinė.
26. Fekalijų pakėlimo
siurblys.
27. Fekalijų kaupimo
šulinys.
28. Saulės kolektorius
vandens pašildymui.
Fekalijos per
paskirstytuvą patenka į
centrinį rezervuarą. Čia
nuséda ir per lataką su
perforacija patenka į 11,
po to į 12 ir galiausiai į
13 kamerą, iš kurios per
surinkimo lataką 16
nuvedamos į telkinį ar

panaudojamos laistymui.
Dumblas išleidžiamas į
purvo saugyklas ar
panaudojamas laukų
tręšimui. Susidariusios
biodujos tinka buities
reikmėms.

Išradimas SU 1604750
papildytas iki visiško
energijos
nepriklausomumo nuo
tiekėjų.

The Principal Scheme of
an Anaerobic Filter:

1. Cylinder reservoir.
2. Spherical reservoir of
gas collection.
3. Gas disposal.
4. Supply of excrement
(manure).
5. Perforated bottom.
7-8. Disposal of the silt
(fertilisers) from the
bottom of two chambers.
9. Central section.
10. An opening from 9 to
the 2nd section of the
reservoir.
11,12,13. Radial
sections.
14. A vertical partition
not reaching the bottom.
15. Perforated channel

for the pouring from
section 9 on partition 6.
16. A circular collection
channel for purified
water.
17. Disposal of pure
water.
18. A heat exchanger
connected with the sun
collector (for the
speeding up of the
process).
19. Supply of warm water
(return of cooled).
20. Disposal of cool
water.
21. A chamber of the
active biomass with a
batcher (for the
regulation of intensity).
22. Ceramic or plastic
back-up with an

increasing specific
weight from 9 to
11,12,13 chambers.
23. Buoys in the sections
for the destruction of
membrane 11-13.
25. Heat insulation
gasket.
26. The pump for lifting
excrement.
27. A well for the
accumulation of
excrement.
28. The sun collector to
the central reservoir
through the distributor.
Here it settles down and
gets to chamber 3
through the channel with
perforation, then to
chamber 12 and finally to
13, from which through

collection channel 16
gets to a water body or
is utilised for watering.
The silt is spilt over to
mud reservoirs or utilised
for the fertilisation of
fields. The accumulated
biogas is suitable for
everyday needs.
Invention SU 1604750
has been supplemented
to the level which makes
energy independent from
supplies.

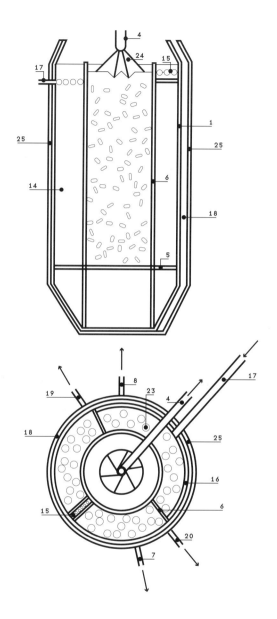

Anaerobic Filter (detail), 1997

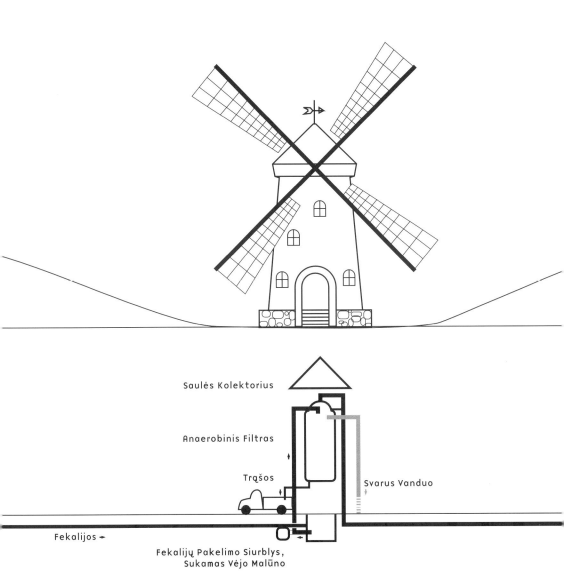

Saulės Kolektorius

Anaerobinis Filtras

Trąšos

Svarus Vanduo

Fekalijos →

Fekalijų Pakelimo Siurblys,
Sukamas Vėjo Malūno

Amžinoji Ugnis

Biodujos

Milan Kundera ''Nepakeliamas būties lengvumas''
6 dalis, 5 skyrius
...Manau, netvirtinsite, kad šūdas esąs amoralus! Šūdo atmetimas yra
metafizinis. Defekavimas yra kasdieninis Kūrimo atmetimas. Arba-arba:
arba šūdas yra priimtinas (ir nebeužsidarinėkime išvietėse!) -
arba esame sukurti mums nepriimtinu būdu.
Vadinasi, estetinis kategoriško pritarimo būčiai
idealas yra toks pasaulis, kuriame šūdas paneigtas ir
visi elgiasi tarsi jo nė būt nebūtų. Toks estetinis
idealas vadinamas kiču.

"Menas" nėra atsitiktinė objektų konfigūracija, tai - griežta chronologinė tvarka, besirutuliojanti pagal savo pačios vidinę logiką. Ir jei patys menininkai dirba, tai užmiršdami, šventiesiems šios profesijos žyniams - meno istorikams akademijose, meno kritikams spaudoje ir eteryje, meno kuratoriams muziejuose - tenka panaudoti visą savo išradingumą ir papildyti šį raidos naratyvą naujais atradimais. Avangardas šiame procese atlieka reikiamą provokuojantį vaidmenį. Mene neturi nustoti vykę kažkas nauja, nes priešingu atveju ateitų galas visiems pasakojimams apie meno raidą ir, žinoma, samprotavimų apie meną rinkai. Kartu "naujumas" nuolat verčia abejoti meno tradicija - kaip tik tuo jis ir yra naujas. Todėl nesibaigia katės ir pelės žaidimas: menininkai nesiliauja kėlę naujus skandalus - pornografinius, skatologinius, sakreliginius - paversdami įtartinomis vietomis juos eksponuojančius muziejus, tuo tarpu aukštieji žyniai vis išranda naujų strategijų, padedančių užglaistyti šias provokacijas, surasti joms vietą ligtolinių meno tradicijų ribose. Šis modelis itin paplitęs Jungtinėse Valstijose, kurios, bent jau meno sferoje, vis dar yra supervalstybė. Andres Serrano "Čiurkšk ant Kristaus" (Piss Christ, 1987) tampa "klasikinių" dadaizmo skandalų tąsa, Roberto Mapplethorpe'o fotografijos, vaizduojančios sadomazochistinį seksą, apginamos pasiremiant kanoniškais formalistiniais šviesos kontrastų

Enter "art". It is indispensable to the hegemonic discourse precisely because its non-instrumental logic is antithetical to that of the economic system. The private interest that motivates capitalism has to masquerade as public interest in order to take on the appearance of fostering the general good, and "art" is its adorable mask. "Art" is not a haphazard arrangement of objects. It is a strict chronological ordering that develops in terms of its own internal logic. And, if artists themselves work in oblivion of this fact, it is the tasks of the sacred priests of this profession—art historians in the academy, art critics in the public sphere, art curators in the museums—to insert new works into this narrative of development by whatever inventions of thought they can come up with. The avant-garde plays a necessary, if challenging role in this process. The "new" in art has to keep happening, or the whole narrative of art's development—not to mention the market in art speculation—will fall flat. At the same time, the "new" constantly sets art's tradition in question: this is, after all, what makes it new.

The consequence is a repeated game of cat and mouse: the artists keep coming up with new scandals—pornographic, scatological, sacrilegious—undermining the legitimacy of the museums that display

ir diagonalinės kompozicijos pagrindais, o Mike'o Kelley'o žaidimas su šūdu kūrinyje "Nostalgiškas vaikystės nekaltybės pavaizdaviams" (Nostalgic Depiction of the Innocence of Childhood, 1990) vertinamas kaip politinio protesto aktas, tarsi sugrįžimas į analinę dvimetinuko būseną galėtų būti adekvatus ekologinių ir socialinių mūsų laikų krizių sprendimas. Ar gali šis atsikartojantis generacinis maištaujančio Edipo žaidimas tapti kuo nors kita?

## II.

Prieš šimtmetį naujosios vaizdo reprodukavimo technologijos priveisė meno ir architektūros žurnalų, kurie išplatino moderniojo meno judėjimą po visą pasaulį. Centras, iš kurio sklido ši globalinė kultūra, buvo Europa, o jos sostinė buvo Paryžius. Menininkus iš įvairių žemynų traukė galimybė ten mokytis ir dirbti, ir jie būrėsi į bohemiškas bendruomenes Monmartre ir Kairiajame krante. Tarptautinės meno parodos, pradžioje organizuotos po Pasaulinių parodų skliautais, įgijo autonomiją, 1895 metais įvyko pirmoji Venecijos bienalė, o 1902 metais Turine - pirmoji Tarptautinė moderniojo dekoratyviojo meno paroda. Architektūriniai "konkursai" įgavo tarptautinį mastą, tarptautinė tapo ir meno rinka. Iš pažiūros idealistinis estetinio skonio klausimas iš tikrųjų buvo labai materialus. Rinka skatino ne tik

them, while the high priests keep coming up with new strategies for normalising these provocations within pre-existing art traditions. This pattern is particularly pronounced in the United States, which in terms of the art scene, at least, still has superpower status. Andres Serrano's *Piss Christ* becomes a continuation of the strategies of Dadaism. Robert Mapplethorpe's photographs of sado-masochistic sexual practices are defended on canonical, formalist grounds of tonal contrast and diagonal composition. Mike Kelly playing with shit in *Nostalgic Depiction of the Innocence of Childhood* is seen as a political act of protest, as if reversion to the anal stage of a two-year-old were an adequate response to the ecological and social crises of our time. Can this repetitive generational game of Oedipal rebellion become something else?

## II.

A century ago, new technologies of image reproduction spawned art and architecture journals that spread the modern art movement around the globe. The centre from which this global culture emanated was Europe, and Europe's centre was Paris. Artists were attracted from every continent to study and work there, clustering in bohemian communities in Montmartre and the Left Bank. International art

stiliaus tęstinumą, bet ir skirtumus tarp atskirų meno mokyklų, nacionalinių kultūrų ir pasaulinių civilizacijų produktų. Visuose šiuose pokyčiuose vyravo kolonijinis diskursas. Menui taikomais terminais, tokiais kaip egzotizmas, primityvizmas ir orientalizmas, įvairūs modernizmai leisdavo ir Kitam pajusti savo vertę.

Modernusis menas ir modernioji architektūra veikiausiai buvo pirmieji sąmoningai neetniniai, nenacionaliniai pasaulio kultūros judėjimai, bent jau kalbant apie sekuliariąją sritį. Nors jie buvo aiškiai europocentriniai, skatino kolonijinių hierarchų ideologinę aroganciją ir lengvai pasiduodavo pasaulio sostinės logikai, jų avangardinė laikysena metė iššūkį bet kokioms egzistuojančioms kultūrinėms tradicijoms ir suteikė menui kritinės socialinės jėgos. Jų globaliniai pirmtakai buvo didžiosios religijos, kurių įtaką atspindėjo ritualinių objektų ir sakralinių statinių plitimas, tačiau socialinė modernizmo funkcija, nepaisant viso jo kultiškumo, iš esmės skyrėsi nuo religijų tuo, kad jo utopizmas buvo šio pasaulio. Jų laikas buvo dabar.

1936 metais Walteris Benjaminas tvirtino, jog pramoninių vaizdo reprodukavimo technologijų tobulėjimas iš esmės pakeitė meno socialinę funkciją:

exhibitions, first organised within the overarching context of World Exhibitions, assumed an autonomous status. The Venice Biennale began in 1895. The first International Exposition of Modern Decorative Art was held in Turin in 1902. Architectural "competitions" took on an international scope. The art market, too, became global. The seemingly idealist matter of aesthetic taste was a very material concern. The market encouraged not only continuities of style, but distinctions that allowed product differentiation between artistic schools, national cultures and world civilisations. In all of these developments, colonial discourse was hegemonic. Terms applied to art such as exoticism, primitivism and orientalism were ways the various modernisms bestowed value upon the Other.

Modern art and modern architecture were perhaps the first self-consciously non-ethnic, non-national, global cultural movements, at least in terms of secular phenomena. Although they were clearly Eurocentric, functioning to grease the ideological hubris of colonial hierarchies and slipping easily into the logic of global capital, their avant-garde positioning challenged existing cultural traditions everywhere and endowed art with a critical social power. Their global predecessors were the great religions, whose influence was marked

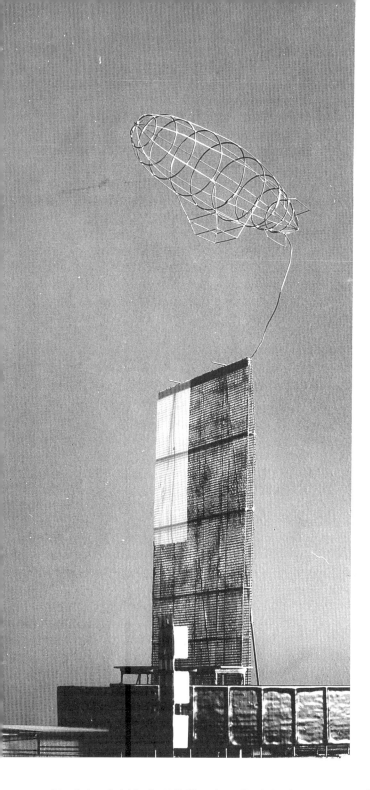

V Ozarinskas, Model for the 11th Lithuanian National Olympic Games scenography, 1991

"Pirmą kartą pasaulio istorijoje mechaninis reprodukavimas išlaisvina meno kūrinį iš parazitiškos priklausomybės nuo ritualo. Vis labiau reprodukuotasis meno kūrinys tampa meno kūriniu, skirtu reprodukavimui. Pavyzdžiui, iš fotografinio negatyvo galima padaryti neribotą nuotraukų skaičių; reikalauti "autentiškos" nuotraukos nėra prasmės. Bet tą pačią akimirką, kai autentiškumo kriterijus nustojamas taikyti meno kūriniui, iš esmės pakinta pagrindinė meno funkcija: užuot buvęs grindžiamas ritualu, jis pradeda remtis visai kita praktika - politika."[1]

Benjaminui meno politizacijos modelis buvo - ir išliko netgi tada, kai Sovietų Sąjungos kultūrinė reakcija jau buvo toli pažengusi - bolševikinės Rusijos meno avangardas: Lisickio knygos vaikams, Klucio plakatai, Rodčenkos baldų dizainas, Vertovo kinas ir fotografijos bei montažo naujovės, kurias įdiegė visi šie kultūros darbuotojai, rūpinęsi kūrybos priemonių, kuriomis naudojosi, tobulinimu.

## III.
Kai 1917-ųjų Spalio revoliucija avangardo menininkus iš bohemiškų maištininkų pavertė revoliucionieriais visuomenininkais, pasekmės buvo nepaprastos. Ne tik pirmaisiais "herojiškaisiais metais", bet ir

geographically by the spread of ritual objects and sacred buildings. But the social function of modernisms, for all their cultishness, differed from religions in the crucial sense that their utopianism was this-worldly. Their time was now.

In 1936, Walter Benjamin argued that the development of industrial technologies of image reproduction had brought about a revolutionary transformation in the social function of art:

> For the first time in world history, mechanical reproduction emancipates the work of art from its parasitical dependence on ritual. To an even greater degree the work of art reproduced becomes the work of art designed for reproducibility. From a photographic negative, for example, one can make any number of prints; to ask for the "authentic" print makes no sense. But the instant the criterion of authenticity ceases to be applicable to artistic production, the total function of art is reversed. Instead of being based on ritual, it begins to be based on another practice—politics.[1]

Benjamin's model for the politicisation of art—even at that late

visą trečiąjį dešimtmetį menas Sovietų Sąjungoje klestėjo mišriomis valstybinės finansinės paramos, NEP'o rinkos konkurencijos, daugybės institucinių organizacijų ir tikro menininkų noro vykdyti revoliucijos iškeltus socialinius tikslus sąlygomis. Per šį dešimtmetį atsiradusios naujovės yra tokios visa apimančios, jog kalbant apie Sovietų avangardą labai sunku daryti kokius nors apibendrinimus. Tačiau kelia nuostabą tai, iki kokio lygio šie menininkai išsižadėjo grynai vidinių kūrybinio tobulėjimo būdų ir įkvėpimo ieškojo išorėje, grįsdami savo darbus gyvenimiška patirtimi visuomenės, purtomos urbanistinių industrinių pokyčių. Jų sukurti įvaizdžiai iš anksto atspindėjo žmonių ir jų greitai kintančios tikrovės susitaikymą. Padėdami pagrindus tam, ką mes šiandien vadiname vizualiąja kultūra, jie sukūrė ištisus naujų formų peizažus ir naujas žmogiškosios jausenos struktūras. Jų kultūros veikla nepakluso marksistinei teorijai, pralenkdama ekonomikos pokyčius: modernizuodama pramonę Sovietų Sąjunga iš visų jėgų stengėsi vytis Vakarus, tačiau meninių inovacijų požiūriu Sovietų modernistai pirmavo. Jie giliai paveikė Veimaro Bauhausą, jų darbai 1926-ųjų Paryžiaus parodoje Exposition internationale des arts decoratifs et industriels modernes - Melnikovo "Sovietų paviljonas", Rodčenkos "Darbininkų skaitykla", Tatlino "Paminklas Trečiajam

date, with cultural reaction in the Soviet Union well underway—was the artistic avant-garde of the Bolshevik Revolution: Lissitsky's children's books, Klutsis' posters, Rodchenko's furniture design, Vertov's cinema and the innovations in photographic and montage techniques that were achieved by all these cultural workers, who were concerned with improving the productive apparatuses with which they worked.

III.
When the 1917 October Revolution transformed avant-garde artists from bohemian rebels into social revolutionaries, the effect was powerful. Not only in the first "heroic years", but throughout the 1920s, art in the Soviet Union flourished under the combined conditions of state financial support and NEP market competition, multiple institutional organisations, and a genuine commitment among artists to the realisation of revolutionary social goals. Innovation during this decade was so broad-ranging that it is difficult to make generalisations about the Soviet avant-garde. Striking, however, is the degree to which these artists abandoned purely inner-artistic lines of development and turned outwards for inspiration, basing their work on the lived experience of a society

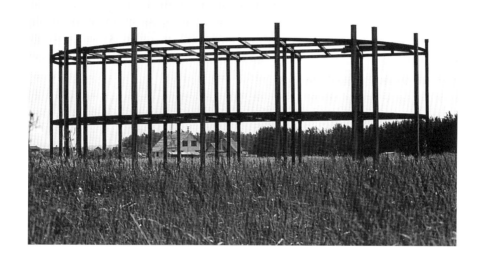

Aida Čeponytė & Valdas Ozarinskas, Project 1994

internacionalui" - tapo modernizmo, kuriame politiniai revoliuciniai įsitikinimai derinosi su radikaliai naujoviška menine technika, pasaulinėmis ikonomis.

Avangardinis eksperimentavimas ketvirtajame dešimtmetyje tapo stalinizmo auka ir nuo to laiko imtas vadinti "utopiniu". Tačiau šis terminas turi keletą reikšmių. Viena kraštutinė jo reikšmė kritiškai implikuoja, kad visa revoliucijai tarnaujančio meno idėja yra utopinė neigiama prasme, nes nutrina ribą tarp meno ir propagandos bei įvelia menininkus į totalitarinę politiką. Kita vertus, šis terminas reiškia praėjusios epochos nostalgiją, pasiilgimą laikų, kai menas buvo ne vien kultūrinė prabanga ar muziejinės refleksijos objektas, bet ir gyvybiškai svarbus įnašas į aktualiausių visuomeninių to meto problemų sprendimą.

Sovietų istorijos pamokos padarė mus skeptikais. Galbūt valstybės parama ir išlaisvina menininkus nuo rinkos spaudimo, tačiau ji daro juos labai pažeidžiamus dėl politinės kontrolės įgeidžių. Suplanuota palinka, įsivaizduojanti esanti 'tabula rasa', gali būti daug nežmoniškesnė už jau egzistuojančią. Meno įsiliejimas į gyvenimą gali sukelti fantasmagoriškas pasekmes ir, užuot didinęs socialinę

undergoing the shocks of urban-industrial transformation. Their images prefigure a reconciliation between human beings and their rapidly changing reality. Initiating what we call today our visual culture, they produced whole new landscapes of forms and new organisations of the human sensorium. The activities of these cultural producers defied Marxist theory by moving ahead of transformations in the economic base. Whereas in terms of industrial modernisation the Soviet Union kept striving to catch up with the West, in terms of artistic innovation Soviet modernists were in the lead. Their influence on the Weimar Bauhaus was profound. Their contributions to the Paris Exposition internationale des arts décoratifs et industriels modernes in 1926—Melinkov's Soviet Pavilion, Rodchenko's Workers' Reading Room—became global icons of a modernism that combined revolutionary political commitment with radically innovative artistic technique.

Avant-garde experimentation was a casualty of Stalinism in the 1930s, and has since been labelled "utopian". The term has several meanings, however. At one extreme, it implies, critically, that the whole idea of art in the service of revolution is utopian in the negative sense, eradicating the distinction between art and

neteisybę, gali padaryti, kad ji ne taip rėžtų akį. Be to (priešingai nei teigė Benjaminas), momentą, kai meno politizavimas virsta savo priešybe - politikos estetizavimu, ne visuomet lengva pastebėti. Nepaisant to, prisiminimas istorinio momento, kai avangardas nustojo buvęs buržuazinės kultūros atstovus gąsdinančiu maištininku, imdamasis revoliucinio alternatyvų kūrėjo vaidmens, nesiliauja persekiojęs vis naujas menininkų kartas - ypač tuos, kurie yra susiję su tokiais judėjimais, kaip bendruomenių menas, projektų menas, konteksto menas, postsudijinis menas, specifinės vietos menas ir aptarnavimo menas. Jie gali atmesti utopizmą, bet negali nuneigti tam laikui būdingo kūrybinio intensyvumo, kilusio tada, kai avangardas nustojo vien trypti menines konvencijas ir rimtai įsitraukė į žaidimą.

Paspauskime klavišą "Valdymas iš Žemės".

## IV.

Dešimt menininkų, po penkis iš Anglijos ir Lietuvos, buvo pakviesti įžengti į minų lauką, kuris pasirodė esąs kasdienis pasaulis. Jų uždavinys - išsprogdinti jo kultūrinius prieštaravimus, pasitelkiant elektronines priemones. Su turistinėmis vizomis keliaudami po tris miestus - Londoną, Vilnių ir Geiteshedą - techninių komunikacijų

propaganda, and implicating artists in totalitarian politics. At the other, it is a term of nostalgia for a past era when art was not just a cultural luxury or an object for museum reflection, but a vital contribution to the burning social issues of the time.

The lessons of Soviet history have made us sceptics. If state funding frees artists from market constraints, it leaves them frighteningly vulnerable to the arbitrariness of political control. Planned environments that imagine a tabula rasa can be more inhuman than existing ones. The movement of art into life can create a phantasmagoric effect that obscure social injustice rather than promoting it. Moreover (and against Benjamin), the point where the politicisation of art turns into its opposite, the aestheticisation of politics, is not always easy to discern. Nevertheless, the historic moment when the avant-garde moved out of the rebellious role of shocking bourgeois culture, and into the revolutionary role of creating an alternative, keeps haunting new generations of artists—particularly those now involved in movements like community-based art, project art, context art, post-studio art, site specific art and service art. They may reject the utopianism, but they cannot deny the creative intensity that was engendered when the avant-garde

padedami, jie turi siųsti pranešimus į galerijas, kurios yra tartum valdymo iš Žemės stotys, stebinčios jų judėjimą. Galerijose esančios instaliacijos atspindi meno kūrinių ir gyvenimo patirties reikšmę elektroninės produkcijos amžiuje.

Menininkai atstovauja "Rytams" ir "Vakarams", ir nors šie terminai nekaip dera su dabartinės kartos tikrove, jų semantinis krūvis vis dar svarbus net turint galvoje, kad Baltijos respublikos priklausė "Rytams" vien tik Sovietų agresijos dėka. Jie verčia mus nepamiršti, jog visai nesenos istorinės aplinkybės sukūrė šiuose regionuose skirtingas meninės kūrybos sąlygas. Vienas iš projekto tikslų ir yra kontrastų dokumentavimas. Bolševikų avangardo tradicija "Rytuose" turi visai skirtingą konotaciją nei "Vakaruose", lygiai kaip ir kapitalizmas bei pasaulinė rinka. Elektronine technologija taip pat naudojamasi nevienodai intensyviai. Šiuo metu mažai teturi prasmės "keitimasis menine informacija", turint omenyje lygiateisius tokių pačių nacionalinių bendrijų mainus rinkos prasme. Ir išties "Valdymas iš Žemės" yra ne tiek keitimasis informacija tarp geopolitinių vienetų, kiek kūrybiškas konstravimas elektroniniu būdu naujos geografinės zonos, kurioje menininkai gali apsigyventi nepaisant savo nacionalinės kilmės ir būti pateikiami bet kokiai "publikai". Šios

ceased the game of merely insulting artistic convention, and started playing for keeps.

Enter Ground Control.

IV.
Twelve artists from England and Lithuania, have been invited to enter a minefield, which turns out to be the everyday world. They are to detonate its cultural contradictions with the aid of electronic devices. Travelling with tourist visas between three cities, London, Vilnius, and Gateshead, they report back via communications technologies to galleries that act as ground-control stations monitoring their movements. Housed within the galleries are installations that reflect on the status of both art works and lived experience in the age of electronic production.

The artists represent "East" and "West", terms that resonate awkwardly with the realities of today's generation. The lingering semantic potential of the terms is important, however, even if the Baltic republics belonged to the "East" only as an act of Soviet imperialism. They keep us cognisant of the fact that, as a

virtualiosios geografinės zonos yra potencialiai opozicinės, teikiančios alternatyvas tiek globalinei homogenizacijai, tiek ir nacionalistiniam atskirumui.

Užuot kūrę gražius objektus, menininkai pateikia reprezentantus elektronikos tarpininkaujamo pasaulio, kuris, imant bendrai, yra prieštaringas socialinės komunikacijos kontekstas, o žvelgiant siauriau - šiuolaikinio meno kontekstas. Jie yra ginkluoti tiek naujomis, tiek ir senomis elektroninėmis priemonėmis: videokameromis, radijo imtuvais, mikrofonais, elektroniniu paštu, magnetofonais, skaidrių projektoriais, superaštuntukais, telefonais, skeneriais, fakso prietaisais. Išsisklaidę erdvėje, šių technologijų padedami, jie kuria "meną". Čia turime reikalą ne su Benjamino aprašytąja meno kūrinių techninio reprodukavimo situacija, o su elektroniniu kūrimu erdvių ir momentų, kurie patys yra menas. Darbų platinimas ir transliavimas sukelia socialinį kritinės meno praktikos efektą, versdamas žiūrovus sutelkti dėmesį į kultūrinio dviprasmiškumo apraiškas, vietas, kur naujosios viešosios komunikacijos formos yra ir įmanomos, ir kartu rizikingos.

consequence of recent history, the conditions of artistic production in these localities are not the same. Documenting the contrasts is one of the aims of the project. The tradition of the Bolshevik avant-garde has very different connotations in the "East" from in the "West". So does capitalism and the global art market. Electronic technologies are employed with different intensities. Artistic "exchange" in the market sense of reciprocity between equivalent national entities makes little sense at present. And indeed, Ground Control is less a cultural exchange between geo-political units than it is the creative construction of new, electronically produced geographies that can be inhabited by artists despite their national origins and accessed by "publics" anywhere. These virtual geographies are potentially oppositional, providing alternatives to global homogenisation on the one hand and nationalist exclusionism on the other.

Rather than making beautiful objects, the artists produce representations of the electronically mediated world that provide the contradictory context for social communication in general, and for contemporary art practices in particular. They are armed with electronic devices both old and new: radios, video cameras,

Menininkai yra judantys taikiniai. Čia neina kalba apie emigrantų bendruomenių steigimą meninei veiklai. Šie naujosios bohemos atstovai yra samdomi tik vienam kartui. Nėra nurodyta jokia konkreti teritorija ir jie neturi aiškios tapatybės. Prijungti prie "Valdymo iš Žemės" stoties nešiojamais prietaisais, jie fiziškai juda geografine erdve - važiuoja automobiliu ar traukiniu, skrenda lėktuvu ir netgi mėgina keliauti irkluodami. "Langai", jų atveriami į kultūrą, yra dvivėriai. Kaip 'flaneurs electroniques' jų padėtis svyruoja tarp turisto ir įsibrovėlio, stebėtojo ir stebimojo. Kaip keliaujančios Interneto sritys, jie yra savo pačių platinamų elektroninių priemonių interaktyvumo alegorijos. Riba tarp menininko ir žiūrovo yra nuolatos peržengiama, nes jie abu yra paribio nomadai. Meno nėra niekur (arba jis yra visur). Jis egzistuoja kaip perduotas vaizdas ar garsas, jis kartu ir yra, ir nėra, yra vietinis ir globalinis, sukurtas ir atrastas. Jis sukuria kultūrinę erdvę, esančią anapus egzistuojančio lojalumo ir strategiškai paruoštą gynybai.

Skirtumas tarp kibernetinėje erdvėje išsibarsčiusių "menininkų" ir kibernetikos sirgalių ar technomanų yra tas, kad dalyvaujant menininkams, technodeterminizmas yra kvestionuojamas iš esmės. Čia nerasime euforiško žavėjimosi technologija, nepavadinsi to ir

microphones, e-mail, tape recorders, slide projectors, super-8s, telephones, scanners and fax machines, fermentation machines. Deployed in the field they make "art" by means of these technologies. We are dealing here not with the situation Benjamin described as the technical *reproduction* of art works, but with the electronic production of spaces and temporalities that are themselves art. The dissemination and broadcasting of the work produce the social effect of critical art practice, causing audiences to focus attention on points of cultural ambiguity, where new forms of public communication are both possible and at risk.

The artists are moving targets. There is no question of setting up émigré communities for artistic work. These new bohemians are commissioned for a one-time stand. There is no fixed territory and they have no clear identities. Plugged into Ground Control by portable devices, they move boldly through geographic space—by car, train, aeroplane, even rowing machine. The "windows" they provide on culture are two-sided. As *flâneurs électroniques*, their position fluctuates between tourist and alien, observer and observed. As walking web sites, they are an allegory for the interactivity of the electronic media they deploy. The line between artist and audience

distopija. Veikėjai yra menininkai, o ne technologija. Jie įsiveržia į šią erdvę nuostabiai ramūs ir pasitikintys savimi, įvairiai naudodamiesi elektronika išsprogdinti tokias kultūrines prieštaras, kaip prižiūrėtojai versus prižiūrimieji, dokumentiškumas v. fikcija, menininkas v. žiūrovai, vartojimo teisės v. asmens neliečiamumas, pramogos v. politika, komunikacijų paveikta tikrovė v. komunikacijos kaip tikrovė.

Ausinės krinta iš lubų tarsi deguonies kaukės, televizorių ekranai, atgręžti vienas į kitą, transliuoja nacionalinius logosus, kurie keičia vienas kitą tarsi stalo teniso kamuoliukai, galerijos lankytojo kūno atmatos (biologinės dujos) prijungiamos prie didingo meninio objekto, vaizduojančio amžinąją ugnį, taip sukuriant naują ekosistemą, kuri palaiko meno kūrinio veikimą kartu versdama atsisakyti pretenzijų į autonomiją. Slapti mikrofonai viešai atskleidžia dirbančių menininkų veiklą, juos pačius užklupdami tada, kai jų darbus jau vertina žiūrovai. Rezultatas transliuojamas per radiją ir pats tampa meno kūriniu. Slaptai įrašinėjant viešoje vietoje, sukuriamas vieno miesto dienos triukšmo "garso polaroidas", o vėliau įrašas leidžiamas kito miesto triukšmo fone. Emocijos, kurias tyrinėja optiniai skaneriai, tampa technologijomis, kurios, atrodytų, yra visai bejausmės.

constantly crossed, as both are nomads in a border region. Art is nowhere (or everywhere). It exists as transmitted image and sound. It is both present and absent, local and global, created and found. It produces a cultural space outside existing loyalties and positioned strategically for resistance.

What is different about the "artists" being deployed in cyberspace, rather than cyberfreaks or techno-junkies, is that techno-determinism is challenged at the core. There is no euphoria of technology, and no dystopia either. The artists are the agents, not the technologies. They invade this space with a remarkable lack of trepidation, using electronics in multiple manners to detonate the cultural contradictions of surveillance v. surveilled, documentary v. fiction, artist v. audience, public access v. personal privacy, entertainment v. politics, art v. information, mediated reality v. media as reality.

Headphones drop from the ceiling like oxygen masks. TV monitors confront each other, transmitting national logos that alternate like a ping-pong game. The bodily wastes of the gallery visitor (biogas) are connected to the lofty art object of an eternal flame, producing

Svajonė ir Paulis Stanikai, History: ?, 1995

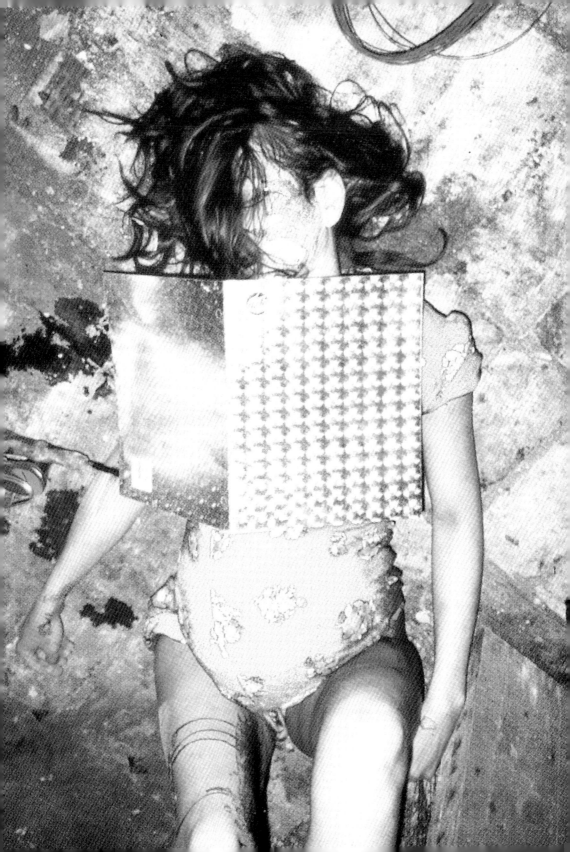

Menininkai keičiasi vietomis vėl pasirodydami namuose virtualioje realybėje. Su publika susisiekiama įvairiomis kryptimis, tuo griaunant vertikalią kultūrinės industrijos hierarchiją. Daugybė kalbų, priklausančių įvairiausioms komunikacijų rūšims, kuria sudėtingą tekstą. Veiksmas susilieja su transliavimu.

"Valdyme iš Žemės" "menas" kuriamas iš komunikacijų technologijų, kad būtų galima kvestionuoti komunikacijos veiksmą kaip tokį. Ar bendrauja žmonės, kai bendrauja elektroninės priemonės? Kas yra elektroninis kontaktas - abipusis dalijimasis ar kontroliavimas manipuliuojant? Koks yra skirtumas tarp fizinės geografijos ir transliavimo geografijos sričių kaip įtakos sferų? Kokia riba skiria lankytoją ir įsibrovėlį, dalyvį ir pažeidėją? Kaip siejasi tikrovės dokumentavimas ir vojerizmo malonumas? Koks yra laikinis erdvinis kelionės patyrimas, kai tuo pat metu palaikomas ryšys ir su išvykimo, ir su atvykimo vieta? Kokį poveikį daro atvirai demonstruojami elektroniniai prietaisai ir kas pakinta, kai dokumentavimui skirta technika lieka paslėpta? Kada viešumas yra utopinis pažadas? Kada jis tampa distopiniu asmens teisių pažeidimu?

a new ecosystem that keeps the art work going while cancelling its claim to autonomy. Hidden microphones make public the process of artists at work, catching *them* in the act of audience response to it, and the radio-broadcasted results are themselves the art work. Electronic eavesdropping on public space produces a "sound Polaroid" of the noise of the day in one city, and plays it back against the noise of the day in another. Emotions, examined by optical scanners, become the topic for technologies that seem to have none. Artists exchange places, showing up at home again in virtual realities. Publics are connected in multiple directions, defying the top-down hierarchies of the culture industry. Textual complexity is produced by the multiple languages of multiple media. Performance becomes one with transmission.

Ground Control makes "art" out of communication technologies in order to question the act of communication as such. When electronic devices interact, are people interacting? Is electronic contact reciprocal sharing or manipulative control? What are the differences, as spheres of influence, between physical geographies and those of transmission? What is the line between visitor and alien, participant and transgressor? How does the documentation of reality connect to

Elektroninė narkozė metaforiškai atskleidžia perėjimą nuo tikrovės prie fikcijos, nuo filmo vaizdinio prie atminties vaizdinio, nuo komunikacijų sukelto įvykio prie komunikacijų įvykio. "Dokumentavimo" aktas įgyja naują kritinę galią, kai informacijos vaizdiniai, tarsi antrinė žaliava, dar kartą perdirbami į "meną". Žmogaus veidas ir balsas, elektroninių priemonių apnuoginti ir išstatyti į viešumą, tampa neregimos ir negirdimos pasąmonės laukais. Pojūčiai, izoliuoti komunikacijos laidoje, sinesteziškai rekonstruojami kaip menininko socialinis uždavinys. Būtent perduodant dirbtinumo ir tikrumo, kurio įspūdį sukuria komunikacijos, sumaištį, sukeliamą komunikacijos, yra atkuriama pažintinė patirtis.

Kadaise kelionė galėjo būti istorinės pažangos įvaizdis (revoliucijos, rašė Marxas, yra istorijos garvežiai), šiandieninis persikėlimas erdvėje reiškia laiko evakuaciją. Turistams kelionės yra tapusios rutina. Migruojantiems darbininkams kelionės pradžia ženklina atsisveikinimą ir grįžimą, kaskart vis labiau prarandant namų pojūtį. Kelionės pradžia užtvindo praeities vaizdais - mintys grįžta į praeitį, tarsi pasinaudojus šiuo atminties impulsu būtų įmanoma atsispirti mechaninių transporto priemonių jėgai. Kelionė greičiau žadina nostalgiją nei, kaip senojo avangardo laikais, tvirtą tikėjimą, jog

the pleasure of voyeurism? What is the time/space experience of a journey when one remains in contact with two locations simultaneously, the point of departure and the point of arrival? What is the effect of the pronounced visibility of electronic equipment, and what is changed when the documenting technologies remain hidden? When is publicness a utopian promise? When is it a dystopic violation of personal rights?

Electronic morphing provides a metaphor for the transition between reality and fiction, movie image and memory image, mediated event and media event. The act of "documentation" takes on new critical power when informational images are recycled as "art". The human face and human voice, prised open by electronics, become fields of the optical and aural unconscious. The senses, isolated in media transmission, are synaesthetically reconstructed as the artist's social task. It is by *passing through* the media-caused confusion between the artificial and the actual that cognitive experience is restored.

If travel was once an image of historical progress—revolutions, wrote Marx, are the locomotives of history—today's traversing of space causes an evacuation of time. For tourists, travel has become

vyksti į šviesesnę ateitį. Baidarė niekada neišplaukia iš tvenkinio; vaikas niekada neiškrausto savo lagamino; traukinio keleivis "dokumentuoja" išvyką, visą kelią kurdamas istorijas.

"Valdymas iš Žemės" - tai elektroninių eksperimentų laboratorija. Menininkai pateikia medžiagą kritinei refleksijai, tikrindami pasikeitusios socialinės komunikacijos kontūrus. Jie taip pat mums primena, jog kibernetinė erdvė nėra naujas reiškinys. Kinas jau nuo senų laikų buvo elektronikos ir meno perversmo modulis, slaptas radijo klausymasis buvo svarbi politinės rezistencijos dalis, šimtus metų telefoninio ryšio geografinės sritys egzistavo kaip egalitariniai komunikacijos tinklai, o trys pašto paslaugų šimtmečiai įtvirtino etinę nuostatą, kad valstybė turėtų ginti piliečio asmeninių reikalų slaptumą. Šiandien reikia socialinių vizijų, kurios įtvirtintų šias tradicijas kintančių šiuolaikinės elektroninės praktikos parametrų ribose.

Projekte "Valdymas iš Žemės" dalyvaujantys menininkai buvo paprašyti sukurti "ilgalaikius kultūrinio momento laike dokumentus" - momento, kuris būtų mums savas, nepastebimas ir trumpas. Dauguma elektroninių priemonių, kuriomis jie naudojasi, yra

routine. For migrant workers, departure signals Diaspora and return, each time with the feeling of being less at home. Departure releases a flood of past images. Thoughts go backward in time, as if one could resist the force of mechanical transportation by means of the counter-momentum of memory. Travel evokes nostalgia rather than, as with the old avant-garde, a confident sense of arriving at a brighter future. A rowing machine never leaves the pool; a child unpacks his suitcase; a train passenger "documents" the trip by making up stories along the way.

Ground Control is a laboratory of electronic experiments. The artists present material for critical reflection, probing the changed contours of social communication. They also remind us that cyberspace is not a new phenomenon. Cinema has long been the model for the conversion of electronics and art. Secret radio listening has functioned important-ly as an act of political resistance. Geographies of telephone transmission have existed as egalitarian communication networks for a hundred years. Three centuries of postal service have established an ethics that the state should protect citizen privacy. Needed today are social visions that build on these traditions within the changing parameters of present electronic practice.

nesudėtingos, prieinamos ne tik kultūriniam elitui. Momentinio perdavimo išdava neturėtų būti nei globalizuotos bendrybės, nei lokalizuotas etninis savitumas, o "glokalinė"[2] patirtis - visuotinai prieinama ir meniškai unikali. Jei mašinos yra žmogaus kūno protezai, tai elektronika sudaro sąlygas jį pralenkti (ar išstumti į priekį) - kaip pėdsaką, šešėlį, šviesą, skaitmeninį įrašą, cheminį procesą. Svarbiausia ne pritrenkti žiūrovą, o jį įtraukti. Išties svarbiausias "Valdymo iš Žemės" dalyvių socialinis uždavinys - sukurti geresnį techninį aparatą, kuris padarytų elektroniškai prieinamą alternatyvių viešąją erdvę. To, kas joje nutinka, pakanka, kad tiek patys menininkai, tiek ir žiūrovai įsitikintų, jog mums yra prieinama ne vien kultūrinės pramonės ir kapitalistinės rinkos logika. O tai sužinoti yra svarbu.

1   Benjamin, W., "The Work of Art in the Age of Mechanical Reproduction", Illuminations, vert. Harry Zohn, įv. Hannah Arendt, New York 1967, pp. 221 & 224
2   Terminą "glokalinis" (žodžių "globalinis" ir "lokalinis" junginys) pirmą kartą pavartojo Natalie Melas savo nebaigtame darbe apie šiuolaikinius Martinikos rašytojus.

The artists of Ground Control have been asked to create "lasting documents" of "cultural moment in our time"—our own, inconspicuous and transient. Most of the electronic means they deploy are low-tech, available to more than the cultural elite. The effect of instantaneous transmission is to produce neither globalised generalities nor localised ethnographies, but "glocal" experiences—publicly accessible and artistically unique.[2] If machines are prostheses of the human body, electronics provide ways of leaving it behind (or projecting it forward)—as trace, shadow, light, digital recording, chemical process. The point is not to dazzle the audience but to include them. Indeed, the most significant social task for the artists of Ground Control is the creation of an improved technical apparatus that makes available electronically an alternative public space. What happens within it can demonstrate to both artists and the public that the logic of the culture industry and capitalist market is not the only one available to us. And that is important to know.

1   Benjamin, W., "The Work of Art in the Age of Mechanical Reproduction", in Illuminations, trans. Zorn, H., New York 1967, pp. 221 & 224.
2   The term "glocal" has been launched by Natalie Melas in her work-in-progress on contemporary writers of Martinique.

**GROUND CONTROL**

# Aida Čeponytė
# Valdas Ozarinskas

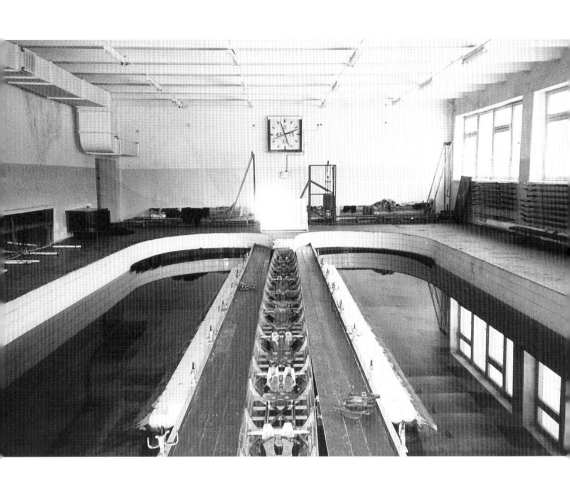

Bet koks tikras pažinimas neįmanomas. Galima išvardinti regimybes, pajusti atmosferą, atskleisti absurdiškumo jausmą skirtingose visuomenėse, erdvėse, situacijose. Gyvenimas ten ir čia vyksta tuo pačiu ritmu, dekoracijos keičiasi - ritmas išlieka. Diena po dienos nykus, monotoniškas gyvenimas, situacijų tapatumas.

Situacijos instaliacija čia ir bandymas surasti situacijai ten adekvatų išraiškos būdą. Akcijos vieta čia - akademinio irklavimo baseinas Vilniuje, laikas - dabar. Mechaninis irklavimas, monotoniškas judėjimas, pastovi erdvė, didėjantis nuovargis: paskutinė mašinalaus gyvenimo riba. Priklausomai nuo nuovargio dydžio, prakaito kiekio, situacija absurdiškėja. Pauzių nebelieka. Atsiranda iliuziška viltis, kad pavyks (?) atkurti glotnų vandens spindesį.

Antra akcijos dalis vyktų ten. Tai kas yra ten, negali nesisikirti nuo to, kas vyksta čia. Akcija fiksuojama foto ir video, kiekybę apspręs techninės galimybės.

Aida Čeponytė
Valdas Ozarinskas

No true cognition is possible. One can enumerate appearances, perceive the atmosphere, reveal the sense of the absurd in different societies, spaces, situations. The rhythm of life is the same there and here, decorations are changing—the rhythm remains the same. Day after day—a bleak, monotonous life, repetitiveness of situations.

The installation of the situation here, and an attempt to find an adequate mode of expression for the situation there. The action takes place here—in the rowing pool in Vilnius, the time—now. Mechanical rowing, monotonous movement, a constant space, growing tiredness: the last borderline of mechanic living. Depending on the degree of exhaustion, on the amount of sweat, the situation is getting more absurd. There are no pauses left. An illusory hope is emerging, that it would be possible to restore the smooth glitter of water.

The second part of the action would take place there. That, which is there, cannot fail to be different from what is here. The action is being recorded by photo and video means, the quantity will depend on technical possibilities.

GROUND CONTROL

Artūras Raila & Darius Čiūta

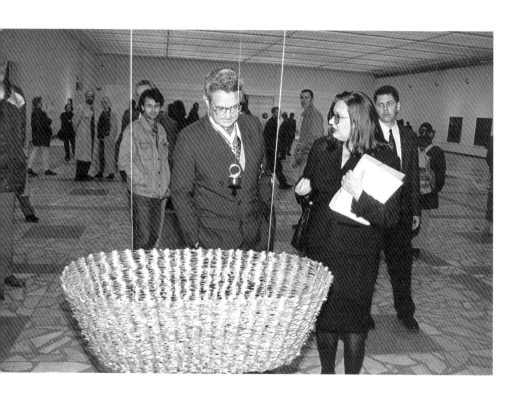

Artūras Raila, Fatherland, 1994

Tikras pasitenkinimas[1] užstaugti "Dieve saugok karalienę ir fašistų režimą",[2] kai gerai žinai, kad viską iškęs geroji motinėlė[3], o šokiruota publika - puiki garantija: tu gali "būti norimas, sveikas ir apsaugotas".[4] Malonu pasisemti aštrių pojūčių ir egzotiškų idėjų kur nors komunizmo stepėse: aišku, ilgiau ten neužsibūnant, kol nesuspardė proletariški batai. Ir visada grįžti į namus[5], kurių tvarką palaiko sveikas protas[6], normalumo banalybė ir kasdienybės nuobodulys.

Liaudies valdžios idėja sukonstruota muziejaus bibliotekoje[7] galėjo ten ir likti kaip galvosūkis, - studijų objektas teorijų gurmanams. Bet pačių sumanytojų nelaimei[8] bakterijos ištrūko iš mokslinių laboratorijų ir sukėlė klaikiausias mutacijas, pasklisdamos Azijos dirvonuose ir Europos aludėse. Abi rasės[9] didžiavosi žygiuodamos kolomnis. Komandos džiaugsmas ir uniformos vienybė, būtinybė sušaudyti išdaviką,[10] kai visi savi. Tačiau galima įsivaizduoti su kokiu pavydu nusmurgęs bolševikas surengęs bendrą paradą[11] stebėjo pasitempusį nacį dar iki abiems šunims susipjaunant.[12] Nacio racija buvo akivaizdžiai pranašesnė ir savąja panieka giliai žeidė bolševikiškai

It's real satisfaction[1] to scream "God Save the Queen and the fascist regime"[2] knowing full well that kind old mummy[3] will put up with it all, while a shocked public scatters guarantees "to be wanted, safe and protected".[4] The pleasure of wallowing in strong sensations and exotic ideas somewhere in the communist wilderness: not staying here too long, for sure, leaving before one has been trampled by proletarian boots. And always coming back home,[5] where order is based on common sense,[6] the banality of normalcy and the boredom of daily routine.

Constructed in the museum library,[7] the idea of the power of the people could have stayed there, a puzzling object of study for connoisseurs of theory. Unfortunately,[8] however, bacteria escaped from the research laboratories and resulted in dreadful mutations that spread across Asian fallow lands and through European pubs. Both nations[9] felt cool marching in columns. Team joy and uniform unity while shooting a traitor[10] when there are no strangers. Just imagine how enviously the decrepit Bolshevik observed the sharp-looking Nazi in the joint parade which he organised[11] before the dog-fight.[12] Nazi intelligence was clearly superior and very insulting in its contempt for the imperfect Bolshevik skulls.[13] The wound

netaisyklingą kaukolę.[13] Žaizda liko tokia gili, kad netgi pergalė[14] lėmė tik beviltišką oponento kopijavimą[15] ir girtuoklystę.

Sužalotos bandos patirties refleksas: skubiai apsirūpinti ilgai negendančiu maistu,[16] kai nežinai ką primes istorija ir tuoj pat į chebrą susimetanti vardan šviesios ateities liaudies rinkta valdžia.[17] Gal ir vėl teks badauti derlingiausiose žemėse.[18] Ištampytų nervų ir išderintų jausmų minios, kurias nususino istorijos darymas ir egzotiškos idėjos, tiesiog jaučia alkį banaliausiai kasdienybei ir išsilavinimui buržuaziniu pagrindu.[19]

Liaudis ir partija buvo viena,[20] bet partija greit pajuto feodalizmo teikiamas galimybes[21] ir ideologija virto tik priedanga. Visada išliks žmonių kategorija, kuri pasiryžusi išpažinti bet kokius tikėjimus, kad tik tvirtai įsitaisytų ant darbo arklių nugarų. Taigi neverta tikėtis, kad žlugus komunistinei sistemai pasibaigs istorija.[22] Nes "karas visų dalykų tėvas",[23] o šis tėvukas barškina stambiomis monetomis. Kartu su naujomis technologijomis karas tapo subtilesnis, rafinuotesnis, labiau psichologinis[24]: ne mėsos, bet smegenų ir nervų. Naujajai mikroschemų erdvei žmonių ir taip per daug. Bemoksliai primityvai tegu patys pasidaro galą degraduodami dėl valios stokos.[25]

remained so deep that even victory[14] resulted only in drunkenness and hopeless imitation[15] of the opponent.

The injured herd's reflex is to store up on preserved foods[16] in the uncertainty of what will be imposed by history and the elected rule of the people,[17] who immediately huddle into a gang for the sake of a brighter future. Maybe famine once again, in the most fertile lands.[18] The masses, with strained nerves and dulled senses, were tired of making history and majestic ideas, just hungry for the banality of the everyday and bourgeois education.[19]

Nation and Party were one,[20] but the Party promptly saw the potential[21] inherent in feudalism, and ideology was reduced to being a cover-up. The human category which is eager to confess to all beliefs will always survive—as long as they can cling to the backs of work-horses. It's not worth hoping that history ends after the collapse of the communist system.[22] Since "war is a father and the origin of all things",[23] and this father gives rise to big money. With new technologies war became more subtle, cultivated, more psychological[24]: not a matter of the flesh, but of brains and nerves. There are already too many people for the new microelectronic

Didžiųjų ideologinių monstrų[26] varžybų akivaizdoje sveikas protas priešinosi abiems kraštutinumams. Patarle tapęs posakis "raudonas ar rudas - tas pats šūdas"[27] nusako mažųjų požiūrį į perversijas. Laisvajam pasauliui[28] ciniškai eskaluojant trečios jėgos įsikišimą ir pagalbą[29] , jau pasidalintų pakraščių[30] išsišokėliai buvo išpjauti[31] arba išvežti[32]. Likusiems teko išlikti jau nebetikint niekuo. Bet kokia kaina primestą santvarką reikėjo apgyvendinti savais, tautiniais kadrais[33], vengiant kolonistų pertekliaus, su viltimi perspektyvoje regeneruoti suluošintą socialinį organizmą. Tas pats sveikas protas sakė, kad " kiekviename kaime yra savas durnius, paleistuvė, darbštuolis".[34]

Reikėjo laimėti laiko, kol šie elementai užims savas vietas, nuolatinėje baimėje, kad futurizmo apsėstas kaimynas[35] nesupainiotų Kaukazo su Pabaltiju. Prisiminus ant tanko skeveldros kabantį žmogaus galvos fragmentą su dar aiškiais slaviškais veido bruožais Grozne[36] ir tanko vikšrų žymes ant mergaitės dubens ir pilvo Viniuje.[37] Nekreipkit dėmesio - trečias pasaulis: padugnės ir banditai.[38] Ir tik čia esant pasidaro aišku, kad ir auka ir budelis vienodai išalkę banaliausios normalios kasdienybės ir nors kokios nors tvarkos.[39] Geriau skerdiena dirbtinėje realybėje ir meno galerijų biznyje[40] turistams, nei gatvėse ar ateities projektuose - liaudžiai.[41]

reality. Let the weak-willed ignorant primitives destroy themselves in degradation.[25]

In the face of the competition between the great ideological monsters[26] common sense resisted both extremes. The expression "red or brown it's the same shit"[27] defines the attitude of the meek to perversions and becomes a proverb. While the Free World[28] cynically promised intervention and assistance[29] by a third power, upstarts on divided borders[30] were massacred[31] and exiled.[32] Those who remained had to survive believing in anything. In the hope of eventually regenerating the mutilated social organism, they filled positions in the imposed system with their own national cadres[33] at any price, thus avoiding an invasion of colonists. The same common sense said: "every village has its own fool, slut, worker and thinker".[34]

Under the constant fear that the futurism-obsessed neighbour[35] might mistake the Baltics for the Caucasus, time is needed before these elements will settle into their own positions. Remembering a piece of human skull with distinct Slavic features stuck to a tank fragment in Grozni,[36] tank tracks on girl's belly in Vilnius. Never mind —the third world: low-lifes and bandits.[38] But it's clear when you live

Tik patikrinti, savi turėjo galimybę gauti aukščiausią apdovanojimą - už savo liaudies mulkinimą atsikvėpti buržuazinio užsienio gerovėje[42]. Bosai skirstydavę liaudies pinigus[43] dabar pasiskyrė juos sau[44] ir teisėtai[45] tapo tais, kuo ir anksčiau buvo. Laikas būtų atmesti jau visai skylėtą priedangą su pasenusiais lozungais apie lygybę, darbą, padorumą, tautos interesus[46].
Naivi mintis, kad nutiesus komunikacines linijas, tarp skirtingų patirčių įvyks proporcingi mainai[47]. Ideologinių sistemų pasekmių patirtys patvirtina ir sutvirtina auksinę vidutinybę ir normalumo estetiką, kuri ir yra įvairiausių teorinių prielaidų ir kūrybinių spekuliacijų pagrindas .

Pagaliau pasitenkinimą gali patirti ir Lietuvos išdykėlis, uždainuodamas "atbėgo kariūnai sušaudė Brazauską"[48], nes gerasis dėdė prezidentas[49] atlaidžiai žiūri į jaunimo laisvąją saviraišką. Nors taip neseniai tokios dainelės autoriaus ateitis[50] galėjo būti sudarkyta patėvio KGB tinkluose, abejingai publikai tylint.

here that both executioner and victim hunger for daily banality—normalcy and at least some kind of order.[39] Better carrion in virtual reality and show-business[40] galleries for tourists, than in the streets or popular projects for the future.[41]

Only verified comrades had the opportunity to enjoy a rest in bourgeois comfort abroad,[42] as the highest reward for deceivng their own people. The bosses who had distributed the people's money[43] now appropriated it for themselves,[44] thus legalising[45] their activities as they always had. It's high time to throw away the now completely worn-out screen with its out-of-date slogans about equality, labour, honesty and the nation's interests.[46]

It's naive to think that, after establishing communications, proportional exchange between different experiences[47] will take place. Knowledge of the consequences of ideological systems confirms and fortifies the golden mediocrity and aesthetics of normality, which are themselves the basis of various theoretical premises and creative speculations.

★ "... normalus žmogus žino, kad 2x2=4. Tikras psichinis ligonis mano: jeigu labai pasistengsiu tai bus penki, neurotikas puikiai žino, kad 2x2=4, bet labai tuo nepatenkintas...." (A.Alekseičikas.- Vilniaus psichoneurologinės ligoninės gydytojas, psichiatras.)

1  "Satisfaction". Rolling Stones, 1965. "... nesitaikstantis dainos tekstas, pasakojantis apie žmogaus pastovų kvailinimą ir manipuliavimą juo - nuo reklamos iki masinės informacijos priemonių - tapo labai artimu 6 dešimtmečio vidurio jaunimo nuotaikoms." Andrei Gavrilov. TSRS kultūros ministerija. 1988.
2  "... inkštimas ir panieka visuomenei pasiekė ribų populiarioje dainoje "God Save the Queen". 1977. "... punk – roko entuziazmas ir pasidaryk pats patosas atakavo elitinio roko industriją." Pears Cyclopaedia. 101 leidimas.
3  "Karalienė motina... nekreipė dėmesio į Vokietijos bombonešius ir liko Londone. Už poveikį visuomenės moralei A.Hitleris ją pavadino pavojingiausia moterimi Europoje. Vokiečiai smarkiai subombardavo neturtingą Londono Istendo rajoną, o 1940 metais nuo bombų nukentėjo ir patys Bekingemo rūmai. "Aš patenkinta, kad mus apšaudė. Dabar jaučiu, jog drąsiai galiu pažiūrėti Istendui į akis,"-pasakė Karalienė motina". Reuter 1996
4  "Lydon'as subūrė naujosios bangos grupę PIL 1978 metais." Pears Cyclopaedia. 101 leidimas."Sex Pistols" atsikūrė su ankstesniu pavadinimu ir įvaizdžiu 1996 metais: "mes norime pinigų" – pasakė Lydon'as.
5  "Rytuos ar Vakaruos – geriausia namuos". Anglų liaudies patarlė.
6  "Pažinimo pagrindas yra sveikas protas. Kasdieniški sentimentai ir išgyvenimai buržuazijos gyvenime yra visų dalykų matas. Jie yra tikri. Visa kita – pretenzijos. Iš esmės anglų švietimo kultūra yra pagrįsta banalybe..." Andrew Brighton. Edge 90. U.K.
7  "... gyvendamas labai skurdžiai... jis (K. Marksas) leido laiką Britų muziejuje studijuodamas

At least the Lithuanian naughty boy can get satisfaction as well singing "the army came running and shot down Brazauskas",[48] for good old daddy president[49] is indulgent regarding free youthful self-expression. Though not long ago an author of such songs might have found his future[50] caught in the KGB step-father's webs, while the public remained silently indifferent.

★ "...a normal man knows that 2x2=4. The real mental patient thinks: if I try hard there it'll be five; a neurotic knows perfectly well that 2x2=4, but he is very dissatisfied about it...."
(A. Alekseichik. – Doctor, psychiatrist of Vilnius Psychoneurological Hospital.)

1  "Satisfaction", Rolling Stones. 1965. "... a nonconformist text of the song, telling about being constantly fooled and manipulated by advertising, mass media, echoed to the spirit of the young in mid 50's". Andrei Gavrilov. USSR Ministry of Culture, 1988.
2  "... snarling condemnation of society reached its most potent in the hit single "God Save the Queen" 1977. "... the enthusiasm and do-it-yourself ethos of punk rock attacked an elitist rock industry". Pears Cyclopaedia 101 edition.
3  "Mother Queen ... paid no attention to German bombers and stayed in London. Because of the influence on the moral standards of society Hitler called her the most dangerous woman in Europe. The Germans violently bombarded the poor district

kapitalizmo vystymąsi. Duncan Townson. Dictionary of Modern History 1789 - 1945. England.

8   "Engelsas tvirtino, kad rusiškieji Markso mokiniai interpretavo jo teiginius "... pačiu prieštaringiausiu būdu, lyg tai būtų tekstai iš Naujojo Testamento..." Beveik visos Markso hipotezės buvo aiškinamos neteisingai". Duncan Townson. Dictionary of Modern History 1789 - 1945. England.

9   Šiuo atveju Vokietijos fašistai ir Rusijos komunistai....

10  Bolševikų partijos gretų valymas nuo "užsienio šnipų", fašistų-rasinis valymas.

11  Bendras fašistų ir komunistų paradas 1939m. Brestas. TSRS.

12  Netikėtai sulaužęs taikos sutartį Hitleris pradėjo karą prieš TSRS 1941. Stalinas negalėjo patikėti šia išdavyste.

13  "XIX a. italų kriminologisto Cesare Lombroso išvadą, kad kriminaliniams elementams būdingi tipiški bruožai: išsišovę skruostikauliai ir žandikaulis, įkypos akys, tam tikros formos didelės ausys, šio amžiaus pradžioje paneigė Karl'as Pearson'as. Jis įrodė, kad 3000 nusikaltėlių nelabai skyrėsi savo bruožais nuo tokio pat skaičiaus Oksfordo ir Kembridžo studentų." Pears Cyclopaedia. 101 leidimas.

14  1945.05.09. TSRS pergalės prieš vokiškąjį fašizmą diena.

15  Gigantomanija TSRS architektūroje ir monumentuose, Maskvos metro puošyba stiliumi ir skoniu artima 3 reicho vizijoms.

16  Centralizuoto valdymo sistema veikė, reguliuodama paskirstymą tiekiant regionams dujas, naftą, maisto produktus.

17  Kadangi komunistinė partija buvo vienintelė, o balsavimas privalomas, ji turėjo visada 100% balsų už.

18  Bolševikų dirbtinai sukeltas badas Ukrainoje 1928-1930.

19  Ideologizuota TSRS švietimo sistema gamino diletantus. Specialistai atsirasdavo privataus entuziazmo dėka, apeinant politiką.

East End in London. In 1940 Buckingham Palace suffered from bombs as well. I appreciate the fact that we were under fire. Now I feel that I can bravely face East End - said Mother Queen". Reuters 1996.

4   "Lydon formed a new wave band Public Image Limited (PIL) in 1978". Pears Cyclopaedia 101 edition. Sex Pistols came back with the former name and image in 1996: "all we need is money"- said Lydon.

5   "East or West home is best". English folk.

6   "The paradigm of knowledge is common sense. The everyday sentiments and experience of bourgeois life are the measure of all things. They are real. All else pretension. At core English education culture is based on the banal ..." Andrew Brighton. Edge 90, UK.

7   "... living in great poverty ... he (Karl Marx) spent his time in the British Museum studying the development of capitalism". Duncan Townson. Dictionary of Modern History 1789–1945. England.

8   "Engels claimed that Marx's Russian disciples interpreted passages ... "in the most contradictory ways just as if they were texts from the classics of the New Testament ...". Nearly all Marx's predictions have been proved wrong". Dictionary of Modern History 1789–1945 Duncan Townson. England.

9   In this case the German fascists and the Russian communists.

10  Bolshevik party's purification from foreign spies = racial purification of fascist party.

11  Joint parade of fascists and communists in 1939. Brest, USSR.

12  Breaking the peace pact unexpectedly Hitler started the war against USSR on June 22, 1941.

13  "The contention of the 19th cent. Italian criminologist Cesare Lombroso that criminals show typical characteristics- prominent cheek bones and jaw, slanting

20 TSKP lozungas "Liaudis ir partija yra viena"
21 Korupcija, giminystės ryšiai. Pvz.: Brežnevo žento Čiurbanovo veikla.
22 Francis Fukuyama "The End of history".Independent
23 Heraklitas "Karas yra visų dalykų..."
24 Apie 9 dešimtmetį pasirodęs spaudoje terminas "psichologinis karas"
25 "Nacijos jėga glūdi išsilavinusių galvų skaičiuje".
26 Šiuo atveju fašizmo ir komunizmo.
27 Lietuvių liaudies patarlė.
28 Įvairios vakarų radijo stotys po 2 pasaulinio karo transliavusios savo propagandines programas ir lietuvių kalba.
29 "Krašte reiškiasi nusivylimas Vakarais. 1945m. pavasarį partizanų buvo per 50 000. Tada buvo laukiama užsienio akcijos prieš sovietus ir dėl to visi bėgo į miškus, ypač mobilizuojamieji." Jonas Deksnys. 1948.
30 Ribentropo-Molotovo paktas ir slapti protokolai 1939.
31 partizaninis pasipriešinimas bolševikams Lietuvoje vyko iki 1956. Lietuvoje žuvo apie 25,000 partizanų.
32 "Vos spėjus bolševikams okupuoti Lietuvą, perkelias savaites apie 12,000 žmonių buvo areštuota... vien per pirmuosius okupacijos metus nužudyta, ištremta į Sibirą... apie 40,000 lietuvių". Bronys Raila.
33 "... po TSKP 20 suvažiavimo darėsi šiltesni ir tautiniai santykiai. Ir Lietuvoje aiškiai norėta sulietuvinti tai, kas įmanoma... savaime suprantama, kad norint tą lietuviškumą puoselėti, reikėjo tam tikro apdairumo... reikėjo lankstumo, diplomatiškumo, svarbiausia buvo parengti savų lietuviškų kadrų." Vilniaus universiteto rektorius 1958-1991 metais, profesorius, akademikas Jonas Kubilius.

eyes, receding brow, large ears of a particular shape- was disproved by Karl Pearson early this century when he found that 3.000 criminals showed no major differences of features, carefully measured from a similar number of students at Oxford and Cambridge". Pears Cyclopedia 101 edition. England.
14 May 9, 1945 is the celebration of the USSR victory against German fascism.
15 Gigantomania in architecture and monuments.
16 Centralisation in providing gas, oil, food for the regions.
17 Since the communist party was the only one, and taking part in the elections was obligatory the party always had the necessary number of votes.
18 Famine in Ukraine artificially caused by Bolsheviks in 1928–30.
19 Based on ideology the Soviet educational system produced dilettantes. Autodidact professionals appeared from their own enthusiasm avoiding politics.
20 The communist slogan "nation and party are one".
21 Corruption, family liaison.
22 Francis Fukuyama "The end of History" Independent.
23 Heraclitus. "War is father ..."
24 The new term "psychological war" appeared in post-communist countries in the 80's.
25 "The real power of a nation lies in the number of its scientifically educated heads".
26 Concerns fascism and communism.
27 Lithuanian folk.
28 Various Western radio stations broadcasting their propaganda programmes in Lithuanian as well after the World War II.
29 "Disappointment with the West manifests itself in the country. In spring of 1945 there were over 50,000 partisans. The Western action against the soviets was awaited and that's why many left for the forests particularly those who were

34 "Bolševikuojantį aktyvą sudaro asocialusis elementas. Kolaboruoti su bolševikais eina spekuliantai ir oportunistai, 70% partijos ir aukštų valdininkų - rusai". Jonas Deksnys, 1948.

35 "buvome sąžiningi... ir oponentui, kuriam pasiūlėm atvirą ir dorą išeitį... užmiršime skriaudas, gyvensim kaip geri kaimynai... bet kaimynas nesutiko... įžeista imperijos puikybė... Tradicinis tos šalies politikai noras tyčiojantis pažeminti ir palaužti. Jėgos demonstravimas ir prievarta." Vytautas Landsbergis. 1991 kovo 11d.

36 Rusų armijos staigus įsiveržimas į Čečėnijos sostinę sutiko profesionalų pasipriešinimą 1995 sausio 1d.

37 Nepriklausomybės šalininkų taikios protesto demonstracijos dalyvė grūstyje patekusi po tanko ratais po kelių valandų mirė nuo spaustinių žaizdų Vilniuje 1991 sausio 13d.

38 TSRS banditizmu vadinamas bet koks pasipriešinimas valstybiniam terorizmui....

39 A. Oficiali TSRS pozicija Pinočeto atžvilgiu buvo negatyvi, tačiau po TSRS iširimo kai kurie generolai atvirai išreiškė savo ilgai slėptas simpatijas šiai asmenybei. Tvirtos rankos ilgesys Rusijoje išduoda potraukį labiau monarchijai, nei demokratijai.B. "Praeities nostalgija, būdinga lietuvio pasaulėjautai (visa, kas gražu, mums tūno buvusiame laike) ö .1992m. rudenį grąžino į valdžią komunistinę nomenklatūrą. Spartus (tačiau skausmingas) Lietuvos judėjimas radikalių reformų keliu tuoj pat buvo pristabdytas.Vytautas Kubilius. 1995.

40 "... nebūkite tokie rimti. Nusišypsokit. Juk tai pramoga!" Citata panaudota John McEwen straipsnyje apie D.Hirst.Times.

41 Komunistų partijos tikslas sukelti pasaulinę protetariato ginkluotą revoliuciją, fašistų - išvalyti pasaulį nuo parazitų.

42 Naudojosi privilegijomis, būdingomis idėjiniam priešui.

43 Centralizuota perskirstimo sistema.

44 "buvusi nomenklatūra įsitvirtino strateginėse ekonomikos pozicijoseöLDDP valdžia virto stambaus kapitalo (6-7 didelių monopolijų) valdžia: skęstantys privatūs bankai sulaukia

supposed to be mobilised". Jonas Deksnys, 1948.

30 Von Ribbentrop- Molotov pact (and its secret protocols). August 23, 1939.

31 Partisan resistance to Bolsheviks lasted until 1956. 25,000 partisans perished in Lithuania.

32 "As soon as Bolsheviks occupied Lithuania about 12,000 people were under arrest over few weeks ... only in the course of the first year of occupation nearly 40,000 Lithuanians were killed and deported". Bronys Raila.

33 "...after the 20th congress of the Soviet communist party, national relations became warmer as well. In Lithuania too, there was a tendency to make everything possible Lithuanian way ... undoubtedly, fostering of this Lithuanian spirit needed some kind of circumspection ... diplomacy and flexibility were of great importance, the utmost important task was to prepare our own Lithuanian cadres. Professor, academician Jonas Kubilius, Rector of Vilnius University in 1958–1991.

34 "The Bolshevik's kernel consists of asocial elements. Smugglers and opportunists are eager to collaborate with Bolsheviks. 70 of the party members and high bureaucracy are Russians". Jonas Deksnys, 1948.

35 "We were honest ... to our opponents as well, we have offered them an open and decent way out ... let's forget all wrong and remain good neighbours ... but the neighbour disagreed ... the imperial pride was hurt .... Typical of that countries politics is to humiliate by mocking and to break down. Demonstration of power and violence". Vytautas Landsbergis, March 11, 1991.

36 All of a sudden the invasion of Russians to the capital of Chechnia faced the professional battle on January 1, 1995.

37 A) "Soviet troops with tanks seized the TV centre in Vilnius: 14 dead, 164 injured: defying curfew, thousands of Lithuanians surrounded Parliament buildings, with deputies inside, to defend it ...." Pears Cyclopaedia 101 edition. B) The girl,

ιždo paramos, o ūkininkai ištisus metus negauna pinigųŌpralobę partinių mokyklų ir akademijų auklėtiniai mikliai restauravo vienpartinės valdžios piramidę, paremtą ideologine kadrų atranka, sprendimų priėmimu uždarame rateōVytautas Kubilius. 1995.

45 "Iš brandaus socializmo" į nepriklausomos Lietuvos ekonomiką buvo perkelta mafinė sistema, jungusi partinę biurokratiją į uždarą klaną. Švariai išplaunami partijos pinigai, kurie dabar sudaro (kaip spėjama) 70% privataus kapitalo."Vytautas Kubilius.1995

46 " poliarizavo Lietuvą į neregėtai žiaurius socialinius kontrastus... banko direktoriaus metinė alga 1.235.341 Lt, o Vyriausybės nustatytas minimalus gyvenimo lygis - 70 Lt mėnesiui (iki 1995m. spalio 1d.) Vytautas Kubilius. 1995.

47 "Atsižvelgdami į "Maskvos interesus", Vakarai neskubėjo su "Marshallo planu" į sovietinio socializmo nusiaubtas ir paliktas teritorijas... Lietuva jaudina Vakarus "tik kaip potenciali rinka", pasakys Osvaldas Balakauskas, grįžęs iš Paryžiaus, kur atkūrė Lietuvos ambasadą". Vytautas Kubilius. 1995.

48 SSG "Radioshow" 1994 Zona Records. "Atbėgo kariūnai(dangerous remix) "Mes visada didžiavomės ir ateityje didžiuosimės, kad esame grupė, sukūrusi pirmąją Lietuvos roko istorijoje antifašistinę dainą (tai, kad ji antifašistinė, yra akivaizdu, ir tik Vagnoriaus šušara arba kokie tautininkai(nazies) galbūt mano, kad mes iš tikrųjų siūlėme sušaudyti Brazauską, juo labiau, kad jis tuo metu dar nebuvo tas, kas jis yra dabar (1994). Bet laikome reikalingu pareikšti, kad mes nesame Brazausko šalininkai. Iš esmės visi(beveik) seimo nariai yra sušikti kaimiečiai, nesugebantys žmoniškai suregzti sakinį..."Algis Greitai & SSG (Svastikos Sukitės Greitai).

49 Algirdas Brazauskas-Lietuvos prezidentas nuo 1993, buvęs Lietuvos Komunistų partijos pirmasis sekretorius.

50 SSG grupės lyderis Algis Greitai transformavo savo veiklą į populiarią juodojo humoro televizijos laidą .

participant of a peaceful protest demonstration, supporting independence was mutilated under the tank and died after a few hours in Vilnius. January 13, 1991.

38 Any kind of resistance to institutionalised terror was called banditism in the USSR.

39 A) The official position of USSR regarding Pinochet was negative, though after the collapse of the Soviet system some generals expressed their long hidden sympathy to this personality. Longing for a firm hand in Russia manifests itself more as a desire of monarchy than that of democracy. B) "Nostalgia for the past is characteristic to the Lithuanian world outlook (all beauty is in the past) ... communist nomenclature was re-elected. Rapid (however painful) steps that Lithuania made on the way of radical reforms was suspended immediately". Vytautas Kubilius, 1995.

40 "... don't go all serious on me. Smile. This is show business." Quotation used in the article by John McEwen on Damien Hirst. Times, 1995.

41 To clean the world from parasites give rise to the world-wide armed proletarian revolution.

42 Made use of privileges characteristic to the way of life of ideological enemies.

43 Centralised system of redistribution.

44 "... Former nomenclature fortified its positions in strategic economics .... The power of the Lithuanian Democratic Labour Party (former communists) turned into the power of large capital of 6-7 big monopolies. Private banks are going down but then are being strengthened from the state budget, on the other hand farmers don't get their money all year long ... having made their fortune the former students of party schools and academies immediately restored the pyramid of one-party power, based on ideological selection of cadres and passing resolutions confidentially ...." Vytautas Kubilius, 1995.

45 "Mafia system uniting party bureaucracy into a closed clan was brought from the "mature socialism" into economics of independent Lithuania. "Neatly washed" party money now makes (as supposed) up to 70% of private capital". Vytautas Kubilius, 1995.

46 "... polarised Lithuania into violent social contrasts ... the annual salary of a bank director is 1.235.341 Lt., however the minimal living standard fixed by the government is 70 Lt. per month (until October 1, 1995) ". Vytautas Kubilius, 1995.

47 "Taking into account "Moscow interests" the Western countries didn't hasten to start the "Marshall Plan" in the abandoned territories devastated by soviet socialism ... Lithuania excites the West "only as a potential market", will say Osvaldas Balakauskas, after he returns from Paris where he restarted the Lithuanian embassy". Vytautas Kubilius, 1995.

48 SSG "Radioshow" 1994 Zona Records: "The army came running" (dangerous remix) "We always were proud, and will be proud in the future that we are the group which has created the first anti-fascist song in the history of Lithuanian rock (there is no doubt that this song is anti-fascist and only Vagnorius and Co or some kind of nationalists (nazis) may think, that we really intended to shoot Brazauskas, moreover that at that time he wasn't the one he is now (1994). We are to announce, that we are not defenders of Brazauskas. Actually (almost) all members of the parliament are shitty peasants, not able to make up a sentence ...." Algis Greitai (SSG, Swastikas Rotate Quickly).

49 Algirdas Brazauskas- Lithuanian president since 1993, former first secretary of the Lithuanian communist party.

50 Algis Greitai- the leader of SSG rock group transformed his activity into the popular black humour TV program.

Artūras Raila & Darius Čiūta, Alt Our Ills, 1996

# Money
## Disem
## _Aesth

# bodied Art,
## and the Turing Test for
# etics

657   11991  99296343143485  591  15

JULIAN STALLABRASS

## Meno vertė, pinigų vertė

Tai senas palyginimas, bet pagalvokime, kokie panašūs menas ir pinigai. Ir kaip labai jie panašėja. Pastaruoju metu ir viena, ir kita linkę dematerializuotis, prarasti fizinį pavidalą; jųdviejų cirkuliavimo greitis labai paspartėjo, o cirkuliavimo sfera tapo tarptautinė. Be to, vis dažniau linkstama įmesti ar išimti juos iš apyvartos siekiant greitai pasipelnyti. Taigi šiuodu kasdien dalelę svarumo prarandantys artefaktai yra šen bei ten blaškomi mados ir nuomonių vėjų. Atrodo, kad beveik niekur nepanaudojami objektai (meno kūriniai) glaudžiai siejasi su objektais, kuriuos galima panaudoti beveik visur (banknotais).

Menas ir pinigai yra beveik gryna mainų forma; naudojamosios vertės ir mainomosios vertės priešpriešoje (idant suvoktumėte skirtumą, pagalvokite, koks naudingas vandens butelis žmogui, ilgai vaikščiojusiam kaitroje, ir kiek jis galėtų sumokėti mainais už jį)[1] jie prideda svarumo mainų pusei. Įkainojant meno kūrinius, mainomoji vertė pirmiausia siejama su estetiniu sprendimu. Ryšys toks pažįstamas, kad tapo beveik banalus; jeigu žmonės sako, kad menininko darbai nepakankamai vertinami, tai dažniausiai turi galvoje, kad jie teikia geras perspektyvas investicijoms. Žmonės retai

## The Value of Art, the Value of Money

It is an old point, but consider how alike are art and money. And how more alike they are becoming. Recently, both have tended to dematerialise, to shed their physical form. Both have greatly increased the speed at which they circulate, and have made thoroughly international the scope of that circulation. Both are also increasingly switched into and out of for their short-term yield. So these ever more weightless artefacts are blown this way and that by the gales of fashion and opinion. A sympathy seems to exist between objects which have very nearly no use (works of art) and those which have nearly every use (banknotes).

Art and money represent an almost pure form of exchange: in the opposition between use value and exchange value (to grasp the difference, consider how much use a bottle of water is to someone after a long walk in the heat, and how much they are likely to have to pay in exchange for it),[1] their weight is on the side of exchange. In the pricing of art, exchange value is tied above all to aesthetic judgement. The association is so familiar that it has developed the power of truism; if people say an artist's work is undervalued, they

sako, kad koks nors kūrinys yra meniškas, bet rinka jo nepripažįsta, ir negana to, niekada nepripažins.

Tuo nenorima pasakyti, kad pinigai ir menas neturi naudojamosios vertės; tiesiog ši vertė marginali ir įgyja svarbos tik kraštutiniu atveju. Garsusis kandus Duchampo pastebėjimas, kad Rembrandto paveikslą galima panaudoti kaip lyginimo lentą, pabrėžia, kad meno kūriniai gali turėti naudojamąją vertę, jeigu juos nustojama laikyti meno kūriniais; lygiai kaip pinigus galima deginti norint pasišildyti arba naudoti kaip popierių rašyti eilėraščiams bei piešti.[2] Tačiau kai gyvenimas linksmai eina savo keliu, kaip kad dabar yra Britanijoje, be perdėtų kančių, - kaip labai žmones apsėda pinigai, įkūnyti meno kūriniuose: svarstoma, kiek kainavo sukurti vieną ar kitą objektą, kas parėmė jo kūrimą, o visų labiausiai domina jo kaina, jos kilimas ir kritimas, ar dažniau - kilimas ir vėl kilimas.

Pastaruoju metu pinigų valdžia smarkiai išplito. Ne tik Rytai, žlugus komunizmo režimams, atsivėrė didžiųjų pasaulio ekonominių galių kaprizams bei mažutėms subsidijoms; iš dalies dėl šio žlugimo padarinių taip atsitiko ir Vakaruose (nes vienas neabejotinų valstybinio socializmo privalumų buvo tas, kad jo egzistavimas vertė

generally mean that it is a good investment prospect. People rarely say that some body of work is fine, but the market does not recognise this and, what is more, never will.

This is not to say that money and art have no use value, but it is marginal and tends to be redeemed only in extreme circumstances. Duchamp's famous quip about using a Rembrandt as an ironing board makes the point that works of art can have use value if they are no longer looked on as works of art; likewise, money can be burned to provide warmth, or used to write poems or make drawings upon.[2] But when things swing along happily, as they do at the moment in Britain, with only average suffering, how obsessed people are with the money embodied in art—with how much this or that piece cost to make, with what sponsorship, and above all with the condensation of judgement in price, its rise and fall, or more commonly rise and rise.

The rule of money has been greatly extended of late: not only in the East, where the Communist regimes have fallen, opening the countries to the whims and small subsidies of the great global economic powers, but in the West, too, where in part as a consequence of that fall (for one undoubted benefit of state

Pirmojo pasaulio kapitalizmą gražiai elgtis), kur nė viena sritis - net medicina ar mokyklos - neišvengė instrumentinio tikslingumo ir išlaidų efektyvumo kriterijų. Viena labiausiai stulbinančių naujosios kolonizacijos sričių buvo aukštoji kultūra, taigi menui virtus priešakiniu verslo vaizdiniu, meno ir pinigų ryšys tampa dar realesnis.

Tokiomis aplinkybėmis skurdas gali būti skausminga dorybė. Lietuvoje, kurioje beveik nėra vidinės šiuolaikinio vaizduojamojo meno rinkos, menininkų (priešingai negu Britanijos meno pasaulio žvaigždžių) nevaržo tarpininkai, tarsi Tayloro sistemoje reikalaudami konkretaus meno kūrinių kiekio, jų atlikimo terminų ir kokybės. Kaip daugelio nepakankamai prasimušusių Britanijos menininkų, jų nevaržo ir pajamų našta, išskyrus užmokestį už mokymą ar kitus darbus, kurių jie imasi. Vis dėlto situacijoje, kai vienas reiklus globėjas išnyko, o kitas dar neatsirado, kai menas dar nėra visiškai tolygus pinigams, jiems prievarta suteikta pavydėtina laisvė.

## Akligatvis

Apžvelgti šiuolaikinio meno sceną - tai žiūrėti į padriką ir kartu keistai vienodą perspektyvą. Nepaisant įvairovės, labai daug kas atrodo uždrausta. Ar kas nors galėtų nutapyti šiuos Lietuvos ar

socialism was that its existence kept capitalism in the First World on its best behaviour), no realm—even medicine or schooling—is free from the criteria of instrumental aims and cost effectiveness. One of the most striking areas of this new colonisation has been high culture, so that the link between art and money becomes more actual, as art fronts the image of business.

In these circumstances, poverty may have a painful virtue. In Lithuania, where there is little in the way of a domestic market for contemporary visual art, artists (unlike the stars of the scene in Britain) are free of dealers making Taylorist demands about the quantity, timing and quality of their work. Like many of the less successful artists in Britain, they are also free of the encumberment of income, except from teaching or whatever other job they turn their hands to. Nevertheless, an enviable freedom is imposed upon them in this situation in which one demanding patron has evaporated, and another has not yet materialised: in which art does not quite equal money.

Britanijos istorijos momentus? Lietuviai kolaborantai padeda naciams sunaikinti Vilniaus žydus; paskutinis Lietuvos partizanas iki paskutinės minutės kovoja prieš Sovietų okupaciją; britai per būrų karą sugalvoja koncentracijos stovyklas; karališkosios oro pajėgos bombarduoja Afganistano kaimus 1920 m. (ne Vokietija, o Britanija ir Jungtinės Amerikos Valstijos varžosi, kuri valstybė pirmoji sugalvojo terorizuoti bombonešiais civilius).

Iš dalies pati tapyba per silpna tai pavaizduoti, tačiau esama ir bendresnio jausmo, kad pats menas įsivėlęs į daugybę keblumų, kad artėja meno pabaiga ar jau atėjo prieš kiek laiko, ar net kad pasalūniškai taikosi įsigalėti etinis miesčioniškumas, kuris reikšis ne paprastu neišmanymu ar storžieviškumu, bet principiniu kultūros atmetimu.[3] Tokie vaizdiniai gali būti pagimdyti tūkstantmečio pabaigos karštligės, ryškiai šmėžuojant kometoms ir nežmoniško tikslumo laikrodžiams tiksint lemtingo skaičių pasikeitimo, paspęsiančio kilpas nepasirengusiems kompiuteriams, link. Tačiau tai sykiu ir substancialus klausimas, aukštąją kultūrą, atrodo, įvaręs į akligatvį, nors menininkai kažkaip tebekuria įvairius kūrinius. Kai iš kultūros atimamas modernizmo naratyvas/pasakojimas ir laimingos pabaigos pažadai, kai net išlaisvinantys postmodernizmo pažadai

## Dead End

To survey the scene of contemporary art is to look upon a vista at once chaotic and strangely uniform. Amidst the variety, so many things now seem forbidden. Could anyone make the following historical paintings of Lithuanian or British history? "Lithuanian collaborators help the Nazis exterminate the Jews of Vilnius"; "The last Lithuanian guerrilla fighter against Soviet occupation"; "The British invention of the concentration camp during the Boer War"; "The Royal Air Force bombs villages in Afghanistan in the 1920s" (Britain and the US, not Germany, compete for the honour of establishing the bomber as a terror weapon for use against civilians).

Such restrictions are partly to do with the weakness of painting, but there is also a more general feeling that art itself is in a good deal of trouble, that art may be coming to an end, or that it did so some time ago, or even that an ethical philistinism waits in the wings which will be not mere ignorance or boorishness but a principled refusal of culture.[3] Such imaginings may be the product of millennial fever, as comets brightly fly, and clocks of inhuman exactitude tick on towards that fatal flipping over of numbers which will snare unprepared

nusmunka iki rinkos nišų reliatyvizmo, sunku suvokti, kaip, kur ir net kodėl reikia eiti. Esama tokių, kurie apverčia situaciją aukštyn kojom ir įžvelgia joje pozityvių dalykų. Filosofui ir kritikui Arthurui Danto "gyvenimas iš tikrųjų prasideda ten, kur baigiasi pasakojimas",[4] o tie, kurie dabar tikisi meno pažangos, nepastebėjo svarbiausio, tai yra to, kad galutinė sintezė iš tiesų jau pasiekta. Danto nemini Fukuyamos, tačiau jo nuostata artima plačiai išgarsintoms pastarojo politinėms pažiūroms ir remiasi tuo pačiu Hegelio teiginiu, kad nors įvykiai, žinoma, tebevyksta, istorija jau pasibaigė.[5] Danto sako, kad menas, prasibrovęs pro tamsią aštuntojo dešimtmečio naktį ("laikotarpį, savaip tokį pat tamsų, kaip dešimtasis amžius") su jos siaubingai politiškai angažuotais kūriniais, išniro į saulėtus visuotinio leistinumo kupinus Eliziejaus laukus, kurių niekada nebepaliks.[6]

## Universalusis simuliuotojas

Tačiau kompiuteriai tampa nauja jėga šioje jaukioje kultūros schemoje. Jų svaiginanti raida nelabai dera prie požiūrio, kad naratyvo nebeliko ir kad visi ilgai ir laimingai gyvena. Kompiuteriai turi galimybių radikaliai pakeisti vaizduojamojo meno gamybą: sulieti atskiras kūrybos sritis, garantuoti nuolatinius pokyčius, be paliovos

computers. But it is also a substantive issue in which high culture appears to have pulled up at a dead end, though somehow artists still carry on making things. When culture is stripped of the narrative of modernism, of the promise of a happy ending, and when even the liberatory promise of postmodernism has declined into market-niche relativism, it is hard to know how, where or indeed why to proceed. Some, turning the situation on its head, see this as a positive matter. For the philosopher-critic Arthur Danto, "life really begins when the story comes to an end",[4] and those who now expect art to progress have missed the point, which is that the final synthesis has in fact been reached. Although Danto does not mention him, this stance is close to Francis Fukuyama's widely publicised political views, and is based on the same Hegelian contention that, while of course events still continue to occur, history has come to a close.[5] Once art had passed through the black night of the 1970s ("a period in its own way as dark as the tenth century") with all that dreadful politically engaged work, Danto claims, it emerged into the sunny Elysian fields of universal permissiveness, never to leave.[6]

reaguoti į žiūrovus ir atmesti materialiąją meno formą, atgaivinant grynąją jo dvasią. Kai kurie komentatoriai laiko šią jėgą potencialia išeitimi iš dabartinio sąstingio ar net nauju modernizmo atradimu.[7]

Tiesa, pastaruoju metu atrodo, jog meno objektą ima veikti dvi prieštaringos tendencijos, nors abi jos yra atsakymai į pražūtingą masinės kultūros ir masinės gamybos prekių konkurenciją. Pirmoji - tai įvairiausių dematerializacijos tipų tendencija, antroji - estetikos įpūtimas į labai materialias formas, meno kūrinio hipermaterializacija, paveikianti stebėtoją grynu savo materialumu ir priklausanti nuo svorio, tankumo, temperatūros ar kokios kitos iki šiol buvusios nepavaizduojamos savybės. Taigi vienu metu vyksta meno kūrinio išsklaidymas į skaitmenis, sutelkimas CRT (cathode-ray tube) ekrane ir kitų darbų pavertimas grynąja mase. Abu sprendimai kraštutiniai; pirmuoju atveju menas virsta gryna, amžina, plevenančia dvasia, nevaržoma pradinės medžiagos; antruoju - mažiausiu pakeitimu estetika išgaunama iš šiurkščios materijos. Abi tendencijos nenaujos; dematerializacija glūdėjo vyraujančioje meno mainomosios vertės funkcijoje, o kai ready-made įgavo materialų pavidalą, konkrečios jį sudarančios medžiagos buvo atsitiktinės, tad jas buvo galima bet kuriuo metu vėl surinkti. Nuo to laiko didžioji dalis konceptualiojo

## The Universal Simulator

Computers, however, are a new force in this cosy cultural scheme. Their dizzying evolution sits uneasily with the view that narrative is done with, and everyone is living happily ever after. They have the potential to transform radically the making of visual art, merging separate media, permitting constant change, continually responding to viewers, and tossing aside the material form of art to resurrect it as pure spirit. Some commentators see this force as a potential exit from the current impasse and even as a reinvention of modernism.[7]

Currently, however, two opposing tendencies appear to bear upon the art object, although both are responses to the baleful competition of mass culture and the mass-produced commodity. The first is the tendency to various kinds of dematerialisation; the second to the infusion with the aesthetic of highly material forms, a hyper-materialisation of the art work which impresses itself on the viewer by sheer material presence, and which is dependent on an intimation of weight, density, temperature, or some other as yet unreproducible quality. So the work of art appears to evaporate into digits and condense on the screen of the CRT, while other works of

meno siekė sumažinti savo priklausomybę nuo vizualumo, o kartu ir mažiau priklausyti nuo bet kokio materialaus pagrindo. Panašiai nemažai praeities meno kūrinių darė įspūdį vien savo fizine esatimi, savo medžiagos svoriu, nors paprastai ne vien tuo. Tačiau jutiminės vizualios formos dematerializacija yra nauja ir labai siejasi su kompiuteriais.[8]

Kol kas mūsų požiūris į kompiuterių meną yra labai tarpinis ir materialus. Paprastai jį rėmina "Mac", "Windows" vartotojo ar "Web" nardytojo sukauptas balastas su savo kultūriniu specifiškumu ir techniniais ypatumais; jį lemia tiek pačių kompiuterių, tiek jų programinės įrangos kokybė - kitaip tariant, tam tikra prasme - konkretaus asmens piniginės storis. Tačiau šiuo metu priemonė žada ir šiuo metu teikia (nes ši technologija kol kas turi aiškią teleologinę orientaciją) realaus, neatskiriamo nuo normalaus, išgyvenimo iliuziją ir rungiasi su fizinėmis žmogaus organizmo ribomis. Taigi turime skirti šiandieninį ekranų, kursorių ir pelių mirksėjimą nuo nelabai tolimoje ateityje žadamos visa galia veikiančios virtualiosios tikrovės, tolygaus išgyvenimo ir net neregimos sąveikos, kuriai, atrodytų, natūraliai vadovauja psichika ar kūnas. Tokios sąveikos iliuzijai tampant vis veiksmingesnei, menksta galimybės teikti

art and are simultaneously transfigured in mass alone. Both are extreme solutions; in the first, art becomes pure, eternal spirit floating free of base material; in the second, the aesthetic is snatched from brute matter by the least modification.

Neither tendency is new; dematerialisation is implicit in the dominant exchange-value function of art, and while the ready-made took material form, its specific materials were incidental, and it could be assembled and reassembled at any time. Ever since, much conceptually based art has sought to reduce its dependence on the visual and, in so doing, also to reduce its dependence on any material base. Similarly, much art of the past has impressed by virtue of its physical presence, by the weight of its matter, though not generally *only* because of it. But what is new, and this is very much to do with computers, is the dematerialisation of *sensuous* visual form.[8]

For the time being, the way we look at art on the computer is highly mediated and material. It is usually framed with the detritus of the Mac or Windows interfaces or those of some Web browser, with all their cultural specificity and technical peculiarity; it is also determined by the quality of hardware as well as software—to a

nereprezentuojamus išgyvenimus, kuriuos savo veiklos sritimi laiko galerijos.

Menas turi panašumo į pinigus, o estetinis vertinimas - į mainomąją vertę; tačiau meno kūrinys kaip grynoji prekė esti keistai priklausomas nuo materialaus aprūpinimo, nuo jo kaip objekto egzistavimo. Tai reiškiasi, sakysim, tuo, kad visoms kitoms sąlygoms esant lygioms, stambūs kūriniai paprastai kainuoja brangiau už mažus; muziejaus prestižas labai siejasi su gigantizmu, su pajėgumu eksponuoti milžiniškus darbus, kurių neįmanoma lengvai saugoti net didingiausiose svetainėse. Pažvelgus giliau, materialus pagrindas yra būtinas piniginei vertei suvokti; paveikslas Demoiselles d'Avignon (Avinjono merginos) vertingas ne tik todėl, kad jį nutapė Picasso ir kad jis laikomas istoriškai reikšmingu kūriniu, bet ir todėl, kad tai unikalus objektas. Kruopšti jo kopija kibernetinėje erdvėje, absoliučiai tiksliai padauginta ir lengvai platinama, galėtų būti kone visiškai bevertė.

## Išvykti iš uosto, dešiniuoju bortu į krantą
Glaudus meno ir pinigų ryšys nėra viena iš meno silpnybių, tačiau jis smarkiai veikia jo pobūdį ir jo stebėtojų pobūdį. Kai kas mano, kad

degree, that is, by the depth of someone's pockets. Yet the promise of the medium, and its current impetus (for here technology certainly has, for the time being, a teleological bent), is to provide an illusion of the real, indistinguishable from normal experience, and measured against the physical limitations of the human organism. So today's tinkering with screens, cursors and mice should be contrasted with the not-so-distant promise of full-on virtual reality, of a seamless experience and even an invisible interface, guided by mind or body in a way that seems natural. As such interactive illusion becomes more effective, opportunities for unrepresentable experiences which galleries claim as their arena of operation, shrink.

While art has similarities to money, and aesthetic judgement to exchange value, the art work as pure commodity is oddly dependent on a material supplement, its existence as an object. This is apparent in that, other factors being equal, large works usually cost more than small ones; the museum's distinctiveness is substantially to do with gigantism, in supplying massive works which could not feasibly be housed even in very grand living rooms. More fundamentally, the material base seems necessary to realising monetary value; the Demoiselles d'Avignon is valuable not just because Picasso painted it,

previous page, Scanner, 1997

kompiuteriais platinamas menas leis visiems priartėti prie aukštosios kultūros; apie tai muziejai ir galerijos negali net svajoti. Nėra abejonių, kad priešinga hipermaterializacijos tendencija daugiausia reiškiasi aukštojo meno atskyrimu nuo abejotino masių skonio. Stoviniuoti erdvoje, baltoje salėje ir svarstyti prie jūsų kojų gulinčios nefunkcionalios medžiagos krūvos poveikį - tai pretenduoti į labai ypatingos rūšies socialinio gyvūno vardą. Tai socialinio elitiškumo, arba, neieškant gražių žodžių, snobizmo atspindys.[9]

Estetinio vertinimo, mainomosios vertės ir šių dviejų dalykų santykio šerdį sudaro nesipraususiųjų atskyrimas. Nuo to laiko, kai įsivyravo dideli žmonių materialinių sąlygų skirtumai, nenaudingą meną dažniausiai saugo tie, kurie turi pakankamai laisvalaikio ir išteklių, reikalingų tobulinimuisi. Meno bevertiškumas, visoje visuomenėje tapęs jo kritikos pagrindu, paverčia jį tarsi parodomuoju vartojimu; tol, kol yra neprivalgiusių, neturinčių nekenksmingo geriamo vandens ar tinkamos pastogės bei šildymo, kol yra tokių, kurių menkai atlyginamu darbu remiasi meno gerbėjų privilegijos, jis turi kelti ir tam tikrą kaltės jausmą.[10]

and it is seen as a historically important work, but because it is a unique object. Its exact replica in cyberspace, copiable with absolute accuracy and easily distributed, might be very nearly worthless.

## Port Out, Starboard Home
That art and money have a close relationship is not one of art's foibles but deeply affects its character and the character of its viewers. Some think that computer-distributed art will provide universal access to high culture in a way that museums and galleries can never hope to. It is certainly true that the opposite tendency to hyper-materialisation is largely a matter of distinguishing high art from the dubious taste of the masses. To stand about in a big, white space musing on the import of some dysfunctional pile of matter at your feet is to stake a claim to being a very particular sort of social animal. It is a reflection of social distinction, of, not to put too fine a point on it, snobbery.[9]

The exclusion of the unwashed lies at the heart of aesthetic judgement, exchange value and the link between the two. For as long as great divisions exist between people's material circumstances, useless art will tend to be the preserve of those with the prolonged

Deimantas Narkevičius, Game No 1, 1995

Esama keleto šiuolaikinių atsakymų į šį klausimą: vienas jų - demotinio, liaudžiai skirto meno sukūrimas, imantis problemą spręsti tiesiogiai, gausiai skleidžiant tai, ko menas turėtų labiausiai baimintis (neapsakomais mastais spausdinant bulvarinių laikraščių įklijas ar kuriant kruopščiai rankomis atliktas masinės gamybos kičinių skulptūrėlių versijas), o kitas - skaitmeninė meno dematerializacija. Kiek sėkmingos šios strategijos?

Pirmiausia imkime meną liaudžiai; jis teisingai kritikuoja aukštojo meno pasipūtėlišką atsiribojimą nuo pasaulio, kuriame gyvena daugelis žmonių. Tai menas, kuris kaip medžiagą naudoja masinę kultūrą ir dėl to yra tam tikru lygiu pasiekiamas plačiajai auditorijai. Vis dėlto jo fizinis kontekstas suteikia skirtingą atspalvį jo, atrodytų, demokratinėms pretenzijoms. Prisiminkite, kur tokį meną, bent jau šiuolaikinėje Britanijoje, matome: pirmiausia ir dažniausiai privačiose peržiūrose. Apie jas viešai nepranešama, ir žmonės eina todėl, kad jie ar jų pažįstami gavo kvietimus. Nėra ko stebėtis, kad auditorija susirenka gana vienalytė, ir privati peržiūra yra tiek pasižmonėjimas, tiek ir meno paroda. Atvykus svarbu pažinoti kitus (nėra nieko liūdnesnio kaip vienišam sukti ratus po kambarius, kuriuose prisigrūdę daugybė žmonių, su taure rėmėjų parūpinto

time and resources needed for self-development. Art's uselessness, its very basis for the critique of society as a whole, makes of it a form of conspicuous consumption about which, as long as there are people who go unfed, or without safe drinking water or adequate shelter and heating, as long as there are people on whose poorly rewarded labour the privilege of the art lover rests, there must also be a measure of guilt.[10]

There are a number of contemporary responses to this problem: among them, the creation of a demotic art which addresses the problem directly, wallowing in what it should most fear (reproducing on a gigantic scale spreads from tabloid newspapers, or making meticulous hand-crafted versions of mass-produced, kitsch ceramic figures) and the digital dematerialisation of art. How far are these strategies successful?

To take demotic art first, it rightly criticises high art's haughty distance from the world in which most people live. This is an art which takes mass culture as its material and is therefore on some level accessible to a wide audience. However, its physical context puts a different spin on its apparently democratic pretensions. Think of

alkoholio bei rimtai žiūrinėti meno kūrinius) ir mokėti kalbėti bendra kalba - tai yra žinoti, apie ką kalbama, o ne kas skelbiama spaudoje. Tokioje aplinkoje galima daug pasakyti ne tik apie žiūrovus, bet ir apie jiems kalbantį meną - labiausiai tai, kad jis tikrai su jais kalba, tegu ir tyliai, ir patvirtina jų pojūtį, kas jie yra.

O kaip dematerializuotasis menas? Šios problemos neįmanoma spręsti turinio lygiu (nors nėra nė mažiausios priežasties, dėl kurios jis irgi negalėtų būti liaudiškas), tačiau atrodo, kad dauguma elitiškumo problemų išspręstos. Be abejo, net tokioje šalyje, kaip Jungtinės Valstijos, bet dar labiau Britanijoje ir ypač Lietuvoje tik gana pasiturintys žmonės gali naudotis Internetu.[11] Tačiau apeikime šį klausimą; Internetas prieinamas ne visiems, ir kažin ar kapitalizmo sąlygomis kada bus kitaip, tačiau grupė žmonių, kurie gali naudotis Internetu, yra ir gausesnė, ir kokybiškai kitokia negu grupė žmonių, besilankančių privačiose peržiūrose (kurios juk irgi nemokamos ir net vilioja lankytojus dalijamu alkoholiu). Kai meną galima išsikviesti tik keliais pelės klavišų spustelėjimais, apsieinant be gąsdinančios socialinės aplinkos, kai jis laisvai dauginamas ir gali pasirodyti vienu metu milijarduose ekranų, problema tikrai išspręsta.

where, for instance in Britain, such art is seen: first and foremost, at the private view. These events are not publicly announced, and people go because they, or someone they know, have been invited. Unsurprisingly, the audience is rather homogeneous, and the private view is as much a social gathering as an exhibition of art. Once there, it is important to know other people (there's nothing sadder than circulating alone in those crowded rooms, sponsored booze in hand, actually looking at the art), and to know the chat—know, that is, things more talked about than published. In these settings, much can be assumed, not just about the viewers, but about the art which speaks to them—most of all, that it usually speaks gently to them, at least, and confirms their sense of who they are.

What of dematerialised art? While there is no addressing the problem at the level of content (though there is no reason why it should not also be demotic), a good many of the problems of exclusivity appear to be resolved. It is certainly true, even in a country like the United States, but more so in Britain and greatly so in Lithuania, that only people of some wealth have access to the Internet.[11] But let us concede this point; while access is not universal, and is unlikely under capitalism ever to be so, it is true that the group of people

Deja, tai pernelyg idealistiškas požiūris į problemą. Visuomenės ir skaitmeninių ryšių keliai mažai kuo skiriasi. Vieni suteikia prasmę kitiems pokalbiais, asmeniniais ryšiais ir tinklais. Lygiai kaip Lissono galeriją (jau nekalbant apie kai kurias elitines menininkų organizacijas, nesivarginančias net prisikalti lentelės prie durų) rasti kur kas sunkiau negu artimiausią McDonald's užkandinę, taip vieni Interneto šalies puslapiai randami lengviau, o kiti sunkiau - to priežastis gali būti ir elitiškumas, ir išteklių stoka.

Tikra teisybė, kad Interneto diskusijų grupės leidžia užmegzti žmogiškus ryšius, būtinai reikalingus gyvam, Internete lankomam meno pasauliui remti, tačiau jos paprasčiausiai iš naujo kelia perskyros problemą. Meno pasaulyje egzistuojančios ribos paprastai siejasi ne su tomis tapatybės formomis, kurias šiuo metu dengia kompiuterinių ryšių kaukė. Jos siejasi ne su odos spalva, lytimi ar seksualine orientacija (nors gali sietis su visuomenės klase, o kai kuriais atvejais - su amžiumi), bet pirmiausia su pokalbio kokybe, su žiniomis ir mąstymu; tuo savaime atskiriami tam tikri žmonių tipai, kuriuos tik po to galima pavadinti įprastomis tapatybės kategorijomis.[12] Kitaip tariant, kompiuterinis bendravimas - dėl to, kad jame iki šiol nedalyvauja žmonių įvaizdžiai, dėl to, kad nėra

with access to the Internet is both wider and qualitatively different from the group that attends private views (which are, after all, free, and even entice their visitors with the gift of alcohol). Surely with art just a few mouse clicks away, without an intimidating social setting, with an art which may be freely copied and may appear on a billion screens at once, the problem is resolved.

Unfortunately, this is too idealist a manner of looking at the issue. The worlds of society and digital connection are hardly separate. Instead, one gives meaning to the other through conversation, through personal links and networks. Just as the Lisson Gallery (let alone some of the exclusive artist-run establishments which do not deign even to put a sign outside their doors) is a good deal harder to find than your local branch of McDonald's, so some places in Net-land are less well connected than others—and this may be a matter of exclusivity as well as lack of resources.

It is certainly true that Internet discussion groups could provide the human links necessary to support a lively, Net-going art scene but this simply reproduces the problem of distinction. For the bar in the art world is not generally to do with the forms of identity which are

galimybės pritrenkti pokalbio dalyvius odinio švarko sukirpimu, sušiauštais plaukais ar perdurta nosimi, - iš tikrųjų įveikia elitiškumo problemą.

Šiuo argumentu daroma prielaida, kad pats savaime dematerializuoto meno atsiradimas nepadarė giluminio poveikio meno kūriniams, taigi ir meno pasauliui bei meno stebėtojams. Tačiau nebūtinai yra taip.

## Nukrypimas apie materialią estetiką

Norėdamas iliustruoti tolesnį teiginį, aprašysiu kiek sentimentalų savo išgyvenimą. Courtauld instituto meno kūrinių kolekcija buvo saugoma atokaus Blumsberio aikštės namo paskutiniame aukšte. Saulėtomis dienomis apšvietimas buvo tik natūralus. Taigi vieną tokią dieną, kai saulė staiga išnyra ir vėl pasislepia už debesų, stovėjau vienas priešais Van Gogho peizažą ir stebėjau, kaip jį paliečia saulės šviesa, paskui išnyksta ir vėl sušvinta, suteikdama paviršiui keistos, jaudinančios gyvybės. Efektą sukėlė šešėliai, kuriuos metė Van Gogho trimačiai potėpiai; jis buvo susijęs su situacijos atsitiktinumu ir stipriu paveikslo kaip materialaus objekto pojūčiu. Tai paskatino mane klausti, kiek estetinis išgyvenimas (jeigu jis yra) priklauso nuo tokių trapių efektų, kaip šie.

currently masked in computer communication. It is not to do with colour, gender or sexual orientation (though it may be to do with class and in some cases age) but above all with a quality of conversation, knowledge and thinking which tends, as a matter of course, to exclude certain types of people who may only then be identified in terms of conventional identity categories.[12] In other words, computer conversation, because it is still usually image-free, because your interlocutors will not have the opportunity to be impressed by the cut of your leather jacket, your ruffled hair or pierced nose, actually compounds the problem of exclusivity.

This argument assumes that the rise of a dematerialised art in itself has no profound effect on the work of art, and thus on the art world and art audience. This, however, may not necessarily be so.

## A Digression on Material Aesthetics

By way of illustrating the next point, let me describe a somewhat sentimental experience of mine. The Courtauld Institute's art collection used to be housed at the top of an out-of-the-way building in a Bloomsbury square. On bright days, the lighting was exclusively natural. So on one of those days when the sun comes and

Dažniausiai galerijos ir muziejai nesiekia sukelti tokių atsitiktinių išgyvenimų, sumenkinančių jų saugomų objektų materialumą ir santykį su aplinka (išskyrus tuos atvejus, kai menininkas nedviprasmiškai šito siekia); jie linkę leisti kūriniams patiems išreikšti save kontroliuojamomis sąlygomis, tarsi grynajai dvasiai. Iš dalies tuo siekiama atsiriboti nuo netrokštamų ir nepriimtų prasmių, kurių galėjo nepastebėti komercinis menininko ir institucijos bendradarbiavimas, o iš dalies - užtikrinti, kad darbai vienprasmiškai išlaikytų gryną, dematerializuotą mainomąją vertę.

Šiomis dienomis kalbėti apie "estetiką" - tai prašyte prašytis išjuokiamam, bent jau tam tikruose sluoksniuose. Net analitinė filosofija, kuri tvirtai atsilaikė prieš aukštųjų žemyno teorijų sudėtingą iracionalizmą, nerado vieno požiūrio į šį klausimą. Įvairūs autoriai, spausdinantys savo darbus British Journal of Aesthetics, su vienodu įsitikinimu skelbia, kad estetikos šerdies apskritai negalima apibrėžti, nes ji yra grynas socialinis konstruktas, į kurį žmonės supila visa tai, kas jiems konkrečiu metu atrodo tinkama; arba kad tai absoliučiai neklystamas jausmas, žmonių išgyvenamas susidūrus su tam tikrai klasei priklausančiais objektais (paprastai meno kūriniais), ir kad jis toks pat akivaizdus, kaip mėlynė paakyje.[13] Nė vienas šių

goes behind rapid clouds, I stood alone before a landscape by Van Gogh and watched as the sun struck it, then faded and struck it once again, bringing the surface to a strange and moving life. The effect was due to the shadows cast by Van Gogh's three-dimensional ridges of paint, and it was to do with the contingency of the situation and with having a strong sense of the painting as a material object. It led me to ask how dependent the aesthetic experience (if there is such a thing) is on fragile effects such as these.

Such contingent experiences are generally not sought after by galleries and museums which play down the materiality of their objects and their relations to the environment (except where explicitly sanctioned by the artist), preferring the works to manifest themselves in controlled conditions as pure spirit. This is partly to shut out unwarranted and unsanctioned meanings which might escape the commercial collaboration of artist and institution, and partly to ensure that the works lie unambiguously on the side of unadulterated and dematerialised exchange value.

To talk of "the" aesthetic these days is to invite ridicule, at least in some quarters. Even in analytic philosophy, which has proved largely

požiūrių neatrodo adekvatus, nors čia galima tik užsiminti apie kitus sumetimus. Tačiau nors abu požiūriai lygiai kraštutiniai, tačiau antrojo trūkumai pastaruoju metu sulaukė kur kas daugiau dėmesio negu pirmojo.

Pirmiausia sunku suprasti, kaip būtų galima pagrįsti teiginį, kad estetika neturi nieko įgimto. Čia gali praversti psichoanalizės modelis, nes jis suteikia prielaidų visumą, kuria estetiką galima supaprastinti iki įvairių psichologinių gudrybių; sakykime, koks nors Mondrianas nesąmoningai mulkina žiūrovus, leisdamas jiems įsivaizduoti, jog užsiima subtilia ir aukšta veikla; tuo tarpu iš tikrųjų jie išgyvena vylingai susuktą lytinio potraukio veikimą. Kaip nurodė Ernestas Gellneris, peržengus tam tikrą pasikartojimų lygį (panašiai kaip tuose sudėtinguose žaidimuose, kuriuos žaidžia šnipai), šiomis gudrybėmis galima "paaiškinti" absoliučiai visas elgesio apraiškas, ir niekada negali tikrai žinoti, kas yra gudrybė, o kas ne.[14] Toliau, tvirtinti, kad estetika yra pretekstas patenkinti tam tikrą lytinį potraukį (o ne priešingai), tolygu sutikti su prielaida, kuri turėtų rodyti, kad viena mūsų prigimčiai yra realiau ir priimtiniau negu kita. Panašiai, kaip neabejotinai teisingai teigia Bourdieu, nurodydamas estetikos ideologinį patogumą į klases pasidalijusiose visuomenėse,

resistant to the sophisticated irrationalism of Continental high theory, there is no agreement on this matter. Different contributors to the *British Journal of Aesthetics* announce with equal confidence either that the aesthetic has no definable core whatsoever, being pure social construction into which people pour whatever content suits them at any particular time, or that it is an entirely incorrigible sensation which people have before a class of objects (usually works of art), as unmistakable as a poke in the eye.[13] Neither view seems to be quite adequate, though plainly another account can only be hinted at here. However, though each is just as extreme as the other, the shortcomings of the latter have been recently aired a good deal more than those of the former.

For a start, it is difficult to know how the claim that there is *nothing* inherent in the aesthetic could be substantiated. The model of psychoanalysis is useful here because it provides a set of assertions that the aesthetic can be reduced to various kinds of psychological ruse, whereby the viewers of, say, Mondrian, are unconsciously fooled into thinking they are participating in an elevated pursuit when actually what they are experiencing is the product of some cunningly diverted sexual drive. As Ernest Gellner pointed out,

vien tuo negalima paaiškinti jos gajumo; jeigu svarbus tik patogumas, jeigu elitas negauna iš jos jokio vidinio gėrio, tai kodėl šis patogumas neprigijo kitoms kaukėms?[15]

Keistai solipsistinis požiūris, kad estetika tėra grynas socialinis konstruktas, kad mūsų santykis su objektais šiuo atveju yra absoliučiai vienpusiškas, reikalauja patikėti, jog objektai, kuriuos žmonės įvairiais laikais manė turint estetinių savybių, neturi jokių bendrų vidinių bruožų, o jeigu ir turi, tai gryno atsitiktinumo dėka. Toks teiginys reikštų, kad bet koks objektas vienu metu gali būti laikomas aukščiausia grožio išraiška, o kitu - sulaukti paniekos kaip estetiškai bevertis. Labai sunku surasti tokio vyksmo pavyzdžių. Ikonoklazmas čia ne pavyzdys, nes ikonoklastas tikrai anaiptol neabejingas konkretaus darbo likimui, be to, jis šiaip ar taip vadovaujasi sumetimais, kuriuos laiko daug svarbesniais už estetinius. Duchampo originalių ready-mades buvo atsikratyta tikriausiai atsitiktinai, tačiau tai įvyko gerokai prieš jiems išgarsėjant, be to, šie objektai juk ir buvo specialiai pagaminti siekiant pažiūrėti, ar įmanoma ''gaminti kūrinius, kurie nėra ''meno'' kūriniai...''[16] Jei egzistuoja ypatingas estetinis išgyvenimas, kurį jaučiame stebėdami vienus objektus, bet nejaučiame pamatę kitus,

beyond a certain level of recursion (as, for instance, in the sophisticated games that spies play), such ruses can be used to ''explain'' any behaviour whatsoever, and one can never be sure what is a ruse and what is not.[14] Further, the idea that the aesthetic is a pretext for the exercise of some sexual drive (rather than vice versa) assumes the proposition that it is supposed to be demonstrating: that the one has more reality and coherence in our nature than the other. Likewise, while Bourdieu is surely correct to point to the ideological convenience of the aesthetic in societies divided by class, this alone does not explain its persistence if convenience is *all* it is, if there was not some intrinsic good that the elite gained from it, for otherwise why should such convenience not settle upon other masks?[15]

The curiously solipsistic view that the aesthetic is pure social construction, that our relation with objects is, in this case, all one-way, asks us to believe that the objects which people take to have aesthetic qualities at various times have no shared inherent qualities whatever, or at least if they do, then it is mere coincidence. A consequence of making such a claim is that *any* object may be taken at one time to be the highest expression of beauty, and may at

tada atrodytų, švelniai tariant, keista, kad patys objektai niekuo neprisideda prie šio išgyvenimo.

Negana to, nors estetika yra istoriškai kintama ir galbūt praeinanti kategorija, mūsų protėviams neiškildavo mums žinomų sunkumų mąstyti apie estetinių objektų klases. Vadinasi, arba mes, (post)modernistai, esame gerokai mažiau ideologiškai apkvaitinti už juos, arba mūsų sunkumai yra istoriški. Gali būti, kad juos lemia du tarpusavyje susiję procesai: pirma, kokie Vakaruose pagaminti objektai dabar nėra estetiški - prisiminkime, kokia gausybė dizainerių, tiriančių vartotojų skonį, slepiasi už kiekvieno gaminio. Visų Vakarų gyvenimo aspektų komercializacija iškreiptai įgyvendina avangardistišką svajonę, kad aukštasis menas prarastų autonomiją bendroje gyvenimo estetizacijoje - bent jau šioje srityje modernizmas pasiekė regimą sėkmę. Artefaktai iš buvusio Rytų bloko, kuriame gamintojo ir vartotojo simbiozė neegzistavo, yra pamoka, kaip turėtų atrodyti tikrai funkcionalūs objektai (kuriems estetika neturi nė mažiausios reikšmės, priešingai negu objektams, kurie mieliau atrodo funkcionalūs). Antra, dažniausiai menininkai, atsakydami į šią estetizaciją, ėmė kvestionuoti estetiškumo nuoseklumą ir tirti jo ribas, tyčia gamindami antiestetiškus ar neestetiškus darbus.

another be dismissed as aesthetically worthless. It is very hard to find instances of such a development. Iconoclasm is no such example, for the iconoclast is certainly not indifferent to the fate of the work in question, far from it, and in any case is motivated by considerations which are felt to be far more pressing than aesthetic ones. Duchamp's original ready-mades were perhaps accidentally thrown away but this was long before they were lionised, and of course these objects were made precisely to discover whether it was possible to "make works which are not works of 'art'..."[16] If there is a particular aesthetic experience which is felt in front of some objects but not others, then it would seem odd, to say the least, if the objects had no role in its arousal.

Furthermore, while the aesthetic is a historically contingent and perhaps transient category, the difficulty in thinking about classes of aesthetic objects was not shared by our ancestors. Either we (post)moderns are far less ideologically bamboozled than they were, or our difficulty is a historical matter. It is perhaps conditioned by two linked developments: first, what manufactured objects in the Western world are not now aesthetic, given the legion of designers that lie behind them, calculating consumer taste?

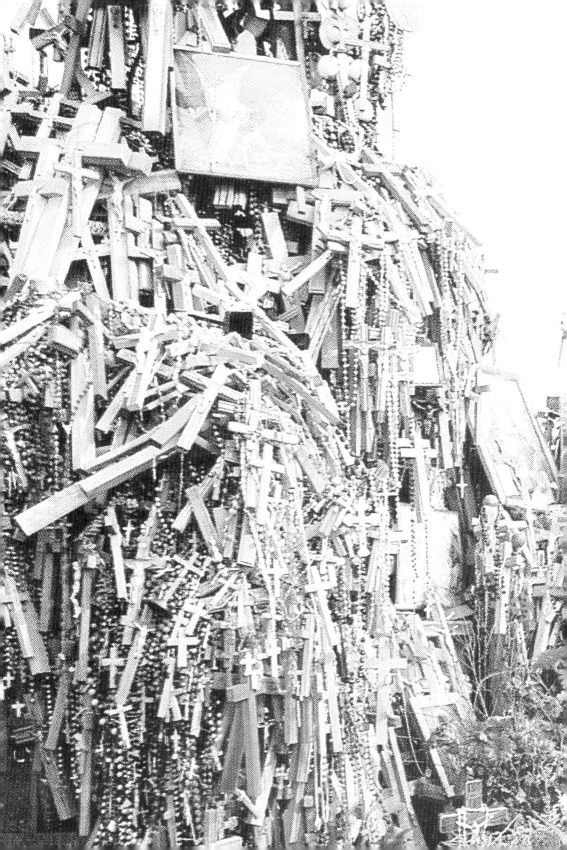

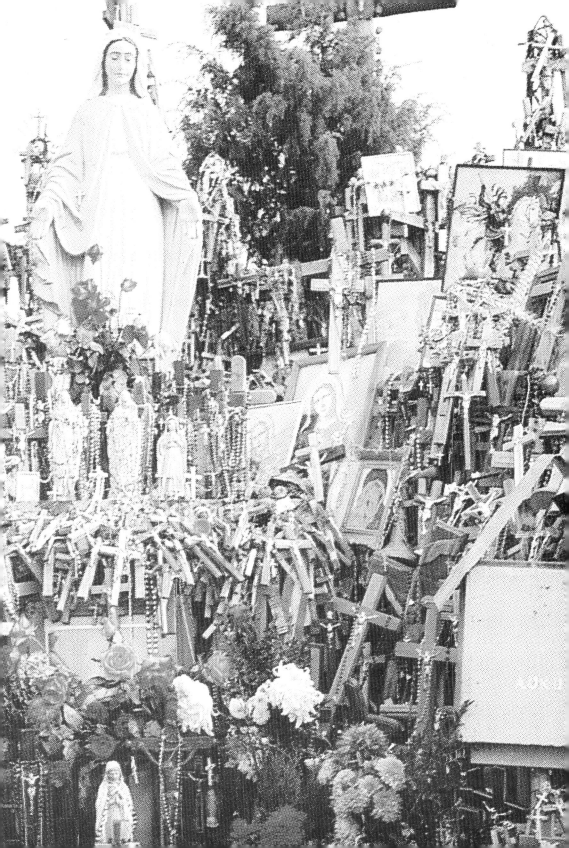

Šie vietiniai sunkumai neturėtų mūsų skatinti sutikti su prielaida, kad estetika yra grynasis konstruktas.

Šio nukrypimo priežastis turėtų būti akivaizdi. Kantas mano, kad išvaizda estetikai yra viskas, tad absoliučiai nesvarbu, egzistuoja objektas ar ne.[17] Turėtų būti visiškai nesvarbu, ar stebime, sakysime, Brancusi'o skulptūrą, ar jos tobulą skaitmeniniu būdu išgautą panašybę [simulacra]. Tačiau jei objektai kuo nors prisideda prie estetinio išgyvenimo, viskas pakis, jiems išnykus. Atsiradus kompiuteriams, meno kūrinys atsiduria naujoje teritorijoje. Net reprodukuojami fotografiniai atspaudai gali kisti, nes jie yra materialūs objektai ir atvaizdavimu yra surišti su kitais materialiais objektais. Teisybė, Walteris Benjaminas ir galbūt siurrealistai laikė Atget'o fotografijas maloniai banaliomis, ir Benjaminas įrodinėjo, kad jos pranašauja laikus, kai unikalaus objekto "aura" nebebus tokia svarbi.[18] Mūsų amžiaus ketvirtajame dešimtmetyje šie atspaudai buvo nesenos praeities objektai, pakankamai seni, kad būtų kiek senamadiški, bet dar neįgavę antikvarinės vertės. Tačiau atspaudams senstant, o juose vaizduojamam Paryžiui pamažu nykstant, jie ėmė įgauti labai aiškią aurą Benjamino vartojama prasme. Estetika primena atvirkščią radiacijos pusperiodį; jos spinduliavimas bėgant laikui stiprėja.

The commercialisation of every aspect of Western life has been a perverse realisation of the avant-garde dream that high art would lose its autonomy in the general aestheticisation of life—in this, at least, modernism has been a notable success. Artefacts from the former Eastern Bloc, where this symbiosis between corporation and consumer did not hold, are a lesson in what truly functional objects (in which aesthetics matters not a jot, as opposed to objects which like to *appear* functional) really look like. Second, and in large part in response to this aestheticisation, artists took to questioning the coherence and the boundaries of the aesthetic, producing works which were deliberately anti- or an-aesthetic. Such local difficulties should not lead us to assume that the aesthetic is a pure construct.

The reason for this digression should be obvious. For Kant, since appearance is everything in aesthetics, whether or not the object exists is a matter of complete indifference.[17] It should not make any odds whether we are confronted with, say, a sculpture by Brancusi, or its perfect digital simulacrum. However, if objects contribute anything to aesthetic experience, then it will be altered by their disappearance. With the computer, the work of art finds itself in new territory. Even reproducible photographic prints change because they

Skaitmeninės ryšio priemonės sieja amžiną, nematerialią savo prigimtį su objektiškumo regimybe. Skaitmeninis kūrinys keistai svyruoja nuo kraštutinio laikinumo iki amžinybės (prisiminkite kontrastą tarp vaizdo ekrane, atnaujinamo 75 kartus per sekundę, ir tarp jį pastoviai sudarančios vienetų bei nulių sekos), tačiau jis visiškai skiriasi nuo traukos objekto, kuriame nenykstančios temos bei rūpesčiai įvilkti į trapią, laikiną formą. Kaip sakė vienas skaitmeninės technologijos entuziastas, "kai [analoginė] informacija išreiškiama skaitmenimis, ji miršta ir eina į dangų... ji neturi ryšio su tuo fiziniu pasauliu, kuris vergiškai sieja analogines ryšio priemones su jų medžiaga". Tokiu būdu skaitmeninės ryšio priemonės atveria duris į sakralinę sferą.[19] Kad meno kūrinys miršta, labai gali būti; tačiau dangus yra visiškai kitas dalykas.

## Minčių eksperimentas

Kompiuteriai, kokius mes juos pažįstame, užgimė Alano Turingo galvoje minčių eksperimento pavidalu. Gerai žinoma, kad jis sukūrė ir dirbtinio intelekto testą, kurį atliekantys žmonės turėjo dalyvauti pokalbiuose nežinodami, ar bendrauja su žmogumi, ar su mašina; jeigu jie negalėdavo tiksliai atspėti skirtumo, mašina išlaikydavo bandymą. Norint išryškinti kai kurias dematerializuoto, skaitmeninio

are material objects and are tied through representation to other material objects. It is true that Walter Benjamin and perhaps the Surrealists found Atget's photographs agreeably banal, and Benjamin argued that they presaged a time when the "aura" of the unique art object would no longer hold sway.[18] In the 1930s, these prints were objects of the recent past, old enough to be a little out of fashion, but not to have acquired antique virtue. Yet as the prints aged, and as the Paris they represented increasingly passed away, they began to acquire a most definite aura in Benjamin's sense. A reversed radioactive half-life, the emission of the aesthetic increases with time.

Digital media ally their eternal, immaterial nature to the appearance of objecthood. While there is a curious oscillation between the extremely temporal and the eternal in digital work (think of the contrast between the display, renewed 75 times a second, and the sequence of ones and zeros that rigidly constitute it), this is quite different from the attraction of the object in which persistent themes and concerns are bound to a fragile, temporal form. For one digital enthusiast, "once the [analogue] information is digitised, it dies and goes to heaven ... it has no alliances to the physical world

previous page, ©Juozas Polis, Pain and hope offerings

meno prielaidas, praverstų pamėginti savarankiškai atlikti mažutį minčių eksperimentą: pasiklausti, kaip kompiuteris gali kurti meną. Galvojusiems apie tai prieš penkiolika metų atrodė, kad reikės nepaprastai ištobulintų ir galingų kompiuterių, o pati užduotis atrodė neapsakomai sunki. Dar dabar labai sunku įsivaizduoti, kad mašina, pavyzdžiui, galėtų gaminti naujus, bet atpažįstamus "Vermeerio" kūrinius, jeigu nuspręstume, kad norime daugiau jų turėti. Tačiau per pastaruosius penkiolika metų pasikeitė du su šiuo dalyku susiję veiksniai. Pirma, akivaizdu, kad kompiuterių technologija tęsė svaiginančios pažangos žygį. Antra, ir dar svarbiau, yra tai, kad pasikeitė pats menas, ir jame dabar daug dažniau manipuliuojama jau pagamintais simboliais.

Taigi įsivaizduokime simboliais manipuliuojantį įtaisą - o kas gi kita yra kiekviena programa? - su penkialype pamatine struktūra: simbolių rinkėjas, ryšių rinkėjas, ryšių kūrėjas, kompozicinis variklis ir grįžtamųjų ryšių rinkėjas. Simbolių rinkėjas iš kompiuterinio tinklo rinks medžiagą - žodžius, vaizdinę medžiagą, nejudančius vaizdus ar bet kokius jų derinius. Programa bendrais bruožais, operuodama skaičiais, galės nustatyti konkrečių simbolių aktualumą. Ryšių rinkėjas, apsiginklavęs žodynu, žinynu ir galimybe tirti kompiuterių

of the sort that slavishly bound analogue media to their materials". Thus digitised media open the door to the sacred.[19] That the work of art dies is a definite possibility; heaven, however, is another matter entirely.

## A Thought Experiment

Computers, as we know them, were born in a thought experiment in the brain of Alan Turing. As is well known, he also devised a test for artificial intelligence in which people were to participate in relayed conversations, not knowing whether they were talking with a machine or a human; if they could not reliably tell the difference, then the machine passed the test. To draw out some of the implications of dematerialised digital art, it may be useful to attempt a little thought experiment of our own, asking how a computer could make art. Thinking about this some fifteen years ago, the computing power involved seemed prodigious, and the task extraordinarily complex. It is very difficult even now to imagine a machine making new but recognisable paintings by "Vermeer", for instance, if we decided we wanted more of them. But in the last fifteen years, two factors related to the question have changed. First, of course, computers have continued their dizzying technological ascent.

tinklo ryšius, sukurs asociatyvių ryšių duomenų bazę - gali būti, kad jis nesupras ryšiuose slypinčios prasmės, o tiesiog užfiksuos tam tikrų vienetų ryšio faktą.[20] Ryšių kūrėjas, parenkantis konkrečiam kūriniui naudojamus ryšius bei simbolius, ir kompozicinis variklis, nustatantis jų išdėstymo tvarką, aiškiai yra sudėtingiausi darinio elementai, tačiau nėra ypatingo reikalo aktyviai juos programuoti; jau veikiau programa, simuliuojanti evoliucijos procesą, sujungta su grįžtamųjų ryšių įtaisu, teikiančiu programai informaciją apie žmonių pritarimą ar nepritarimą, galės greitai pritaikyti šiuos elementus taip, kad sulauktų pagirtinų rezultatų. Visą įrenginį galima būtų įsivaizduoti kaip santykinių duomenų bazę, sugebančią savarankiškai generuoti pranešimus. Tokiomis aplinkybėmis mašinos, ko gero, gali gaminti meno kūrinius taip pat gerai (ar geriau, jei tai turi kokią prasmę), kaip tai daro žmonės, ir tikrai žymiai greičiau.

Tokio įtaiso darbui galima prikišti viena: nepaprastai sunku padaryti, kad kompiuteriai atsižvelgtų į gramatinę sakinių struktūrą. Taip yra dėl to, kad kalba dažnai būna daugiaprasmė ir žmonės ją papildo reikiamu kontekstu iš savo pasaulio pažinimo, suprasdami, kad sakinys "žmogus valgo dešrelę" turi tik vieną apytikrę reikšmę. Žodžiai - labai subtilus įrankis, ir priimtinas žodžių žaismas paprastai

Second, and more importantly, art itself has changed, and now more usually involves the manipulation of ready-made symbols.

So imagine a symbol-manipulation device—and what else is any programme?—its basic structure being fivefold; a symbol gatherer, a link gatherer, a link maker, a compositional engine and a feedback gatherer. The symbol gatherer will draw its material, words, video, still images, or whatever combination, from the Web. The programme may in crude number-crunching ways be able to assess the topicality of particular symbols. Armed with a dictionary and a thesaurus, and capable of examining Web links, the link gatherer builds a database of associative links—it does not understand the meanings behind the links, perhaps, but just logs the fact that certain items are linked.[20] The link maker, which chooses the links and symbols to be used in a particular piece, and the compositional engine, which determines their arrangement, are plainly the most complex elements in this ensemble, but there would be little need to programme them actively; rather a programme which simulates the evolutionary process coupled to a feedback device, which provides the programme with a measure of human approval or otherwise, could quickly adapt these elements to produce pleasing results. The device as a whole

turi paklusti tam tikroms taisyklėms. Tačiau kalbant apie vaizduojamuosius menus, žaidimas čia visai kitoks: visi iš jų tikisi dviprasmiškumo, sudėtingumo ir keistybių. Žiūrovai labai dažnai paaiškina, atrodytų, pasirenkamas asociacijas savo pačių kvailumu ar informacijos trūkumu, menininko originalumu, pamatiniu prasmės nenusakomumu ar dešimtimis kitokių veiksnių bei banalybių, o dar dažniau sugeba sukurti patikimas interpretacijas iš jiems prieinamų begalės intelektinių bei emocinių ryšių (prisiminkime Freudą, kuris dėl neteisingo vertimo tikėjosi atrasti grifą Leonardo da Vinci paveiksle

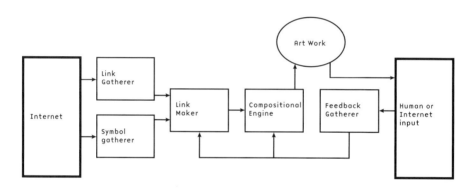

may be thought of as a relational database capable of autonomously generating reports. In these circumstances, perhaps machines can make works of art as well as (or better than, if that has a meaning) humans do, and certainly very much quicker.

One objection to the viability of such a device is that it is extremely difficult to make computers parse sentences. This is because language is often very ambiguous, and people supply the appropriate context from their general knowledge about the world,

Mergelė ir kūdikis su šv. Jonu Krikštytoju ir šv. Ona, ir lengvai jį atrado)[21]. Dar vienas akivaizdus prieštaravimas būtų toks: žmonių skoniai labai įvairūs, tad grįžtamuosius ryšius renkantis įtaisas negalėtų prasmingai vadovauti programai. Į tai galima atsakyti dvejopai: pirma, vienalytės pasaulinės meno pasaulio publikos skoniai nėra tokie skirtingi; antra - mašina turi būti sukurta taip, kad nustatytų grįžtamųjų ryšių reakcijų vidurkį ir orientuotųsi į vidurinę statistiškai vidutinio skonio rinką.

Nėra aišku, ar po kiek laiko dar reikės žmonių nuomonių grįžtamųjų ryšių mechanizmui papildyti. Tokios programos gali pasikliauti daugelio savo kolegų sprendimais, baisiu greičiu susiformavusiais per milijonus virtualiojo meno kūrinių kartų. Tokiu būdu galima sukurti simbolių jungimo mašinas, kurios pačios save palaikytų ir savaime evoliucionuotų. Be abejo, tokia "meno" gamybos sistema bus pavadinta save dauginančiu, onanistiniu mechanizmu, neturinčiu kontaktų su pasauliu, audžiančiu savus nesibaigiančius sapnus tik sau arba geriausiu atveju - vienalytei panašaus "proto" gamintojų grupelei. Tačiau šis kaltinimas, kad ir koks teisingas, vargu ar bus labai rimtas. Juk panašius kaltinimus dadaistai dailininkai ir rašytojai pagrįstai taikė visai žmonių kultūrai; šis kaltinimas šiomis dienomis

understanding that "Man eating sausage" has only one likely meaning. Words are precise instruments, and only certain types of play are generally sanctioned. With visual works of art, though, the game is very different: ambiguity, difficulty and quirkiness are expected. Viewers are very likely to put apparently arbitrary associations down to their own stupidity or lack of information, to the artist's originality, to the fundamental undecidability of meaning, or to a dozen other factors or platitudes; or, more likely still, they are able to invent plausible interpretations from the myriad intellectual and affective links available to them (think of Freud who, prey to a mistranslation, expected to find a vulture in Leonardo's *The Virgin and Child with St John the Baptist and St Anne* and went right ahead to do just that).[21] Another obvious objection is that, since tastes are so various, the feedback device could not meaningfully guide the programme. There are two things to say to this: the first is that among the homogeneous art-world audience, tastes are not *that* various; the second is that the machine may be designed to average out its feedback responses, playing to the middle market of statistically average taste.

pasitaiko neretai ir taikomas ne tik menui, bet vis labiau estetizuojamai teorijai.

Šį minių eksperimentą reikėtų laikyti ne tiek rekomendacija, kiek perspėjimu. Jis geriau iliustruoja ne moderniosios technologijos daromus stebuklus, bet šiuolaikinio Vakarų meno dalyje įsivyravusį besmegeniškumą. Be to, juo siekta priminti, kad kompiuteris nėra tik dar vienas įrankis, kuriuo gali naudotis arba nesinaudoti menininkas, ir kad vizualinė estetika gali būti susieta ne tik su žmogaus mąstymu, bet ir su manipuliavimu medžiaga.

## Meno kūrinys

Taigi estetiškumo išgyvenimas gali būti iš dalies neinstrumentinio medžiagos manipuliavimo įvertinimas, ir simuliuojant šią medžiagą prarandama tam tikra minėtojo išgyvenimo dalis. Jis taip pat gali sietis su pasigėrėjimu darbo, įdėto objektui pagaminti, kiekybe bei kokybe - aišku, ir talentu, tačiau taip pat ir ilgai lavintais įgūdžiais, - o kartais, prisiminus milžinišką kai kurių rankomis atliktų darbų mastą ir suvokiant žmonėms būdingą silpnumą bei nedėmesingumą, tiesiog šiurkščia jėga ir ištvermingumu. Pamatę Fionos Banner didžiulius, ranka atliktus Vietnamo filmų aprašymus, kurių eilutės per

After a time, it is unclear whether human judgements would even be required to fuel the feedback mechanism. Such programmes could rely upon the judgement of their many peers, evolved at a furious rate over millions of generations of virtual art works. In this way a system of symbol-combining machines could be established which was self-sustaining and evolutionary. No doubt, it would be said, accusingly, of such a system of "art" production that it was a self-perpetuating, onanistic mechanism, engaging with nothing in the world, spinning endless dreams for itself or, at best, for a homogeneous bunch of like-"minded" producers. But the charge, however true, would hardly be so damning. It was, after all, made with some justification by Dada artists and writers against human culture, and it is a charge made often enough today, not only against art but also against increasingly aestheticised theory.

This thought experiment is meant not so much as a recommendation as a warning. It illustrates less the wonders of modern technology than the current debility of at least some contemporary art in the West. It is also intended to suggest that the computer is not merely another tool which artists may or may not choose to employ, and that

ilgos normaliai skaityti, žiūrovai gali imti stebėtis jos ištvermingumu, ir, nepaisant postmodernistinių projekto pretenzijų, suvokti, jog siaubingą prasmę turintys aprašymo gabalėliai nurodo nesuvokiamą klaikumą įvykių, kuriuos miglotai atspindi šie filmai.

Kompiuterių darbas neįprastas dėl to, kad pats procesas atsietas nuo rezultato. Net tokį, atrodytų, nematerialų darbą, kaip rašymas, kompiuteris pakeičia neatpažįstamai. Fizinė užduotis - rašyti ar spausdinti ant popieriaus lapo - reiškė, kad autorius buvo smarkiai suinteresuotas surasti teisingus žodžius iš pirmo ar antro karto. Atsiradus žodžių procesoriams, nebėra prasmės kalbėti apie juodraščius, nes visi rašymo etapai susilieja į vieną. Iki pat spausdinimo akimirkos (kurią diktuoja materialios sąlygos) nė vienas žodis nėra pastovus. Be abejo, atsiveria naujos galimybės, bet pasikeitė pats rašymo procesas. Pakito žmogaus darbo sandara ir jo sąsaja su objektais, tad teisinga būtų klausti, ar šis pakitimas tik išlaisvina, ar ir nuskurdina.

Taigi pusė meno kūrinio gyvenimo priklauso ne tik nuo bėgančio laiko, bet ir nuo žmogaus darbo pasireiškimo. Norėdami nustatyti darbo ''gyvenimą'', prisiminkime seną problemą - ar iš degančio namo

the visual aesthetic may be tied, not just to human thought, but to the manipulation of matter.

## Art Work

The experience of the aesthetic may, then, partly be an appreciation of the non-instrumental manipulation of material, and, when that material is simulated, something of the experience is lost. It is also perhaps to do with admiration for the quality and quantity of labour expended on an object—for talent, certainly, but also for skills long developed—and sometimes, given the great scale of some hand-made works and an awareness of general human frailty and inattention, for brute force and endurance. Seeing Fiona Banner's giant, handwritten descriptions of Vietnam films in lines too long to be properly read, viewers may marvel at her perseverance and, despite the postmodern character of the project, may take the scraps of horrific sense read from the work as indications of the ungraspable horror of the events those films dimly depict.

Computer labour is unusual because of the disconnection between the labour itself and the result. Even work apparently so immaterial as writing is irrevocably altered by the computer. The physical task of

typing or writing on sheets of paper meant that there was a strong incentive for the author to get it right the first or second time. With word-processed documents, it is no longer meaningful even to talk of drafts, for all stages are merged into one. Before the printing deadline (a materially imposed affair), no word is ever fixed. New possibilities are certainly opened up but, in the process, writing itself has changed. The fabric of human work and its connectedness with objects is altered, and it is fair to ask whether this is only a liberation and not also an impoverishment.

The half-life of the work of art is dependent, then, not only on passing time, but on the manifestation of human labour. To judge a work's "life", think of the old conundrum: in a burning house, does one rush to save the baby or the Rubens? The problem is unfairly weighted, of course, in favour of the baby, potential personified in its cradle. If it were the Rubens or an arms dealer, one might begin to ask questions about how good a Rubens it is. In this problem of exchanging works of art for lives, the difficulty is about the uniqueness of the objects involved, and that they (at least the best of them), while not living, breathing beings, have the presence of life, and are the product of it.

Mark Wallinger, Royal Ascot (detail), 1994

gelbėti kūdikį, ar Rubenso paveikslą? Žinoma, problema formuluojama nesąžiningai, viskas liudija kūdikio - lopšyje tebegulinčio įsikūnijusio potencialo - naudai. Jei kalbėtume apie Rubenso paveikslą ir ginklų prekiautoją, galbūt imtume klausti, ar tai labai geras paveikslas. Spręsti šią problemą - ar mainyti meno kūrinius į žmonių gyvybes - sunkiausia todėl, kad joje kalbama apie unikalius objektus, ir kad šie objektai (bent jau geriausi iš jų), tegu nėra gyvi ir nealsuoja, bet turi savyje gyvybės ir yra jos produktai.

Ar galima tai pasakyti apie kokį nors skaitmeninį kūrinį? Skaitmeniniai meno kūriniai, be jokių abejonių, atsiranda žmogui įdėjus darbo (galima net pasakyti, kad per daug), tačiau jis jokiu prasmingu pavidalu nesireiškia rezultate. Visi darbo pėdsakai ištrinami ar dar blogiau - simuliuojami. Be to, skaitmeninis kūrinys nesensta, jis gali būti be galo reprodukuojamas, o jį praradus ar sunaikinus, iš principo lengvai atkuriamas. Šie darbai ne tiek primena dangų, kiek ateivius.

## Pažadai, pažadai
Kai prekės neturi svorio, gali būti atgaminamos ir perduodamos kone šviesos greičiu, prekyba jomis netenka prasmės. Dėl to nustoja galioti vertės samprata, grindžiama konkrečia objekto buvimo vieta arba

Can this be said of any digital creation? While human labour is most definitely involved in the creation of digital works of art (excessively so, some might say), it is not manifested in any meaningful way in the result. All traces of labour are effaced or, worse, simulated. Furthermore, the digital work does not age, is infinitely reproducible and, if lost or destroyed, can in principle be exactly reconstructed. Such works are not so much heavenly as alien.

## Promises, Promises
Trade has little meaning when commodities are weightless, reproducible and transmittable at little short of the speed of light. Notions of value based on place are thus undermined, as are those based upon the original object. Who would bother to steal the floppy disk on which Will Self composed one of his stories? (There are circumstances where such a disk, bearing perhaps his handwriting on the label, might become a heritage object of some value—as part of an ensemble recreating the country cottage where, no doubt, his tales are tapped out—but this would be quite independent of whether the magnetic traces of the story remained upon it.)

objekto originalumu. Kam rūpi pasivogti diskelį, kuriame Willas Selfas sukūrė vieną savo apsakymų? (Tam tikromis aplinkybėmis toks diskelis, galbūt su autoriaus ranka užrašytu pavadinimu ant etiketės, gali tapti vertingu paveldu - kaip dalis visumos, kurios dalis yra kaimo namelis, kuriame, be abejo, spausdinami jo pasakojimai, - tačiau tai neturės jokio ryšio su tuo, ar diskelyje išliks magnetiniai pasakojimo pėdsakai.)

Menininkai ir tarpininkai turi užsidirbti pragyvenimui, bet jų kūrinius visiškai paprasta atgaminti ir skleisti, ir tai kelia grėsmę, kad autorių teisės į atlygį gali būti pažeistos. Pamokoma yra fotografijos meno istorija. Walteris Benjaminas aname amžiuje įrodinėjo, kad "iš fotografijos negatyvo ... galima padaryti norimą skaičių atspaudų; nebėra jokios prasmės reikalauti "autentiško" atspaudo".[22] Dabar žmonės dažnai tą patį sako apie skaitmeninę reprodukciją. Tačiau pakanka šiandien perskaityti Benjamino teiginį, ir pamatysime, kad menininkai ir prekiautojai surado tikrų būdų paversti fotografijų atspaudus autentiškais ar bent jau užtikrinti, kad dėl amžiaus, unikalumo ar tiesioginio sąlyčio su menininko ranka kai kurie atspaudai autentiškesni už kitus. Įmanoma įsivaizduoti strategijas, kuriomis vadovaudamasis kompiuteriu dirbantis menininkas gali

Artists and dealers have to make a living, and that is threatened by absolute reproducibility and ubiquity. The fate of photography in art is instructive here. In another age, Walter Benjamin argued that "From a photographic negative ... one can make any number of prints; to ask for the 'authentic' print makes no sense."[22] And now people often say the same about digital reproduction. But it is enough to read Benjamin's statement today to see that artists and dealers have certainly found ways to make photographic prints authentic, or at least to ensure that, by virtue of age, uniqueness or direct connection with the artist's hand, some are more authentic than others. It is possible to imagine many strategies by which computer artists can produce objects, though digital files themselves will remain recalcitrant. Another way to think about the problem is to see what is involved in turning a three-dimensional virtual object into a real one, using, say, a computer-controlled cutting machine. Immediately, one-off decisions must be made about material, scale and surface finish, which either make no sense in the virtual world, or can be fixed arbitrarily and very rapidly changed.

Turning around Benjamin's famous remark that there is no document of culture which was not also a document of barbarism (he meant by

gaminti objektus, nors pačios skaitmeninės bylos tam ir priešinasi. Galima įsivaizduoti problemą kitaip - pažvelgti, kas pasikeičia, paverčiant trimatį virtualų objektą realiu, pasinaudojant, sakykime, kompiuterio valdoma pjaustymo mašina. Tuoj pat reikia nuspręsti, "taip arba ne", renkantis medžiagą, dydį ir paviršių; šie dalykai virtualiajame pasaulyje arba neturi prasmės, arba gali būti fiksuojami kaip širdis geidžia ir labai sparčiai keičiami.

Apverčiant garsiąją Benjamino pastabą, kad nėra tokio kultūros dokumento, kuris drauge nebūtų ir barbarizmo dokumentas (barbarizmu jis laikė privilegijuotą mažumos tobulinimąsi ir pagrindą, kuriuo toks tobulinimasis remiasi),[23] ar dabar galima įsivaizduoti meno kūrinį, kuris nebūtų barbarizmo produktas? Į klases susiskirsčiusioje visuomenėje toks barbarizmas estetikai būtinas, nes jis susijęs su neinstrumentiniu darbu, ir dėl to estetika taip glaudžiai siejasi su elitiškumu ir pinigine verte. Atrodo, kompiuterių kultūra žada nemokamus pietus, kuriuos sudaro nebarbariškas menas, niekam nesipriešinanti kultūra, audžianti grynuosius kūrinius skaitmeninėje erdvėje. Didelė praeities meno dalis humanizmu, dieviškumu ar absoliutumu siekė tokios palaimingos būsenos, ir tie, kurie tai vertina, supras, kuo skiriasi išpildyta išraiška ir frustruojamos viltys.

barbarism the privileged self-development of a minority, and the base on which it rests),[23] is it now possible to imagine a work of art which is *not* a product of barbarism? In class-riven society, such barbarism is necessary to the aesthetic, tied as it is to non-instrumental labour, and this is why the aesthetic is also so closely linked to distinction and monetary value. The apparent promise of computer culture is the free lunch of non-barbaric art, of a resistance-less culture spinning its pure works in the realm of digits. Much art of the past aspired to such a condition of grace, in its humanism or godliness, in its absoluteness, and those who appreciate it understand the contrast between consummate expression and frustrated hopes. It is there especially in those old Soviet avant-garde photographs of the new life, frequently parodied in postmodern productions, but touching in their faith that ordinary workers and peasants could build utopia, and were already beginning to do so.[24] Computer art opens the door to a simulated utopia, apparently pure because loosed from the taint of matter, but covertly as implicated as any art in continuing social and economic injustice. For the free gift of computer art is a trick: while the art itself is dematerialised, the time and resources needed to make it

100

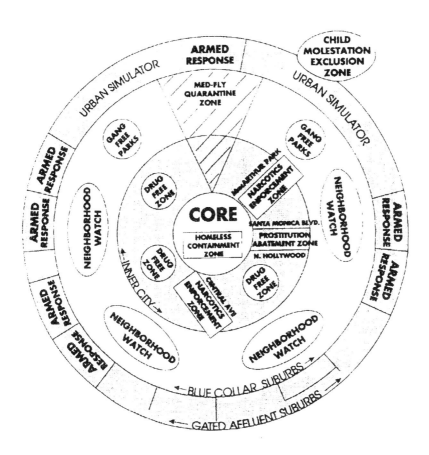

Jos ypač ryškios tose senose tarybinėse avangardinėse naujojo gyvenimo fotografijose, dažnai parodijuojamose postomodernistinių gaminių, bet kupinose jaudinančio tikėjimo, kad paprasti darbininkai ir valstiečiai gali sukurti utopiją ir jau pradėjo tai daryti.[24] Kompiuterinis menas atveria duris simuliuojamai utopijai, kuri atrodo gryna, nes išsivadavo iš medžiagos pančių, tačiau paslapčia tiek pat, kiek bet kuris kitas meno kūrinys susijusiai su toliau gyvuojančia socialine ir ekonomine neteisybe. Taip yra todėl, kad nemokama kompiuterių meno dovana yra tik triukas - pats menas dematerializuotas, tačiau jam sukurti reikalingas laikas ir ištekliai švaistomi taip pat, kaip bet kuriam materialaus meno kūriniui. Barbarizmas, jeigu ne estetizmas, tebėra kur buvęs, tik prisidengęs kita širma.

## Dar sykį meno pabaiga

Anksčiau įvykusios "meno pabaigos" trečiajame ir septintajame dešimtmetyje galiausiai tik leido sukurti daugiau meno, tačiau jos radikaliai kritikavo meno gamybą, rimtai įsipareigojusią stiprinti sistemą, kuri sukėlė iki tol neįsivaizduojamo masto karus, nušlavė nuo žemės paviršiaus ištisas kartas ir kėlė pavojų tautų egzistencijai. Buvo ir dar viena modernistų srovė, kuris kalbėjo, jog menas ne tiek

are as wasteful as for any material art. Barbarism, if not the aesthetic, is present still, behind yet another veil.

## The End of Art, Again

Previous "ends of art", in the 1920s or the 1960s, finally produced only more art, but were tied into a radical critique in which the production of art was understood to be deeply involved in the perpetuation of a system which had pursued wars on a previously unimagined scale, wiping out generations and threatening the existence of entire peoples. Or there was another modernist strand in which art would not so much expire as diffuse, becoming united with life in a Hegelian synthesis in which art would be lively, and life aesthetic (there were materialist and idealist versions respectively in Constructivism and De Stijl).

Contrast postmodernism: a colloquium of high theorists in a revolving door, all pushing too fast to get out, while busily assuring each other that, in any case, there is no exit. Contrast also the state of art in the West today, where artists increasingly accept that it matters little what they do, with the extraordinary power of art in

išnyks, kiek ištirps, susijungs su gyvenimu hegeliškąja sinteze, kurioje menas taps gyvenimiškas, o gyvenimas - estetiškas (buvo materialistinis ir idealistinis variantai, atitinkamai pasireiškę konstruktyvizmu ir De Stijl).

Palyginkite su postmodernizmu - aukštosios teorijos atstovų spūstimi sukamosiose duryse: visi pernelyg greitai stumia jas, norėdami išeiti, tuo pačiu metu atkakliai įtikinėdami vienas kitą, kad išėjimo, šiaip ar taip, nėra. Palyginkite dabartinę meno būklę Vakaruose, kur menininkai vis labiau sutinka, kad jų darbas nelabai kam rūpi, su nepaprasta meno galia buvusiame Rytų bloke, kur valdžia ir garbino ir kartu bijojo, kur menininkams buvo teikiamos privilegijos ir daugybė patogumų, kur talento apraiškas parodę jaunuoliai nuo vaikystės buvo tarsi šiltnamiuose puoselėjami specialiose akademijose. Lietuvis dėstytojas, su kuriuo teko kalbėtis, prisimena, kaip KGB vyrai ateidavo į jo mokykloje vykdavusias diskotekas tikrinti, ar visi muzikos įrašai įeina į leidžiamų groti įrašų sąrašą - be abejo, tai buvo priespaudos aktas, tačiau kartu ir oficialiai pripažįstama galia meno, dar nenustekento ir nenukenksminto klasinių perskyrų ir tiesioginės asimiliacijos su visuomenės informavimo priemonėmis bei reklama.[25]

the old Eastern Bloc, where it was simultaneously honoured and feared by the authorities, where artists were granted privileges and lavish facilities, and where youngsters who showed talent were hot-housed in specialised academies from an early age. A Lithuanian curator I spoke to remembers KGB men turning up at his school discos to check that all the records were on the officially approved playlist: this was an act of oppression, certainly, but also an official acknowledgement of the power of an art not totally denatured and de-fanged by class divisions and immediate assimilation into the mass media and advertising.[25]

In the West, as art and money became ever more alike, ever more people came to love art. Popularity and impotence went hand in hand. The rise of art prices in real terms through the 1980s was a sign of the commodification of the art world as a whole, not merely the result of excess funds looking for investment projects—for there is no explanation in that fact alone—why would that money go into art rather than elsewhere? As art became linked to corporate image making and the more general corporatisation of culture, prices necessarily rose. There has been a commercial democratisation of high art, an increase in market share, which means, among other

Vakaruose, menui ir pinigams tarpusavyje panašėjant, vis daugiau žmonių pradėjo mėgti meną. Populiarumą lydėjo bejėgiškumas/impotencija. Meno kūrinių kainų realus kilimas devintajame dešimtmetyje buvo meno pasaulio kaip visumos virtimo preke požymis, ne tik poreikio investuoti atliekamus pinigus rezultatas - vien pastarasis faktas nepaaiškina, kodėl tie pinigai buvo skiriami menui, o ne kam nors kitam. Meną pradėjus sieti su bendrovių įvaizdžio formavimu ir bendresne kultūros korporatizacija, kainos neišvengiamai ėmė kilti. Aukštasis menas patyrė komercinę demokratizaciją, išaugo jo rinka, o tai, be kita ko, reiškia, kad daug daugiau žmonių pamato rėmėjų firminius ženklus.[26] Menas kaip ekonominės strategijos elementas įgauna vis didesnę svarbą atstatant miesto dalis, kuriose bohemos atstovai veikia tarsi žvalgai prieš ten apsigyvenant elitui, o muziejai tampa ištisos komercinių galerijų ir pagalbinių pastatų sistemos daigynu.[27]

Galbūt teleologija gyvybiškai būtina estetikai, kad suteiktų jai prasmę, tikslą ir net žvilgsnį į pabaigą ar pagaliau leistų sukurti utopiją - tai kaip tik leidžia skleistis Danto požiūriui, kad menas pasibaigė ir visi turėtų tuo džiaugtis, nors, kaip ir Hegelis, jis tikriausiai pamatys, kad Imperija anaiptol ne tokia, kokia ji skelbiasi

things, that many more people get to see the sponsors' logos.[26] Art has also become increasingly important as an element in economic strategy, in the regeneration of urban areas, where bohemians serve as the shock troops of gentrification, and where museums are the seed-bed for a whole apparatus of commercial galleries and supporting facilities.[27]

Perhaps teleology is vital to the aesthetic, informing meaning and purpose, and even providing the glimpse of an ending, or at least of a possible utopia—and this is what permits Danto's view that art is over and everyone should be glad of it, though, like Hegel, he is likely to find that the Imperium is not all it is cracked up to be. Rather than thinking of the current impasse as the final synthesis, it is better to relate it to entropy, which captures just that state of simultaneous chaos and uniformity characteristic of late postmodernism. The analogy works at some level of detail: that postmodernism is entropic is no accident, for lacking the feedback mechanisms which regulate life and complex machines—and necessarily so, given its disdain for reality—it has no resources with which to oppose the dissipation of energy.[28] The current situation, though, will not last for ever. If capitalism works in long cycles of economic

esanti. Užuot laikius dabartinį sąstingį galutine sinteze, geriau susieti jį su entropija, kuri kaip tik yra ta sykiu ir chaoso, ir vienodumo būsena, būdinga vėlyvajam postmodernizmui. Šią analogiją galime pritaikyti ir kai kurioms detalėms: postmodernizmas entropiškas neatsitiktinai, nes neturėdamas grįžtamojo ryšio mechanizmų, kurie reguliuoja gyvenimą ir sudėtingus įtaisus - beje, tai ir neišvengiama, žinant, kaip jis niekina realybę, - jis neturi išteklių, galinčių pasipriešinti energijos švaistymui.[28] Tačiau dabartinė situacija netruks amžinai. Jei kapitalizmas veikia ilgais ekonomikos našumo ciklais, kuriuos lydi destruktyvios spekuliacijos laikotarpiai, pranašaujantys kitą etapą, tai dabar atėjo, be abejonių, spekuliacijos laikotarpis, šiuo metu užstojantis ateities pavidalą.[29]

Baigdamas surizikuosiu pasamprotauti apie tai, kas slypi už spekuliacijos. Benjaminas įdomiai apibūdino pirmąją meno pabaigą, dadaistų judėjimą, pastebėdamas, kad menas dažnai gamina daiktus, norėdamas patenkinti poreikius, kurie dar neegzistuoja; tada dadaistai numatė techninius kino pažadus ir tai pateisino Chaplino populiarumas - menas, kuris nereikalavo iš estetų sąmoningo dėmesio, užteko tik patogiai juo mėgautis. Dadaistų gaminiai buvo

productivity followed by periods of destructive speculation which presage the next stage, then the current period is most certainly a period of speculation, blocking out, for the moment, the shape of the future.[29]

To conclude, I shall risk speculating on what lies beyond speculation. Benjamin had an interesting take on the first end of art, the Dada movement, which came out of his observation that art often makes things to satisfy demands that do not as yet exist; Dada, then, prefigured the technical promise of film and it was redeemed in the popularity of Chaplin: a popular art which demanded not the aesthete's conscious act of attention, but rather just that it be comfortably inhabited. Dada productions were plainly useless for "contemplative immersion", and "The studied degradation of their material was not the least of their means to achieve this uselessness."[30]

Now if this view has any validity, perhaps some technical innovation is waiting in the wings, ready to redeem the demotic, ironic, crass work currently salient in Britain and the United States? Or, to put it more in the spirit of Benjamin's epilogue to his "Work of Art" essay, is

aiškiai nenaudingi "kontempliatyviam pasinėrimui", ir "išmokta medžiagos degradacija buvo ne vienintelė jų vartota priemonė, kuria šis nenaudingumas pasiektas".³⁰

Taigi jei šis požiūris turi bent kiek pagrindo, galbūt mūsų laukia kokia techninė naujovė, pasirengusi atpirkti liaudiškus, ironiškus, visiškai bukus gaminius, šiuo metu taip krintančius į akis Britanijoje ir Jungtinėse Valstijose? Arba, kalbant artimesne Benjamino esė "Work of Art" epilogui dvasia, ar egzistuoja techninis apsikeitimas simboliais, afektyvus, bet beprasmis, kurį iš anksto padeda įtvirtinti šis menas? Jei dadaistai sugebėjo (laikinai) sugriauti aurą, tai gal Jeffas Koonsas, Tracey Emin arba Jake ir Dinos Chapman sukuria užslėptą prasmės destrukciją ir išpranašauja "kompiuterių meno" tikriausia prasme įsigalėjimą.

Vargu ar gali egzistuoti ryškesnis kontrastas negu šiuolaikinė aukštojo materialaus meno ir žemosios skaitmeninės kultūros priešstata; pirmasis yra gudrus, elitinis ir politiškai korektiškas, antroji - įtraukianti, reikalaujanti sąveikos ir ideologiškai pavojingas. Nepaisant šito, jiedu gali sukurti netikrą sintezę, tariamai populiarų, hipermaterializuotą, kuriantį mitus ir kartu

there some technical exchange of symbols, affective but meaningless, which this art is helping to ratify in advance? If Dada produced the (temporary) destruction of aura, perhaps Jeff Koons, Tracey Emin or Jake and Dinos Chapman produce the overlapping destruction of meaning, and presage the introduction of "computer art" in its fullest sense.

The current contrast between high material art and low digital culture could hardly be more striking; the former is arch, elitist and politically correct, the latter is immersive, highly interactive and ideologically dangerous. Nevertheless, a false synthesis may emerge between them, apparently popular, a hyper-materialised, mythifying but simultaneously simulacral art. Already in mass culture dematerialisation is bred with a compensatory hyper-materialisation to produce bizarre hybrids. They may be seen in digital entertainment, in the worlds created for those fantastically successful computer games, *Doom* and its more technologically advanced successor *Quake*. Images of *Quake*: a laser bolt illogically bouncing off a castle wall to hit an armoured knight; a chain-saw-wielding ogre cut down by a machine gun firing, not bullets, but nails. In these games, in the marriage of computer technology and

panašybinę [simulacral] meną. Jau dabar masinėje kultūroje dematerializacija kryžminama su kompensacine hipermaterializacija ir gaunami keisti rezultatai. Juos galime rasti skaitmeninėse pramogose, pasauliuose, sukurtuose fantastiškai vykusiems kompiuteriniams žaidimams - Doom ir jo technologiškai tobulesniam įpėdiniui, Quake. Štai kokie Quake žaidimo vaizdiniai: lazerinis varžtas, be jokios logikos staiga atšokantis nuo pilies sienos ir smogiantis šarvuotam riteriui; pjūklu ginkluotas burtininkas, pakirstas kulkosvaidžio, šaudančio ne kulkomis, bet vinimis. Šiuose žaidimuose, jungiančiuose kompiuterinę technologiją su mitų elementais, priartėjama prie nacistų požiūrio; betono (ar greičiau tašyto akmens) tikroviškumą papildo panašybinė viduramžių fantazija, turinti pramoninių elementų (kurie yra panašiai atgyvenę savo amžių); agresyvi ir pašėlusiai besivystanti technologija užsimeta juodosios magijos apsiaustą. Šiuose žaidimuose yra daug humoro, o juose pasitaikantys stilių ir temų junginiai gali būti laikomi ne pavojingesniais už postmodernistinius pastišus, jeigu ne tai, kad čia naudojama iliuzijų technologija ir kad jie siekia įtikinti žaidėją virtualiu savo patvarumu. Taigi gali būti, kad ir virtualiajame pasaulyje, ir lygia greta galerijose toliau plėtosis virtualiosios tikrovės elementai: rezervuarai su krauju, nosies lygyje įrengtos

elements of myth, the worldview of the Nazis is approached, where the impression of a concrete (or, rather, hewn stone) reality meets a simulacral medieval fantasy with industrial elements thrown in (the two are now married in obsolescence), where an aggressive and furiously evolving, instrumental technology throws over itself the cloak of black magic. Such games have a large element of humour and their marriage of styles and themes may be thought no more harmful than postmodern pastiche except for the fact that they employ the technology of illusion, that they seek to convince the player of their virtual solidity. So perhaps there will appear, both in virtual worlds and equally in galleries, a further development of in-yer-face reality: tanks of blood, sump oil at nose level, razor wire in dangerous proximity, machines that make flames from human shit—works, in short, which pong or bite, set against but also merged with the ethereal shades which fly high above the material world, respecting no boundaries, apparently mocking terrestrial control.

It is also possible, however, to glimpse in the possibilities of computer art and in hyper-materialisation, more than ever at the point of its death, the lineaments of another aesthetic, tied exclusively neither to commerce and spirit nor to use and material, an

kloakos angos, pavojingai arti besidriekiantys aukštos įtampos laidai, mašinos, gaminančios šilumos energiją iš žmogaus išmatų - trumpai tariant, darbai, kurie spardosi ar kandžiojasi, supriešinti ir kartu sulieti su neryškiais šešėliais, skriejančiais aukštai virš materialiojo pasaulio, nepripažįstančiais ribų, aiškiai besityčiojančiais iš žemiškų dėsnių.

Tačiau lygiai taip pat įmanoma pažvelgti į kompiuterių meną ir hipermaterializaciją, labiausiai jos mirties akimirką, kaip į užuomazgą kitos estetikos, kurios nesaisto nei ryšiai su komercija ir [laiko] dvasia, nei su nauda ir materija, estetikos, kurios požiūriu lygiai vertinamas tiek žmogaus darbas, tiek žemiška medžiaga, nuoširdžiai džiaugiamasi jų sąveika; kuriai pinigų valdžia beveik negalioja, ir ji gali virsti ne tik sapnu.

1   Keletas mokslininkų pasidarė sau vardus kritikuodami šią priešpriešą. Garsiausias jų, Jeanas Baudrillardas, visą savo vartojamą panašybinį [simulacral] aparatą pagrindė naudojamosios vertės ir mainomosios vertės priešpriešos neigimu. Šis požiūris gali atrodyti pagrįstas tik tiems, kurie įpratę prie patogaus gyvenimo.
2   Majakovskis, rašydamas apie Rusijos pilietinio karo metus, pasakojo, kad buvo metas, kai "pasirodydavo eilėraščiai, kurių niekas nenorėjo spausdinti, nes nebuvo popieriaus ir niekas neturėjo pinigų knygoms, bet kartais knygos būdavo

aesthetic which values equally human labour and earthly material, which takes seriously, and also delights in, their interaction. Where the rule of money is weak, it has the chance to become more than a dream.

Notes
1   A few academics have made their careers criticising the opposition. Most famously, Jean Baudrillard derived his entire apparatus of the simulacral from a denial of the difference between use value and exchange value. Such a view can appear plausible only to people whose lives are habitually comfortable.
2   Mayakovsky, writing of Russia's Civil War period, told of a time when "There appeared poems which no one printed because there was no paper, no one had money for books, but sometimes books were printed on money which had gone out of use." "Broadening the Visual Basis", Lef, no. 10, 1927.
3   For these positions, see respectively Jameson, F., "'End of Art' or 'End of History'?", in The Cultural Logic of the Present: Writings by Fredric Jameson on the Postmodern, London 1997; Danto, A.C., After the End of Art. Contemporary Art and the Pale of History, Princeton, New Jersey 1997; Bull, M., "The Ecstasy of Philistinism", New Left Review, no. 219, September-October 1996, pp. 22-41.
4   Danto, After the End of Art, p. 4.
5   Fukuyama, F., The End of History and the Last Man, New York 1992.
6   Danto, After the End of Art, pp. 12 & 15.
7   Among very numerous examples, symptomatic are the articles by H.W. Franke, "Mathematics as an Artistic-Generative Principle", Leonardo, supplemental issue: Computer Art in Context: SIGGRAPH '89 Show Catalog, 1989, pp. 25 & 26; "Editorial.

spausdinamos ant iš apyvartos išimtų banknotų, ". "Broadening the Visual Basis", Lef, no. 10, 1927.

3   Šiais klausimais žr. atitinkamai Fredrico Jamesono straipsnį, "End of Art" or "End of History?", kn. The Cultural Logic of the Present: Writings by Fredric Jameson on the Postmodern, London, Verso; pasirodys 1997 m.; Arthur C. Danto, After the End of Art. Contemporary Art and the Pale of History, Princeton, NJ 1997; Malcolm Bull "The Ecstasy of Philistinism", New Left Review, No. 219, September- October 1996, pp. 22-41.

4   Danto, After the End of Art, p.4.

5   Francis Fukuyama, The End of History and the Last Man, New York 1992.

6   Danto, After the End of Art, pp. 12 & 15.

7   Simptomiškiausi iš daugybės pavyzdžių yra H. W. Franke straipsniai: "Mathematics as an Artistic-Generative Principle", Leonardo, supplemental issue: Computer Art in Context: SIGGRAPH'89 Show Catalog, 1989, pp. 25 & 26; "Editorial. The Latest Developments in Media Art", Leonardo, vol. 29. no. 4, 1996, pp. 253 & 254. Cyber-hype analizę žr. mano knygoje Gargantua. Manufactured Mass Culture, London 1996, ch.3

8   Turėtų būti aišku, kad čia kalbame apie tikrą dematerializaciją, o ne medžiagos išretinimą, trapios ir trumpai išliekančios medžiagos panaudojimą ar meno kūrinius iš atsitiktinės, jiems ncbūdingos medžiagos. 1996 m. San Paulo bienalėje, tikriausiai skirtoje "meno objekto dematerializacijos tūkstantmečio pabaigoje" temai, pavyko į pagrindinę ekspoziciją įtraukti tokius materialaus objekto vengėjus, kaip Basquiat, Bourgeouis, Goya, Munch, Picasso ir Warholas. Žr. Edward Leffingwell, "Report from Sao Paolo. Nationalism and Beyond", Art in America, March 1997, pp.35 & 36

9   Žr. Pierre Bourdieu, Distinction. A Social Critique of the Judgement of Taste, vertė Richard Nice, London 1986.

The Latest Developments in Media Art", Leonardo, vol. 29, no. 4, 1996, pp. 253 & 254. For an analysis of cyber-hype, see Stallabrass, J., Gargantua. Manufactured Mass Culture, London 1996, ch. 3.

8   It should be clear that we are talking about actual dematerialisation here, not the attenuation of matter, the use of fragile, transient matter, or the creation of art works in which the specific material used is contingent. The 1996 São Paolo Biennial exhibition, devoted apparently to the theme of "the dematerialisation of the art object at the end of the millennium" was able to include in its main exhibition such shunners of the material object as Basquiat, Bourgeois, Goya, Kapoor, Munch, Picasso and Warhol. See Leffingwell, E., "Report from São Paolo. Nationalism and Beyond", Art in America, March 1997, pp. 35 & 36.

9   See Bourdieu, P., Distinction. A Social Critique of the Judgement of Taste, trans. R. Nice, London 1986.

10  Much of the argument here follows T.W. Adorno: see his Aesthetic Theory, trans. C. Lenhardt, London 1984.

11  In the USA not only is computer equipment considerably cheaper than it is in Europe, but local phone calls up to a certain generous limit are free, so Net users only have to pay the service provider, not the phone company as well. Local phone calls are also free throughout much of the former Soviet Union, but there generally people buy food and fuel first, and modems a distant second.

12  For a salutary reminder of the results on the British art scene, see Chambers, E., "Whitewash", Art Monthly, no. 205, April 1997, pp. 11 & 12.

13  For an example of the former, see Muelder Eaton, M., "The Social Construction of Aesthetic Response", British Journal of Aesthetics, vol. 35, no. 2, April 1995, pp. 95-107; for the latter, Matravers, D., "Aesthetic Concepts and Aesthetic Experiences", British Journal of Aesthetics, vol. 36, no. 3, July 1996, pp. 265-277.

10 Šis argumentas pateikiamas daugiausia remiantis T. W. Adorno: žr. jo Aesthetic Theory, vertė C. Lenhardt, London 1984.

11 Jungtinėse Valstijose pigesnė ne tik kompiuterių įranga; vietos telefoniniai pokalbiai iki tam tikros gana aukštos ribos irgi yra nemokami, tad Interneto naudotojai turi užsimokėti tik už paslaugą, bet nieko nemoka telefonų kompanijoms. Daugelyje buvusios Sovietų Sąjungos šalių vietos telefono pokalbiai irgi nemokami, bet ten žmonės pirmiausia perka maistą ir degalus, ir tik gerokai vėliau - modemus.

12 Norintiems su džiaugsmu prisiminti padarinius Britanijos meno gyvenimui žr. Eddie Chamberso straipsnį "Whitewash", Art Monthly, no. 205, April 1997, pp. 11 & 12.

13 Pirmojo požiūrio pavyzdžiu galima laikyti Marcia Muelder Eaton, "The Social Construction of Aesthetic Response", British Journal of Aesthetics, vol. 35, no.2, April 1995, pp. 95-107; antrąjį požiūrį rasime Dereko Matraverso straipsnyje "Aesthetic Concepts and Aesthetic Experiences", British Journal of Aesthetics, vol. 36, no. 3, July 1996, pp. 265-277.

14 Ernest Gellner, The Psychoanalytic Movement. The Cunning of Unreason, London 1993, ch.8

15 Žr., pavyzdžiui, Pierre Bourdieu ir Alain Darbel, The Love of Art. European Art Museums and Their Public, vertė Caroline Beattie ir Nick Merriman, Cambridge 1991.

16 Marcel Duchamp, 1913 m. pastaba, įtraukta į Green Box; cituojama pagal Calvin Tomkins, Duchamp. A Biography, London 1997, p.131

17 Žr. Immanuel Kant, Critique of Judgement, vertė J. C. Meredith, Oxford 1973, p. 43; taip pat vertingą "nesuinteresuotumo" šia siaura prasme aptarimą Paulo Crowthero straipsnyje "The Significance of Kant's Pure Aesthetic Judgement", British Journal of Aesthetic, vol. 36, no. 2, April 1996, pp. 109-121.

14 Gellner, E., The Psychoanalytic Movement. The Cunning of Unreason, London 1993, ch. 8.

15 See, for instance, Bourdieu, P. and Darbel, A., The Love of Art. European Art Museums and their Public, trans. Caroline Beattie and Nick Merriman, Cambridge 1991.

16 Duchamp, M., note of 1913 included in the Green Box; cited in Tomkins, C., Duchamp. A Biography, London 1997, p. 131.

17 See Kant, I., Critique of Judgement, trans. J. C. Meredith, Oxford 1973, p. 43; and the useful discussion of "disinterestedness" in this limited sense in Crowther, P., "The Significance of Kant's Pure Aesthetic Judgement", British Journal of Aesthetics, vol. 36, no. 2, April 1996, pp. 109-121.

18 Benjamin, W., "A Small History of Photography", in One Way Street and Other Writings, London 1979, pp. 249 & 250.

19 Binkley, T., "Personalities at the Salon of Digits", Leonardo, vol. 29, no. 5, 1996, p. 338.

20 For a fictional account of how it may be difficult to tell the simulation of intelligence from its creation, see Richard Powers' novel, Galatea 2.2, London 1996.

21 Freud, S., Leonardo da Vinci: A Memory of his Childhood, London 1984 [1910].

22 Benjamin, W., "The Work of Art in the Age of Mechanical Reproduction", in Illuminations, London 1973, p. 226.

23 Benjamin, W., "Edward Fuchs: Collector and Historian", in Arato, A. and Gebhardt, E., eds., The Essential Frankfurt School Reader, New York 1982, p. 233.

24 See, for instance, Walker, J., Ursitti, C., and McGinniss, P., eds., Photo Manifesto. Contemporary Photography in the USSR, New York 1991.

25 On the apparent paradox that the Eastern Bloc produced intellectual and artistic work of such high quality, and had large popular participation in it, see Plesu, A.,

18 Walter Benjamin, "A Small History of Photography", kn. One Way Street and Other Writings, London 1979, pp. 249 & 250.

19 Timothy Binkley, "Personalities at the Salon of Digits", Leonardo, vol. 29, no. 5, 1996, p.338.

20 Norintys grožinėje literatūroje pasiskaityti, kaip sunku būna atskirti intelekto simuliacijų nuo jo kūrimo, rekomenduoju Richardo Powerso romaną Galatea 2.2, London 1996.

21 Sigmundo Freudo Leonardo da Vinci: A Memory of his Childhood, [1910] London 1984.

22 Walter Benjamin, "The Work of Art in the Age of Mechanical Reproduction", kn. Illuminations, London 1973, p. 226.

23 Walter Benjamin, "Edward Fuchs: Collector and Hstorian", Andrew Arato ir Eike Gebhardt (red.), kn. The Essential Frankfurt School Reader, New York 1982, p. 233.

24 Žr., pavyzdžiui Josepho Walkerio, Christopherio Ursitti ir Paulo McGinnisso red. kn. Photo Manifesto. Contemporary Photograpyy in the USSR, New York 1991.

25 Apie tariamą paradoksą, kad Rytų bloke gimė tokios puikios kokybės intelektualiniai ir meniniai kūriniai, ir kad tokia didelė gyventojų dalis čia dalyvavo, žr. Andrei Plesu, "Intelectual Life Under Dictatorship", Representations, no.49, Winter 1995, pp.61-71. Ir Plesu, ir įvairūs Lietuvos rašytojai pabrėžia, kad tarp intelektualų ir valdžios egzistavo ne tiesioginis priešiškumas, bet būtinas susitarimas. Žr. Deimanto Narkevičiaus esė be pavadinimo kataloge For Survival/Experience/Feeling, Vilniaus šiuolaikinio meno centras, 1996; Raminta Jurėnaitė, "Between Compromise and Innovation", kn. Personal Time. Art of Estonia, Latvia and Lithuania, 1945-1996, The Zachęta Gallery of Contemporary Art, Waršuva 1996. Minimoje esė taip pat puikiai pasakojama apie neseną Lietuvoje menininkų susidomėjimą materialiais objektais.

"Intellectual Life Under Dictatorship", Representations, no. 49, Winter 1995, pp. 61–71. Both Plesu and various Lithuanian writers make the point that there was necessarily an accommodation, not outright enmity, between intellectuals and the authorities. See Narkevicius, D., untitled essay in the catalogue For Survival/Experience/ Feeling, The Contemporary Art Centre of Vilnius, 1996; Jurenaite, R., "Between Compromise and Innovation", in Personal Time. Art of Estonia, Latvia and Lithuania, 1945–1996, The Zacheta Gallery of Contemporary Art, Warsaw 1996. The former essay also contains an excellent account of recent Lithuanian artists' engagement with the material object.

26 Another major factor in the rising popularity of high art and museum-visiting has been the rise of people going through further education. See Bourdieu and Darbel, The Love of Art.

27 In London, think of Shoreditch for an example of the former, Bankside for the latter.

28 For the relation of feedback systems and entropy, see Weiner, N., The Human Use of Human Beings. Cybernetics and Society, London 1989 [1950].

29 See Arrighi, G., The Long Twentieth Century, London: Verso 1994. For a materialist account of postmodernism, see Harvey, D., The Condition of Postmodernity. An Enquiry into the Origins of Cultural Change, Oxford 1990.

30 Benjamin, "The Work of Art", p. 239.

Thanks to Elena Lledó for her comments on an earlier draft of this essay.

26 Dar viena svarbi aukštojo meno populiarumo priežastis ir paskata lankytis muziejuose - gausėjimas žmonių, pasiryžusių toliau siekti mokslo. Žr. Bourdieu ir Darbel, The Love of Art.

27 Kalbant apie Londoną, prisiminkime pirmuoju atveju Shoreditch, antruoju - Bankside.

28 Apie grįžtamojo ryšio sistemų ir entropijos santykį žr. Norbert Weiner, The Human Use of Human Beings. Cybernetics and Society, London 1989 [1950].

29 Žr. Giovanni Arrighi, The Long Twentieth Century, Verso, London 1994. Materialistinį pasakojimą apie postmodernizmą rasite Davido Harvey The Condition of Postmodernity., An Enquiry into the Origins of Cultural Change, Oxford 1990.

30 Benjamin, "The Work of Art", p. 239.

Emocijos (pranc. emotion<lot. emoveo-jaudinu), dvasinė būsena, kurią sukelia pusiausvyros sutrikimas santykyje su aplinka; stiprus jausmo išgyvenimas, konkreti psichinė pergyvenimo forma. Emocijas turi ir žmonės, ir gyvūnai. Žmonių emocijoms būdingas visuomeninis pobūdis, savita emocijų kalba. Komunikacija - viena iš emocijų perdavimo, priėmimo ir fiksavimo priemonių, kurios tikslas sustiprinti svarbiausią bendraujančių ryšį ir grįžtamąją reakciją (emocija į emociją). Įvairių jausmų persipynimų ir reakcijų materializavimas bei jų virtimas taškų, langelių ar juostelių pyne leidžia formuotis įvairialypiam materialiam emociniam kūnui, kuris savaip veikia internetą, paversdamas jį jausmų buveine, emocinio kūno namais.

LINAS LIANDZBERGIS
GROUND CONTROL

Emotion (fr. emotion<lat. emoveo—excite), spiritual state, which is caused by the disturbance of balance in relation to environment; strong feeling, concrete form of psychic experience.
Emotions are characteristic both to human beings and animals. Human emotions are of a social type, they are distinguished by a specific emotional language. Communication is one of the means of transferring, receiving and fixing emotions; its aim is to strengthen the most important relation and reciprocal reaction (emotion to emotion) between the communicating ones. The materialisation of the intertwining of different feelings and reactions, its becoming the twist of points, squares or bands shapes a diverse emotional body which in a certain way acts on the Internet, turning it into the home of different feelings, the home of the emotional body.

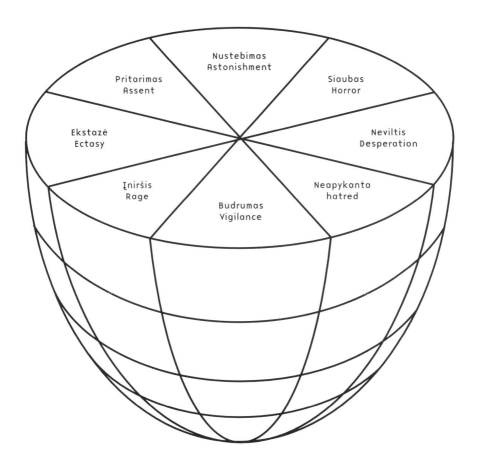

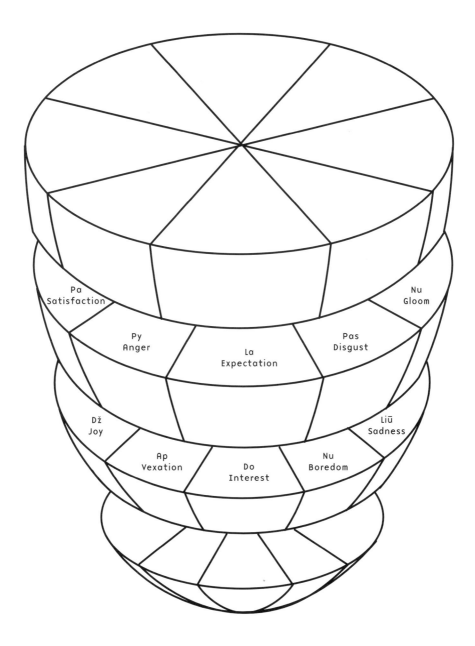

Pa
Satisfaction

Nu
Gloom

Py
Anger

La
Expectation

Pas
Disgust

Dž
Joy

Liū
Sadness

Ap
Vexation

Do
Interest

Nu
Boredom

Linas Liandzbergis, Emotional Body, 1996

# GROUND CONTROL

## FIONA BANNER

HELLO. GOOD MORN-
ING. GOOD
EVENING.GOOD
NIGHT. HI! HOW ARE
YOU? YOU ARE WEL-
COME. THANK YOU.
EXCUSE ME. PLEASE.
SORRY.WANNA
DANCE? DO YOU
WANT SOME VODKA?
GOOD BYE. SEE YOU
SOON. I LIKE YOU!
YES. NO. WHEN?
WHERE? WHO? WHY?
CHEERS! DO YOU
SPEAK ENGLISH? I
SPEAK ENGLISH. DO
YOU UNDESTAND ME?
MAY I SMOKE? WHAT
TIME IS IT? HOW
MUCH IS IT? IT'S TOO
EXPENSIVE. WHERE
IS MY CHANGE?

I AM NOT KIDDING. WHERE'S THE TOILET? HELP! FIRE! WHERE CAN I BUY CIGARETTES AT THIS TIME OF NIGHT? BREAD. SALT. BEER. THE BILL. A KISS. ONE. TWO THREE. FOUR. FIVE. SIX. SEVEN. EIGHT. NINE. TEN. ONE HUNDRED. I LOVE YOU. I WAN'' YOU. I NEED YOU. I WILL DIE WITHOUT YOU, EVENTUALLY. S HE MEANS NOTHING TO ME. I AM GOING T O . . . T O  F I N D MYSELF. LET'S BE FRIENDS. I THOUGH'' YOU UNDERSTOOD?

LABA DIENA. LABAS
RYTAS.LABAS-
VAKARAS.
LABANAKT.
SVEIKAS.KAIP
SEKASI.SVEIKI
ATVYKE. ACIU JUMS.
ATSIPRASAU.PRA-
SOM.APGAILESTA
JU GAL PASOKSIM?
R N O R I
SGERTI? VISO GERO.
KI. TU PATINKI
AN.TAIP.NE.
KADA?KUR?
AS?KODEL?I
SVEIKATA!AS
KALBU...AS KALBU...
AR MANE SUPRAN-
TANTE?GALIMA
RUKYTI? KIEK LIAKO.
KIEK KAINUOJA? PER
E RANGUO GRAZA?

AS NEJUOKAUJA. KUR
YRA TUALETAS? GEL-
BEKIT! GAISRAS! KUR
SIUO METU GALECAJ
NUSIPIRKTI CIGAREC-
IU? DUONOS. DRUSKOS
. ALAUS. SASKAITA. BJ
CINI. SOKI. NULIS.
VIENAS. DU. TRYS.
KETURI. PENKI. SES.
SEPTYNI. ASTU- ON.
DEVYNI. DESIMT. SIM-
TAS. AS MILYU TAVE.
MAN REIKIA TAVES.
AS NORIU TAVES. PE
TAVES AS NUMIRSU,
GALU GALE. JI MAI
NIEKO NEREISKIA.
VAZIUOJU I... SAVES
ATRAST I. DRGAUKI 1
-E. MANIAU KAD
SUPRATAI?

# The End

GROUND CONTROL

# Utopizmo

Scanner, 1997

of

Utopia?

LEONIDAS DONSKIS

pabaiga?

Dvidešimtasis amžius galėtų būti laikomas galutinai įgyvendintų
utopijų epocha. Be abejonės, siaubingi dvidešimtojo amžiaus įvykiai iš
tikrųjų naujai nušviečia utopinio mąstymo kilmę ir ypač pavojingiausius
utopizmo aspektus žmogaus patyrime ir elgsenoje. Totalitarizmo,
smurto ir moderniųjų vergovės formų amžiuje utopizmas jau nebegali
būti patrauklus.

Tokie pamatiniai šiuolaikinės politinės filosofijos terminai, kaip
antai, Popperio "utopinė socialinė inžinerija", Hayeko "racionalusis
konstruktyvizmas" ar Dahrendorfo "realiai egzistuojančios tikrovės
kontrprojektas" atspindi naują moderniojo žmogaus savižinos formą,
taip pat abejones dėl "šilto" (pasinaudojus Blocho terminu) utopinės
sąmonės žmogiškojo pamato. Nuo to laiko, kai žmogiškasis pasaulis,
besiskleidžiąs istorijoje ir kultūroje, imamas traktuoti kaip
fenomenas, paremtas laisva valia ir žmogaus laisve, utopizmas ima
atrodyti esąs kelias, vedantis į socialinį konstruktyvizmą,
alternatyvinių tikrovės projektų kūrimą ir žmogaus laisvės, jos
unikalumo ir nenuspėjamumo paneigimą bei atmetimą. Tokios
pasaulinio garso antiutopijos ar distopijos, kaip Zamiatino Mes,

The twentieth century was supposed to have been the epoch of
completely fulfilled utopias. The horrors of the past hundred or so
years shed new light on the viability of utopian thinking, and
particularly on its dangers. In an age that has experienced
totalitarianism, widespread violence and subtle forms of modern
slavery, utopian ideals no longer compel or fascinate us.

The critical assessment of utopianism in modern political philosophy
has raised a number of doubts about the "warm" (to use Bloch's
term) or humane basis of utopian consciousness. Since history and
culture are treated as phenomena founded on the assumption of
free will, utopianism presents itself as a kind of social
constructivism, a creation of counter-projects, and a rejection of
human freedom with its uniqueness and unpredictability. Anti-
utopian (or dystopian) literature, such as Zamyatin's We, Huxley's
Brave New World, Orwell's 1984, and Burgess' A Clockwork Orange,
assails societies based upon utopian modes of thinking (which are
optimistic about the possibilities of engineering social and personal
reality) just as it attacks the utopian genre itself by adopting, and
then subtly subverting, its conventions. Dystopians do fictionally

Huxley'o Brave New Worl (Šaunusis naujas pasaulis), Orwello 1984-ieji ir Burgesso A Clockwork Orange (Prisukamas apelsinas) sudavė stiprų smūgį (su genijaus kibirkštėle) tiek visoms galimoms blogiausioms visuomenėms, pagrįstoms utopiniu mąstymu ir užsiimančioms socialinės tikrovės bei žmogaus sielos inžinerija, tiek ir utopijos žanrui, pasiskolindamos ir panaudodamos, tačiau sykiu sunaikindamos jo konvencijas. Jos beletristiniais metodais padarė tai, ką Popperis, Hayekas, Oakeshottas, Dahrendorfas ir kiti liberalūs antiutopistai mąstytojai daro akademiniais metodais.

Todėl nieko nuostabaus, jog rusų filosofas Berdiajevas, įvykus bolševikiniam coup d'etat, pavertusiam realybe rusiškąjį komunizmą, egzilyje rašė, jog utopijos pasirodė esančios lengvai įgyvendinamas dalykas (mūsų amžius tai paliudijo su siaubingu iškalbingumu), ir todėl didžioji intelektualų atsakomybė yra apsaugoti žmoniją nuo tolesnio utopijų įgyvendinimo (šiuos Berdiajevo žodžius Huxley'is pasirinko epigrafu savo knygai Brave New World). Lewis Mumfordas, savo ankstyvajame darbe The Story of Utopias atsiskleidęs kaip entuziastingas utopinės minties tyrinėtojas, vėliau pavadino utopijas įgyvendinamais košmarais.

what Popper, Hayek, Oakeshott, Dahrendorf and other liberal thinkers do philosophically.

The Russian philosopher Nicholas Berdyaev, living in exile after the Bolsheviks took over his homeland, considered utopias to be all too likely to be viable, and our century has certainly shown this to be the case. He believed that it was incumbent upon intellectuals to protect humanity from any further utopian societies. Berdyaev's thoughts on this subject were to become the epigraph which introduces Huxley's *Brave New World*. Later, Lewis Mumford, whose early work, *The Story of Utopias*, was an enthusiastic endorsement of utopian thought, came to see utopias as potential nightmares that stood easily within human reach.

Despite these warnings, there are signs today that utopianism is alive and well. The decline and fall of Communism, Fascism and National Socialism can serve neither as an argument for, nor as an exemplification of, the alleged grand failure of utopianism. Instead of heralding the doom of utopian consciousness, these events are rather signs of the mere failure of fundamental, sacralised

Tačiau esama ženklų, jog utopizmas vis dar gyvas ir gajus. Komunizmo nuosmukis ir žlugimas, taip pat fašizmo pralaimėjimas negali būti pateikti nei argumentais, nei pavyzdžiais, liudijančiais tariamą didžiąją utopizmo baigtį. Tai tik fundamentalių, sakralizuotų ideologijų pralaimėjimo ženklas, o ne tariamai neišvengiamas utopinės sąmonės likimas.[1]

Utopinis mąstymo būdas buvo ir tebėra priemonė reikšti naujoms, radikalioms idėjoms. Todėl ir utopinės sąmonės fenomenas vis dar lieka politinės filosofijos ir socialinių mokslų akademinių diskusijų objektas. Anot Barbaros Goodwin "radikalioji septintojo dešimtmečio politika sukėlė naują susidomėjimo utopiniu mąstymu bangą. Akademinėje sferoje buvo parašyta daugybė naujų utopizmo komentarų [...]. Esama ekologinių utopijų, tokių kaip Callenbacho Ecotopia. Daugybė beletristinių utopijų atsirado iš feministinio sąjūdžio; geriausiai iš jų žinomas Leguin The Dispossessed (1974) ir Piercy Woman on the Edge of Time (1976). Pažymėtina, jog feministės rašytojos feministiniams idealams išreikšti naudojo utopines priemones – pavyzdžiui, nuraminimo ir globos idealus, kuriuos nenoriai priima ortodoksiška, 'vyriška' politinė teorija. Feministės taip pat įsitikinusios, jog asmeniška yra sykiu ir politiška, o todėl joms reikia

ideologies.[1] Utopian thinking continues to be used today as a vehicle for new and radical ideas, and the notion of a utopian consciousness remains a topic of interest among both political philosophers and social scientists. For example, as Barbara Goodwin had indicated,

> It is significant that feminist writers have used utopian devices to express feminist ideals—for example, the ideals of conciliation and caring—which do not readily find acceptance in orthodox, "masculine" political theory. Feminists also believe that the "the personal *is* the political", and so need the wider scope afforded by utopianism to express their conception of society fully. Such thinkers use the utopian mode for reasons similar to those which caused More to invent it: because certain radical hypotheses and aspirations will be flatly rejected if stated in conventional form (since they threaten powerful interest groups), because fictions gain a wider audience than political polemics, and conversion is the goal, and finally because certain truths are most powerfully expressed symbolically or by illustration. These constitute the advantages which utopian thought has over conventional political theory, and the reasons for hoping that utopias will continue to be written.[2]

David Mollin, Summer Holiday#1

platesnio akiračio ir galimybių, kurias ir teikia utopizmas, kad jos galėtų išreikšti savąją visuomenės koncepciją. Tokie mąstytojai naudojasi utopijos forma dėl priežasčių, kurios paskatino More'ą ją išrasti: todėl, kad tam tikros radikalios hipotezės ir aspiracijos bus paprasčiausiai atmestos, jei bus išdėstytos įprastine forma (nes jos sukelia grėsmę galingoms suinteresuotųjų grupėms); todėl, kad beletristika pritraukia platesnę auditoriją nei politinė polemika; todėl, kad tikslas yra atsivertimas; ir pagaliau todėl, kad tam tikros tiesos yra įtaigiausiai išreiškiamos simboliais ar pasitelkus iliustraciją. Tokie yra utopinės minties pranašumai prieš konvencionalią politinę teoriją, ir todėl pakanka priežasčių tikėtis, kad utopijos tebebus rašomos ir toliau.[2]

Iš tikrųjų per anksti giedoti utopijoms laidotuvių giesmes ir manyti, jog joms galas, bent jau dėl dviejų priežasčių. Pirma, utopija iškyla kaip marginalinės patirties fenomenas. Kitaip tariant, marginalinis patyrimas ir perspektyva sukuria utopiją kaip trokštamos sveikos visuomenės modelį. Ši vizija paprastai grindžiama principu pars pro toto. Dalis ketina tapti visuma, išimtis – norma, tad partikuliarizmas šitokiu būdu transformuojamas į universalizmą.

It is too early then, to ring the death knell for utopias. Yearning for "the good place" arises out of the experience of marginalisation and seems to provide an alternative, holistic model of society. Oppressed minorities, or in some cases majorities, suffering from the intolerance of dominant social groups who fear or abhor difference and variety, always want to substitute their own uniqueness and exclusivity for the new order they propose, and of course they propose to affect the whole society. In the past this vision has been founded primarily on the principle of pars pro toto—"the part becomes the whole"; an exception becomes the norm; particularity transforms itself into universality.

The experience of oppression and despair usually requires some kind of symbolic compensation. The new and extremely vulnerable nations of East-Central Europe, for example, appear to be determined by a kind of inadequacy of self-consciousness and collective identity, and as a result tend to look backward (though this is not exclusively the case) with an obvious messianic emphasis. The "Third Rome" of the Russian Slavophiles, for example, or the "Athens of the North" extolled by Lithuanian neo-Romantics (not least of whom is the French poet Oscar Milosz), both seem to be grounded in a

Baimės ir priespaudos patyrimas paprastai reikalauja simbolinės kompensacijos. Visai galimas daiktas, jog šiuolaikinis istoriškai naujų, mažų (tariamai "trapių", nepaprastai silpnų ir pažeidžiamų, amžinai kenčiančių) tautų mesianizmas, įskaitant Rytų ir Vidurio Europą, yra nulemtas minėto, daugeliu atvejų istoriškai pagrįsto - savimonės ar kolektyvinės tapatybės ir socialinės realybės neatitikimo.

Svarbu yra tai, jog daugelis į praeitį orientuotų utopijų (kai kuriais atvejais taip pat ir į ateitį orientuotos utopijos) Rytų ir Vidurio Europoje buvo lydimos nesunkiai atsekamų mesianistinių obertonų. Rusijos slavofilų "Trečioji Roma" ir Lietuvos neoromantikų "Šiaurės Atėnai", atrodo, yra tuo pačiu moderniosios Vakarų civilizacijos nepriėmimo fenomenu pagrįstos konstrukcijos.

Kitaip tariant, Rytų Europos tautų mesianizmas išauga iš tų pačių šaknų - antimodernizmo ir puristinės, etnocentrinės ideologijos, lydinčios visas nepavykusias šio regiono modernizacijos pastangas: pavyzdžiui, antivakarietiška (sykiu ir antimoderniška) Rusijos slavofilų reakcija, išryškėjusi jų ideologinių disputų su zapadnikais (Rusijos hegelininkais vakarietintojais) metu, kilo kaip neigiamas

fundamental denial of modern Western civilisation and an emphasis on personal heritage. This was evident in the ideological disputes that took place between the anti-Western, anti-modern Russian Slavophiles and the Hegelian Zapadniks who were sympathetic to Western reforms which trace their origin back to Peter the Great. The messianism of both these nations has common roots: a purist, ethnocentric ideology wary of modern, and particularly Western conventions.

The case of modern Lithuania is very interesting . In the twentieth century, the Lithuanian vision of being the "Athens of the North" has peacefully coexisted with a modern utopian construction which features this small nation as the bridge between East and West (the former has often been reduced to "Slavic civilisation" or "Russia"). This conception of a synthesis of civilisations—East and West—has been elaborated and promoted by the Lithuanian philosopher Stasys Salkauskis, particularly in his essay, "Sur les confins des deux mondes", but it has come under severe criticism by other Lithuanian philosophers, including Salkauskis' own disciple, Andreas Maceina. We can see in this newly formed nation, then, a precise example of the origins of contemporary utopianism that we have been

atsakas į juos gąsdinančią Rusijos visuotinės vesternizacijos (ir kartu
– modernizacijos) programą, pradėtą Petro Didžiojo.

Šiuo požiūriu įdomus ir moderniosios Lietuvos atvejis. Dvidešimtojo
amžiaus Lietuvoje "Šiaurės Atėnų" vizija taikiai koegzistavo su
moderuota utopine konstrukcija, laikančia Lietuvą civilizaciniu tiltu
tarp Rytų ir Vakarų (pirmieji dažnai būdavo ir tebėra keistokai
redukuojami į slaviškąją civilizaciją arba tiesiog Rusija). Rytų ir Vakarų
civilizacijų sintezės koncepciją išplėtojo Stasys Šalkauskis (daugiausia
savo studijoje Sur les confins de deux mondes); ją griežtai kritikavo
kiti lietuvių filosofai, įskaitant Šalkauskio mokinį Antaną Maceiną.

Štai kodėl galime išryškinti marginalinę šiuolaikinio utopizmo kilmę,
išsikristalizavusią žmonių mąstymo, elgesio ir sąveikos formomis.
Visuomenės dalis (ar jos marginalinis sluoksnis) - Platono "sargai"
(filosofai=valdovai), Markso "proletariatas", "moteriškoji siela ir
kultūra", mesianistiškai suvokiama didinga istorinė savosios tautos
misija – yra linkusi kalbėti visos visuomenės vardu. Kitaip tariant,
dalis siekia reprezentuoti visumą ir reikštis kaip visuma (ne per
visumą, kas implikuotų įvairovę ir daugiamatiškumą, o vietoj visumos).

discussing: one part of the culture (a marginal layer) takes on
nationalistic and messianic vision and presumes to speak on behalf of
the society as a whole—not *through* the whole, which would imply a
certain diversity and multi-dimensionality, but *instead* of the whole.

But there is another reason, methodological rather than ideological,
for taking utopianism seriously. In an epoch dominated by
methodological individualism, or nominalism, a perspective which
seeks to discover real flesh and blood human beings involved in the
*causa sui* project of producing attitudes and ideas which challenge
the status quo, there has been a consequential loss of the concept
of "society" as a subject for theoretical inquiry. Karl Popper, for
example, in his books *The Open Society and Its Enemies* (1945) and
*The Poverty of Historicism* (1957), attacks holism and methodological
essentialism to such an extent that, in his estimation, the notion of
a whole civilisation is rendered obsolete. Only in some current
theories of sociology, where the problematical focus on civilisation
coincides with symbolic design, is the civilisational perspective
gaining much of a hearing.[3]

David Mollin, Summer Holiday#2

Antroji priežastis, dėl kurios, mano manymu, reikia rimtai žiūrėti į utopizmą, yra veikiau metodologinė bei ideologinė. Mūsų epochoje, kurioje dominuoja metodologinis individualizmas ar nominalizmas, filosofinis "atradimas" tikros, "iš kūno ir kraujo" žmogiškosios būtybės, save kuriančios ir iškeliančios idėjos, požiūrius ir pozicijas, metančios iššūkį visai visuomenei (ar tokiems jos pakaitams kaip "sistema", "struktūra" ir taip toliau), yra aiškiai lydimas visos visuomenės kaip teorinės minties objekto praradimo.

Popperis išpuoliais prieš holizmą ir metodologinį esencializmą veikaluose The Open Society and Its Enemies (1945) bei The Poverty of Historicism (1957) siekia parodyti, jog civilizacijos dimensiją, pagrįstą vien holizmu ir metodologiniu esencializmu, filosofiškai reflektuoti vargiai įmanoma. Tik sociologijoje civilizacinė perspektyva vėl įgyja reikšmę.[3]

Savaime suprantama, utopija nėra nei mokslas, nei teorija. Tačiau būtina ypač dėmesingai atskleisti utopinio mąstymo elementų išsklidimą visoje kultūros sferoje, įskaitant ir pasaulio reiškinių teorinę artikuliaciją.

It goes without saying that utopianism as such is neither science nor theory, but the point here is to note a dispersion of the elements of utopian thinking across the cultural realm, including the theoretical articulation of this-worldly phenomena. For now the emphasis should be placed on utopianism as a pure expression of both holism and methodological essentialism. In the contemporary world which has undoubtedly experienced fragmentation and particularisation, utopianism may come into existence as a call for the revival of relinquished human unity and solidarity, rather than as a means for establishing the one dimensional social order and alleged uniformity exaggerated by many of its critics. At the same time, a contemporary utopianism may manifest itself as a call for overcoming human despair and hopelessness and offer strong promise for a reintegration into society. Like the ancient Greek god of the seas, Proteus, who could change his shape at will, utopianism could now appear as a new form of social criticism addressed to increasing human emancipation by critiquing the various challenges to such traditional value systems as socio-cultural heritage, hierarchical organisation, and other basic axionormative dimensions. In short, utopian thinking may now serve as a means for rediscovering the past and provide new meaning or value to society *as a whole*. It could well become the voice of

Tad utopizmą turėtume laikyti grynąja holizmo ir metodologinio esencializmo išraiška. Šiuolaikiniame pasaulyje, neabejotinai patyrusiame fragmentaciją ir partikuliaciją, utopija gali išnirti greičiau kaip kvietimas sugrąžinti prarastąjį žmonių solidarumą ir vienybę nei įtvirtinti vienmatę socialinę santvarką ir tariamą vienodumą, ką perdėtai išpučia daugelis utopizmo kritikų. Sykiu šiuolaikinė utopija gali pasireikšti kaip kvietimas įveikti žmogaus užsklęstumą ir neviltį, taip pat kaip kvietimas reintegruoti individą į visuomenę.

Tarsi besikeičiantis Protėjas, senovės Graikijos jūrų dievas, utopija gali pasirodyti kaip nauja visuomenės kritikos forma, adresuota didėjančiai žmogaus emancipacijai, ir sykiu tradicinių vertybių sistemos – įskaitant sociokultūrinį paveldą, vertybių hierarchiją ir pagrindines aksionormatyvines dimensijas – neigimui ir nepriėmimui. Taigi utopija gali padėti iš naujo atrasti praeitį ir suteikti jai naują prasmę ar vertę.

Trumpai tariant, utopiją galima suvokti kaip beveik pamirštų holistinių idealų balsą. Tai reiškia, jog utopiją taip pat galima apibūdinti kaip nuorodą į amžiną įtampą tarp socialinės harmonijos ir

forgotten holistic ideals, as well as a reference point amidst the permanent tension between social harmony and conflict which is at the centre of contemporary social-scientific and political-philosophical thought.

As an integral aspect of human awareness, utopianism may become a vehicle through which human individuals might express their most fundamental existential experiences and expectations. But the concept itself has its own internal tension. On the one hand, there is the call for progress as it has been interpreted in modern philosophical discourse. On the other hand, however, is a cool distrust of such a notion, discrediting both the myth of progress and the optimistic belief in an optimum future goal, something akin to Leibniz's *harmonia predestinata*. Such a dynamic is, in my estimation, why utopianism survives its critics who proclaim its demise. Like the double-faced Roman god, Janus, it prevails over those who care to see only one of its dual dimensions.

## Double-Faced Janus
Tracing utopias inevitably requires making a sharp distinction between theoretical or scientific manifestations of utopian

socialinio konflikto. Ši įtampa, regis, yra viena iš kertinių šiuolaikinių socialinių mokslų ir politinės filosofijos problemų. Ji taip pat dar bus svarstoma.

Kaip esminga žmogiškojo žinojimo ir vaizduotės dalis, utopija tampa ypatingu žmogaus patyrimo būdu, kuriuo vyras/moteris gali išreikšti savo pamatines egzistencines nuostatas ir lūkesčius: taigi nenuostabu, jog viena utopijos pusė kviečia modernėjimui ir nesibaigiančiam progresui, o kita stoja už antimodernėjimą, diskredituodama progreso mitą ir optimistinį tikėjimą šio pasaulio ateitim, nes jis, kone pagal apibrėžimą, esąs visoje visatoje geriausias (pastarasis apibrėžimas atsirado kaip akivaizdus Leibnitzo harmonia predestinata koncepcijos supaprastinimas). Štai kodėl utopija, tarsi dviveidis romėnų dievas Janas, yra ilgaamžiškesnė už tuos, kurie, matydami tik vieną jos pusę, laikydami ją vienaplotmiu fenomenu, skuba skelbti utopijų pabaigą.

## Dviveidis Janas
Tyrinėjant utopijas būtina griežtai ir tiksliai atskirti teorinius arba mokslinius utopinės sąmonės pasireiškimus ir laisvą meninės vaizduotės žaismą; juk vaizduotė yra vadinamųjų literatūrinių utopijų

pagrindas. Svarbiausioji utopijų studijų problema, regis, yra gausybės utopinę sąmonę atmetančių mąstymo formų kilmė ir jų sociokultūrinis išsišakojimas.

Utopizmas, kaip unikalus metodas reflektuoti tiek žmogaus patyrimą, tiek ir socialinę realybę, nepriklauso vien tik vaizduotės principui ar vien tik realybės principui. Jis nėra pagrįstas šiuolaikine realybe, tačiau jo juo labiau nereikėtų laikyti visišku istoriškai ir ontologiškai apriboto pasaulio atmetimu.

Dėl šios paprastos priežasties utopijos nereikėtų redukuoti į grynąją alternatyvinę istorinės realybės viziją (kartu su daugeliu paviršutiniškų šiuolaikinių utopinės sąmonės kritikų), jau nekalbant apie utopijai tariamai imanentišką revoliucinę arba konstruktyvistinę esmę, kuo, beje, utopiją dažnai lėkštokai kaltindavo liberalizmo mąstytojai antiutopistai.

Be to, "utopizmas, be abejonės, nėra ideologija (nepaisant priesagos -izm-), nes sugalvota daugybė skirtingų utopijos rūšių, tiek dešiniųjų, tiek kairiųjų, tiek ir nepriklausančių nė vienai iš šių kategorijų. Tai yra unikalus metodas reflektuoti politiką ir

visuomenę, kuri siekia tapti tobuliausia, geriausia ar laimingiausia visuomenės forma, nevaržoma įsipareigojimų jokioms institucijoms".⁴

Nelengva nubrėžti griežtą ribą tarp utopijos ir ideologijos. Pastaroji, Algio Mickūno apibrėžiama kaip grynoji valios metafizikos išraiška, visada siekia tapatinti tiesą su apgalvota, sąmoninga realybės transformacija. Ideologija kaip simbolinė konfigūracija ir preskripcinis diskursas išties pasireiškia konstruktyvistinėje sistemoje.

Be to, ideologija glaudžiai susijusi su egzistuojančia tikrove, o utopija daugeliu atvejų akivaizdžiai norėtų išsigelbėti nuo tikrovės ar "atrasti" naują arba "paslėptą" tikrovę. Ideologija atsiranda kaip jėga, formuojanti ar palaikanti socialinę realybę, o utopijos greičiau lieka tarsi atsargios ir nežymios žmonijos istorijos "scenarijaus" pataisos, o ne jo konstruktyvistinės, revoliucinės transformacijos.

Todėl utopinis pasaulis nėra nei išgryninta dangiškoji realybė, nei išgryninta žemiškoji realybė; tai yra empiriškai egzistuojanti socialinė tikrovė arba, tiksliau sakant, jos modelis, šiek tiek pataisytas utopijos kūrėjo, o ne aukštyn kojomis apverstas pasaulis, kaip pompastiškai ir paviršutiniškai teigia šiuolaikiniai utopizmo kritikai.

consciousness, on the one hand, and the free play of artistic imagination which is at the core of the so-called literary utopias, on the other. Utopianism, as a unique method for reflecting on human experience and social reality, belongs exclusively neither to the realm of the imagination nor to that of reality. While it is not founded in concrete history, it certainly may not be understood as a complete rejection of the historically and ontologically limited world. A utopia should not be reduced merely to a pure alternative vision of historical reality (though many superficial critics have done just this), nor should its revolutionary or constructivist aspects be emphasised exclusively, as many liberal, non-utopian thinkers have done in the past. "Utopianism is clearly not an ideology (despite the 'ism') because many different kinds of utopia, of the right and left, and outside these categories, have been imagined. It *is* a unique method of reflecting on politics and society, untrammelled by commitments to existing institutions."⁴

Ideologies, as Algis Mickunas has suggested, are pure expressions of the metaphysics of the will, usually tending to identify truth with a deliberate, conscious transformation of reality. As both a symbolic configuration and prescriptive discourse, an ideology manifests itself

Ne utopijos, o būtent besiformuojanti Reformacijos ideologija, arba Weltanschauung, suteikė Anglijai bruožus, paskatinusius Thomą More'ą socialinei kritikai, išsakytai jo knygoje Utopija; Kalvino Ûeneva padarė Johannui Valentinui Andreae stiprų įspūdį ir įkvėpė jį sukurti Kristianopolio viziją; Francis Bacono Bensalemo sala, pavaizduota jo knygoje New Atlantis (Naujoji Atlantida), atmetus visas utopines išraiškos priemones, yra idealizuota Jokūbo laikų Anglija.

Taigi utopija iškyla kaip daugialypis, komplikuotas derinys, balansuojantis tarp empirinės realybės ir iki šiol neatrastų jos segmentų anticipacijos.

Ideologijos istoriniame pasaulyje atranda savo misiją suteikdamos prasmę arba aksionormatyvinę sistemą žmonių kūrybai ir sąveikai, o utopijos būtų linkusios šią sistemą kritikuoti. Ideologinių kvintesencijų galima aptikti jų bendrose pastangose sukurti istoriją per se arba suteikti istorijai prasmę. Utopijos paprastai atskleidžia savo kvintesenciją parodijoje, satyroje ir abejonėse dėl istorijos ir jos tariamo racionalumo (žinoma, utopijos taip pat gali būti racionalistinės). Utopinis mąstymas savo prigimtimi ir paskirtimi

in a constructivist framework. Further, it is deeply grounded in the existing reality, a realm that most utopias would prefer to escape or revise. Thus ideologies emerge as a force constituting or upholding social reality, while utopias present themselves not as revolutionary or constructivist transformations, but as careful, moderate corrections to the status quo. The utopian world is therefore neither a purified heavenly reality nor a sanctified earthly one; it is a model, and hardly the fantastic, extremist phenomenon its contemporary critics have supposed it to be. Thomas More's Utopia, for example, had at its starting point the ideological framework of Reformation England, Johann Valentin Andrea was inspired to write Christianopolis after a visit to Calvin's Geneva, and Francis Bacon's depiction of the island of Bensalem in his New Atlantis is very much an idealisation of Jacobean England. Thus, utopias emerge as a dynamic and complex combination of reflections on an empirically existing reality and the anticipation of its as yet undiscovered agreeable aspects.

Another difference between ideologies and utopias is that the former find their mission in the historical world by providing the axionormative framework for human creation and interaction, whereas the latter prefer to approach this framework from a critical

greičiau yra antiteziškas, tai yra empiriškai ir negatyviai determinuotas, o ne konstruktyvistinis.

Nenuostabu, jog esama pagrindo įvairiopai visuomenės ir netgi kultūros kritikai. Williamo Blake'o Golgonooza (iš šaknies golgas – kaukolė) pasirodė kaip pramonės revoliucijos miesto antitezė; romantikų idėja apie unikalios viduramžiškos sintezės atgijimą buvo sukonstruota kaip sąmoninga antitezė moderniajai kultūrai; Lewiso Mumfordo naujosios amerikietiškos kultūros vizija, atspindėta jo knygoje Herman Melville, yra antiteziška dvidešimtojo amžiaus technologinei civilizacijai.

Tad utopija neabejotinai yra įvairiapusis, daugiasluoksnis sociokultūrinis fenomenas. Tokia utopinės sąmonės forma kaip antižanras, tariant Morsono terminu, satyriniame arba nekonvencionaliame ir iškeliančiame blogybes istoriniame pasakojime (visiškai pakaktų prisiminti, pavyzdžiui, senovines graikų antitragedijas arba viduramžiškas parodijines gramatikas ir liturgijas) egzistavo daug anksčiau, nei pasirodė "klasikiniai", arba paradigminiai, utopiniai tekstai.

perspective. Ideologies endeavour to make history *per se*, and create a sense of history, while utopias usually reveal their quintessence in parody and satire, casting doubt on the alleged order of history. The objective of utopian thinking, then, is to be deconstructive as opposed to constructive. It is little wonder that such a perspective forms the basis for a variety of social and cultural criticisms, from William Blake's *Golgonooza* which appeared as the antithesis to the cities of the Industrial Revolution, to Lewis Mumford's vision of a new American culture in *Herman Melville*, a society opposed to the technological civilisation of the twentieth century.

As Gary Saul Morson has suggested, one form of the utopian consciousness existed early on as a kind of "anti-genre" in the non-conventional and subversive narratives of Western history, long before the "classical", or paradigmatic, utopian texts appeared. One is reminded, for instance, of the ancient Greek anti-tragedies or the medieval parodist grammars and liturgies. Morson suggests that utopianism may in fact have had its genesis in this early subversive literature, and this analysis may be helpful in providing new criteria for evaluating the masterpieces of such literary figures as François

David Mollin, Summer Holiday#3

Morsono analizė ir ypač jo terminas "antižanras" gali suvaidinti svarbų vaidmenį nagrinėjant žmonijos istorijos išvirkščiąją formą, satyrines ir parodijines sistemas ir aiškinant utopizmo genezę kaip apverstą istorinį pasakojimą. Morsono požiūris galėtų pasiūlyti naujus kriterijus vertinti klasikinės literatūros palikimą, įskaitant François Rabelais, Jonathano Swifto, Danielio Defoe šedevrus.

Tai gali naujai nušviesti šiuolaikinę mokslinę fantastiką ir jos utopinę kilmę. Trumpai tariant, esminių istorinio pasakojimo problemų nevertėtų redukuoti vien į istoriografiją. Tai, regis, yra greičiau istorinės vaizduotės ir todėl metaistorijos nei empirinės istorijos problema.

Iš tikrųjų nėra lengva įsprausti utopinio mąstymo fenomeną į griežtus žanro rėmus. Kas šiandien tiksliai atsakytų į paprastą iš pirmo žvilgsnio klausimą: kaip suteikiant žanrines charakteristikas tiksliai apibrėžti François Rabelais Pantagruelį ir Gargantua ar Jonathano Swifto Guliverio keliones? Ar šie grožinės literatūros šedevrai tėra satyros (ar, tiksliau sakant, pamfletai)? O gal tai pačios tikriausios antiutopijos? Arba gal jų autoriai yra antropologinio naujų civilizacijų atradimo pirmtakai?

Rableais, Jonathan Swift and Daniel Defoe. It may also shed new light on the genre of contemporary science fiction and its apparent utopian origin. Thus, when analysing the origins of utopianism, the problem of historical narrative should not be reduced merely to historiography. Rather, the historical imagination needs to be taken into consideration, and therefore meta-history itself, rather than the discipline of history as it is traditionally studied.

Both utopias and anti-utopias (which many have claimed Swift's *Gulliver's Travels* and Rabelais' *Gargantua and Pantagruel* to be) have essentially the same roots. Their commonality lies in the principle of non-acceptance of any monolithic reality and in the fact that they both seek to offer an alternative. But at the same time we should distinguish between these two literary genres. Whereas utopia is always holding the principles of reality and imagination in creative tension, anti-utopian thought is dominated primarily by the former. Anti-utopianism, as an "anti-genre", nearly always has a target text, as when, for example, Samuel Butler responds to More's *Utopia* with *Erewhon*, an anagram for "nowhere", or when Aldous Huxley's *Brave New World* serves as a reply the H.G. Wells' *The Time Machine*. It is therefore both a textual and an intertextual phenomenon,

Utopijos ir antiutopijos šaknys yra tos pačios. Jų bendra esmė glūdi principe nepriimti realybės formos, kurią linkstama skelbti vienintele įmanoma. Šiuo atveju utopija atstovauja alternatyvos principui. Tačiau sykiu turėtume teoriškai atskirti utopiją ir antiutopiją. Utopija visada balansuoja tarp vaizduotės ir realybės principų (ji niekada iki galo nepriklauso nei vienam, nei kitam), o antiutopijoje dominuoja antrasis principas. Antiutopija, kaip antižanras, visuomet turi "tekstą–taikinį" (pavyzdžiui, Samuelio Butlerio Erewhon – žodžio "nowhere" anagrama – versus More'o Utopija ar Aldous Huxley'o Šaunusis naujas pasaulis versus Herberto Wellso mokslinės elitaristinės utopijos, įskaitant Laiko mašiną). Savo kilme ji yra kartu ir tekstinis, ir intertekstinis fenomenas.[5]

Antiutopija tampa utopijos priešybe: ji linkusi mums priminti būtinybę paisyti trapios ir pažeidžiamos žmogiškosios realybės. Pagrindinis skirtumas tarp utopijos ir antiutopijos yra pamatinių klausimų ir akcentų modalumas, taip pat ir tai, kokios pozicijos laikosi pasakotojas ir koks vaidmuo jam tenka.

Būtų nekorektiška tvirtinti, jog utopija tėra tik destruktyvi racionalistinė konstrukcija ar pabaisiška, naikinanti jėga, gresianti

emerging as a warning against the anticipation of far-reaching discoveries offered by utopias.[5] Anti-utopianism is wary of utopian faith in human reason, preferring to emphase its more obvious limitations, and serving as a reminder of the need to care about a very fragile human reality.

One final difference between these two phenomena is the role and place of the narrator. Critics who see utopias as destructive rationalist constructions or violent, monstrous forces threatening human existence are obviously lacking in intellectual responsibility, and this for two reasons. First, it is necessary to distinguish between a local, or localising, utopia and a global, or globalising, one. Modest utopian communities based on small-scale experimentation cannot be held responsible for global political processes and their horrible consequences. Second, references to totalitarianism and its manifestations in National Socialism, Fascism and Communism are a weak basis for a theoretical counter-argument against utopianism. It is too complex a phenomenon, both historically and ideologically, to be reduced to an alleged product of some utopian frame of reference. As Hannah Arendt has shown, totalitarianism has emerged as a new, specifically modern form of government which should not be

žmonių egzistencijai, jos spontaniškumui ir nenuspėjamumui. Toks tvirtinimas aiškiai stokotų bent kiek gilesnio teorinio argumento ir minimalios intelektualinės atsakomybės.

Pirmiausia reikėtų atskirti lokalinę (lokalizuojančią) utopiją nuo globalinės (globalizuojančios). Nedidelės utopinės bendruomenės, kurių veikla pagrįsta smulkaus masto eksperimentais, nėra atsakingos nei už globalinius politinius procesus, nei už jų siaubingus padarinius. Antra, nuorodos į totalitarizmą ir jo pasireiškimą fašizme ir komunizme, man regis, yra silpnas teorinio kontrargumento prieš utopizmą pagrindas.

Savaime aišku, jog totalitarizmas, lygiai kaip ir jo nacionaliniai variantai, yra pernelyg daugiamatis, sudėtingas, reikalaujantis atsižvelgti į istorines ir ideologines aplinkybes fenomenas, kad jį būtų galima lengva ranka redukuoti į tariamai utopinį jo pamatą. Hannah Arendt parodė, jog totalitarizmas atsirado kaip nauja, tik moderniesiems laikams būdinga valdžios forma, kurios nevertėtų painioti su tradicinėmis priespaudos formomis.[6]

Be to, utopinę totalitarizmo kilmę reikia įrodyti, o ne tiesiog

confused with earlier and more traditional forms of oppression.[6] Besides, the utopian origin of totalitarianism must be proved and not simply declared: the confusion of utopianism and ideology does not make for a very persuasive argument.

## Is Utopianism Evil?

At this point several questions present themselves. In light of the often "closed" and contrived nature of utopian society, cannot utopianism be considered a particular instance of totalitarian thought? Further, does a basic similarity exist between utopianism and totalitarianism as a matter of fact?

Utopian social structure, politics, and government have been severely criticised by a number of modern thinkers, including Popper, Hayek, Oakeshott and Talmon. Popper, for example, has exposed the "social engineering" which threatens human spontaneity, lurking just below the surface of the utopian framework. Hayek has also challenged utopian "constructivist rationalism" which similarly hinders the natural development of human society, while Oakeshott maintains that the very basis of any community is the accretion of traditions, not rational reconstruction or revolution. But it appears

David Mollin, Summer Holiday#4

paskelbti ar dekloruoti: viena vertus, nepakanka teorinį argumentą pakeisti retorine elegancija; kita vertus, akivaizdus utopijos ir ideologijos suplakimas vargu ar gali tapti įtikinamu argumentu.

Ar utopizmas yra pavojingas reiškinys?
Gali kilti keletas klausimų: ar utopinis mąstymas yra tam tikras atskiras totalitarinio mąstymo atvejis, lydintis "uždarą" ir išgalvotą utopinės visuomenės pobūdį? Ar tikrai esama esminių panašumų tarp utopizmo ir totalitarizmo?

Tokie modernieji mąstytojai kaip Popperis, Hayekas, Oakeshottas ir Talmonas griežtai kritikavo tai, kaip daugelyje gerai žinomų utopijų traktuojama socialinė struktūra, politika ir vyriausybė. Popperis atrado utopinėje sistemoje paslėptą "utopinę inžineriją", keliančią grėsmę visuomenės ir žmogaus spontaniškumui ir nevaldomai prigimčiai. Hayekas atranda utopijos "konstruktyvistinį racionalizmą" kaip priešybę spontaniškai visuomenės raidai. Oakeshottas tvirtina, jog pats visuomenės pamatas yra tradicijų išsiauginimas, o ne racionali rekonstrukcija ar revoliucija.

Trumpai tariant, visi šie kritikai yra labai panašiai nusistatę prieš

utopijas, painiojamas su nacionalinėmis moderniosios ideologijos versijomis, jau nekalbant apie sunkiai suprantamą utopinių tekstų ir totalitarinės praktikos supainiojimą. Todėl Barbaros Goodwin kritinė pastaba šiuo atveju yra visiškai korektiška. Ji rašo:

"Utopinę galvoseną nuo šių kritikų galima apginti įvairiopai: pavyzdžiui, parodant, jog racionalistinis požiūris ir ištikimybė vienai tiesai turi privalumų, kurių trūksta Popperio ir kitų ginamam empiristiniam, partikuliariniam, 'atviram', laissez=faire požiūriui. Taigi galima parodyti, kad antitotalitariniai ir antiutopiniai mąstytojai apsigauna vaizduodami liberalinės demokratijos visuomenę kaip paradigmiškai atvirą. Bene reikšmingiausias faktas, bylojantis prieš Popperio tiradą, yra tas, jog dauguma mąstytojų utopistų nesiūlė revoliucijomis ar prievarta primesti savųjų schemų: švietimas, nedidelio masto eksperimentai arba net demokratinis pasirinkimas buvo laikomi geriausiais keliais į utopiją."[7]

Nors Goodwin atliktas kritiškas nūdienos politinių filosofų, nesusijusių su utopizmu, įvertinimas atrodo visai įtikinantis, reikėtų atkreipti dėmesį į keletą labai svarbių – bent jau šio klausimo rėmuose – problemų ir jas plačiau aptarti. Dabartinėje anglų ir amerikiečių

politinėje filosofijoje utopizmas yra daugiau ar mažiau tapatinamas su racionalizmu, o tiksliau – su perfekcionizmu. Būtent iš čia ir kyla tokie neigiami utopizmo vertinimai.

Pateiksiu kelis gan iškalbingus pavyzdžius. Anot Oakeshotto, "galima sakyti, kad netobulumo išnykimas yra pirmasis Racionalisto pažiūrų atributas. Jis nėra nekuklus – jis gali įsivaizduoti problemą, kuri nepasiduotų įnirtingam jo proto puolimui. Bet jis nieku gyvu negali įsivaizduoti politikos, kuri nesusidėtų iš problemų sprendimo, ar politinės problemos, kurios apskritai neįmanoma 'racionaliai' išspręsti. Iš šios perfekcijos politikos atsiranda vienodumo politika: schemoje, kuri nepripažįsta aplinkybių, neatsiras vietos įvairovei [kursyvas mano – L.D.]."[8]

Oakeshotto antiutopinis argumentas aiškiai atitinka Popperio argumentą. Turiu omenyje jo socialinės inžinerijos konceptą, kuris, atrodytų, yra buvęs – bent kol jis rašė savo knygą The Open Society and Its Enemies – vienas iš svarbiausių jo konceptų. Dėl šios priežasties Popperis nesvyruodamas griežtai atskyrė nelemtąją utopinę inžineriją nuo to, ką metaforiškai pavadino daline inžinerija. Be to, Popperis laikė savaime suprantamu dalyku, jog tokie bruožai

that each of these critics is confusing utopianism with what Louis Dumont has called "national variants of the modern ideology", and each has also managed to conflate utopian texts and totalitarian practices. In light of this, Goodwin's critical assessment is helpful:

> The utopian mode of thinking can be defended in various ways against these critics: for example, by showing that the rationalist approach and commitment to a single truth has virtues which the empiricist, piecemeal, "open", *laissez-faire* approach advocated by Popper and others lacks. It can also be shown that anti-totalitarian and anti-utopian thinkers deceive themselves in their presentation of liberal-democratic society as paradigmatically open. Most telling, perhaps, against Popper's tirade is the fact that most utopian thinkers have not proposed to enforce their schemes by revolution or coercion: education, small-scale experiment, or even democratic choice have been most favoured as the routes to utopia.[7]

Although the critical assessment of the utopia-free political philosophers of our time seems to be quite convincing, a few important problems need to be discussed more explicitly. In current

David Mollin, Summer Holiday#5

kaip vadinamasis "drobės nuskutimas", estetizmas, radikalizmas ir galiausiai romantizmas glūdi prie pačių utopizmo ištakų. Jis tai išdėsto šitaip:

"Estetizmas ir radikalizmas neišvengiamai veda prie poreikio atsikratyti protu ir pakeisti jį desperatiška viltimi, kad politikoje nutiks stebuklų. Šis iracionalus požiūris, kylantis iš apkvaitimo nuo svajonių apie gražų pasaulį, yra tai, ką aš vadinu romantizmu. <...> Jis gali ieškoti savo dangiškojo miesto praeityje ar ateityje, skelbti šūkius 'atgal į gamtą' ar 'pirmyn į meilės ir grožio pasaulį', bet jis visada kreipiasi į mūsų emocijas, o ne į protą. Net su geriausiais ketinimais paversti žemę rojum jam tepasiseka ją paversti pragaru – tokiu pragaru, kokį vienas tik žmogus tesugeba sukurti savo artimui."[9]

Radikalaus antiutopinio požiūrio viršūnė yra tvirtinimas, jog utopizmas anksčiau ar vėliau implikuoja totalitarizmą. Trumpai tariant, utopija prilygsta totalinės visuomenės idėjai. Vieną iš raiškiausių šio argumento išraiškų galima rasti Ralfo Dahrendorfo utopizmo kritikoje. Savo veikale Reflections on the Revolution in Europe, kur autorius aiškiai prisijungia prie Hayeko ir Popperio

Anglo-American philosophy, utopianism is more or less identified with rationalism, and even more explicitly with perfectionism. Take, for example, the assessment of Oakeshott:

> The evanescence of imperfectionism may be said to be the first item of the creed of the Rationalist. He is not devoid of humility; he can imagine a problem that would remain impervious to the onslaught of his own reason. But what he cannot imagine is politics which do not consist of solving problems, or a political problem of which there is no "rational" solution at all.... *And from this politics of perfection springs the politics of uniformity; a scheme which does not recognise circumstance can have no place for variety.*[8]

Oakeshott's anti-utopian argument corresponds with that of Popper, especially with regard to the latter's critique of social engineering in *The Open Society and Its Enemies*. Popper makes a sharp distinction between the sinister "*Utopian engineering*" and what he describes metaphorically as "*piecemeal engineering*". He also argues that "canvas cleaning", aestheticism, radicalism and Romanticism lie at the very hear of utopianism itself.

bekompromisinės kovos prieš utopistinį mąstymą, Dahrendorfas tai išdėsto šitaip:

"Taip pat turime saugotis Utopijos, ir ne tik to jos varianto, kurį pasiūlė Rousseau. Utopija pagal savo idėjos prigimtį yra totalinė visuomenė. Ji gali egzistuoti 'niekur', bet vis dėlto pasirodo kaip realaus pasaulio, kuriame mes gyvename, kontrprojektas. Utopija yra visiška alternatyva ir todėl neišvengiamai uždara visuomenė. Kodėl aš neparašiau planuotosios antiorveliškos knygos Tūkstantis devyni šimtai aštuoniasdešimt devintieji? Todėl, kad nesugebėjau Winstonui Smithui surasti jokios išeities iš Didžiojo Brolio Tūkstantis devyni šimtai aštuoniasdešimt ketvirtųjų. Gerosios utopijos yra ne ką geresnės. Būtent šią temą gvildena Popperis sugriaudamas Platono Valstybę. Kas susiruošia įgyvendinti utopinius planus, turi jau pirmąją akimirką švariai nuskusti drobę, ant kurios nutapytas realus pasaulis. Tai brutalus destrukcijos procesas. Antra, reikės sukurti naują pasaulį, pasmerktą klaidoms ir nesėkmėms, ir bet kokiu atveju nebus išvengta keblumų kupinų pereinamųjų laikotarpių, tokių kaip 'proletariato diktatūra'. Labai tikėtina, kad galiausiai šis pereinamasis laikotarpis įstrigs vietoje: diktatoriai nėra pratę patys atsisakyti valdžios."[10]

> Aestheticism and radicalism must lead us to jettison reason, and to replace it by a desperate hope for political miracles. This irrational attitude which springs from an intoxication with dreams of a beautiful world is what I call Romanticism.... It may seek its heavenly city in the past or in the future; it may preach "back to nature" or "forward to a world of love and beauty"; but its appeal is always to our emotions rather than to reason. Even with the best intentions of making heaven on earth, it only succeeds in making it a hell—that hell which man alone prepares for his fellow men.[9]

A radically anti-utopian approach usually culminates with the argument that utopianism will sooner or later amount to totalitarianism. Utopia, the reasoning goes, equals the idea of a total society. One of the brightest expressions of this argument is found in Ralf Dahrendorf's *Reflections on the Revolutions in Europe*, in which the author's critique approximates those of Hayek and Popper in the uncompromising struggle against the utopian mode of thought. In Dahrendorf's estimation:

Pagrindinė šio argumento implikacija būtų štai kokia: tikrasis utopijos tikslas yra veikiau bekonfliktės nei laimingos, laisvos ar nevaldomos visuomenės įtvirtinimas. Visuomenės tobulumą mąstytojai ir rašytojai utopistai siejo su socialinio konflikto pašalinimu, o ne su žmogaus teisėmis, laisve ir pagarba individo unikalumui, kuris visada yra pagrįstas konfliktu tarp žmogaus gabumų, vertybių, pomėgių ir saviraiškos būdų. Todėl, redukuojant šį argumentą ad absurdum, idealus mąstytojo utopisto visuomenės modelis ar prototipas būtų kapinės.

Iš pirmo žvilgsnio toks argumentas skamba patraukliai. Iš tikrųjų, atrodytų, jog More'as, Andrea ir Campanella ne itin rūpinosi visuomenės laime. Campanella'os Saulės miestas su savo totalinio vienodumo ir visų socialinių veikėjų unifikacijos tendencijomis ar More'o Utopija, kurioje vyksta skilimas tarp juodadarbių vyrų/moterų ir jų sifograntų, arba Andreae'os Kristianopolis, kuriame žmogiška aistra laikoma gėdinga (nekalbant apie tai, jog jame nepastebima jokio akivaizdaus skirtumo tarp religinės ir sekuliarinės sferų), vargu ar primena šalis, kuriose vyrai ir moterys būtų laimingi ir laisvi.

> We must beware of Utopia ... and not only if it is of the Rousseauean variety. Utopia is in the nature of the idea of a total society. It may exist "nowhere", but it is held up as a counterproject to the realities of the world in which we are living. Utopia is a complete alternative, and therefore of necessity a complete society. Why did I not write the planned anti-Orwell book, *1989*? Because I could not find a way out of Big Brother's *1984* for Winston Smith. Benevolent Utopias are no better. Karl Popper's demolition of Plato's *Republic* has precisely this theme. Whoever sets out to implement Utopian plans will in the first instance have to wipe clean the canvas on which the real world is painted. This is a brutal process of destruction. Second, a new world will have to be constructed which is bound to lead to errors and failures, and will in any case require awkward transitional periods like the "dictatorship of the proletariat". The probability must be high that in the end we will be stuck with the transition; dictators are not in the habit of giving up their power.[10]

The basic argument is as follows: the real goal of utopia is the establishment of a non-conflictual society instead of a happy or free one. Utopian thinkers and writers have associated the perfectibility

David Mollin, Summer Holiday#6

Galilėjaus paskelbtas mathesis universalis principas, kaip priemonė žmogiškojo pasaulio matematizacijai ir sykiu sakralizacijai, taip pat kaip galimybė žmogui dalyvauti simbolinėje tobulybės sferoje, gali mums būti pagrindiniu argumentu naujai nušviečiant minėtąją problemą.

Tobulumas klasikiniuose utopiniuose tekstuose niekuomet nebuvo priskiriamas patiems žmonėms ar pavieniam individui. Jis buvo akivaizdžiai traktuojamas kaip žemiškosios tvarkos adekvatumas dangiškajai (Platono Valstybė) ar empirinės daiktų (be abejonės, įskaitant ir žmones) tvarkos adekvatumas matematinei-simbolinei tvarkai. Aukščiausiąją Tvarką, išvestą iš mathesis universalis tobulumo, galima atrasti pačiame branduolyje Utopinės Tvarkos, iš esmės pagrįstos episteminiais, estetiniais ir net moraliniais Renesanso idealais.

Kaip rašo didieji utopijų pasakotojai (arba naujieji civilizacijų pasakotojai), Andrea, sudužus puikiajam laivui Fantazija, patenka į Kristianopolį, zonomis padalytą miestą, kurio keturių šimtų gyventojų tvarkai pajungtas gyvenimas atsispindi geometriškame ir simetriškame jo suplanavime (miesto sritys atspindi darbo pobūdį); Campanella'os

of society with the elimination of social conflict rather than with the guarantee of human rights and the self-fulfilment of the individual. To reduce this argument *ad absurdum*, the ideal social model for a utopian thinker would be a cemetery.

More, Andrea and Campanella seem not to have been too concerned with the happiness of their utopias. Campanella's *City of the Sun* with its tendencies towards total uniformity and unification of all members, or More's *Utopia* with its split between men/women of manual work and their Syphogrants, or Andrea's *Christianopolis* where human passion is a disgrace and there is no clear distinction between the religious and the secular spheres, can hardly be regarded as places in which humans are happy and free.

Galileo's proclaimed principle of *mathesis universalis*, a way of mathematising and divinising the human world and of providing a symbolic means by which humans can participate in the realm of perfectibility, may offer some key insights into the problem thus presented. The idea of perfectibility in the classical utopian texts has never been upheld as a possibility for humans as individuals. Rather, it has usually been treated as a quality that accrues to the

Austrinopolis pastatytas pagal koncentrišką apskritimų pavidalo planą ("Jis padalytas į septynis didelius žiedus ir apskritimus, pavadintus septynių planetų vardais, ir kiekvienas jų jungiasi su kitu keturiomis gatvėmis, kurios prasideda keturiais vartais, atsigręžusiais į keturias pasaulio šalis"[11]).

Nieko nuostabaus, kad tokioje tvarkingoje visuomenėje, pagrįstoje matematiniu, astrologiniu ir metafiziniu tobulumu, niekuomet neiškils konfliktų, nes konfliktas buvo laikomas netvarkos požymiu. Tokio pobūdžio logika iš tikrųjų yra pavojingai artima Popperio puolamai "utopinei inžinerijai" ar Dahrendorfo artikuliuotam "realiai egzistuojančios tikrovės kontrprojektui".

Be to, galima nurodyti kitą utopinės minties locus minoris: jos silpnąją vietą galime atrasti daugybėje socialinės harmonijos išaukštinimų, paviršutiniškai priešpriešinamų socialiniam konfliktui. Tariant Ferdinando Tönnieso terminais, utopija visuomet reiškia entuziastingą kvietimą pabėgti iš Gesellschaft į Gemeinschaft: iš urbanistinės, mechaniškos įvairovės į kaimišką, organišką, idilišką vienovę; iš antinatūralios netvarkos į natūralią tvarką; galiausiai – nuo konflikto į harmoniją.

earthly order when it adequately reflects the heavenly realm (Plato's *Republic*), or as the conformity of the empirical sphere, which includes humans, with the mathematical-symbolic one. The supreme order derived from the perfectibility of *mathesis universalis* may be found in the very nucleus of the Utopian Order, and this is essentially based on the epistemic, aesthetic and even moral ideas of the Renaissance.

Andrea enters Christianopolis after the shipwreck of his vessel, *Fantasy*, and there finds a zoned city where the ordered life of its four hundred inhabitants is reflected in the geometry and symmetry of its layout. Similarly, Campanella's Austrinopolis is built on a pattern of concentric circles ("It is divided into seven large rings or circles named after the seven planets, and each is connected to the next by four streets passing through four gates facing the four points of the compass").[11] A society based upon such models of mathematical, cosmological and metaphysical perfectibility is determined to be conflict-free, for conflict is chaos and disorder. This kind of logic is no doubt what Popper had in mind when he derides "utopian engineering", or when Dahrendorf articulates his "counterproject".

Tokio pobūdžio istorinį ar civilizacinį grįžtamumą siūlo daugybė
utopinių tekstų, įskaitant abu Rousseau Samprotavimus ir Williamo
Morriso News from Nowhere (Ûinias iš niekur). Būtų visiškai korektiška
apibūdinti utopinei galvosenai esmingą tikėjimą prarastuoju rojum
kaip sekuliarizuoto rojaus idėją.

Vis dėlto į daugybę klausimų vis dar lieka neatsakyta. Tolesnėje
interpretacijoje man būtų svarbiausia štai kas: pateikti argumentą,
jog pati utopija neatsako nei už "utopinę socialinę inžineriją",
"racionalųjį konstruktyvizmą", "žmogiškojo spontaniškumo ir laisvės
sunaikinimą", "realiai egzistuojančios tikrovės kontrprojektus" ir
taip toliau, nei už pavojingas šiuolaikinio totalitarizmo pranašystes
ar net racionalistinį jo numatymą ir pateisinimą.

## Ideologija ir utopija
Veikale Ideologie und Utopie (1929) Karlas Mannheimas apibrėžė
utopines idėjas kaip idėjas, "nesutaikomas su realybe", kurios,
perkeltos į veiksmą, būtų linkusios panaikinti egzistuojančią
socialinę santvarką. Ideologiją jis apibūdino kaip idėjų visumą, taip
pat nesutaikomą su realybe, tačiau, priešingai, linkstančia esamą
sistemą palaikyti. Todėl utopinės idėjos, sykį įgyvendintos, pagal

apibrėžimą gali tapti ideologinėmis. Anot Mannheimo, šitaip skirtinguose kontekstuose atsitiko su liberalizmo ir marksizmo idėjomis.

Jis apgailestavo, jog šiais laikais trūksta ar net visai nėra įkvėptojo žmogaus proto ir kūrybos matmens, kuriam atstovaująs utopizmas.

Tikroji Mannheimo veikalo Ideologie und Utopie vertė glūdi jo pateikiamoje aiškioje ideologijos ir utopijos skirtyje. Tačiau pastarąją vargu ar galima redukuoti vien tik į vadinamąją politinę utopiją.

Būtų juokingas nesusipratimas utopizmą laikyti vien politiniu utopizmu. Minėtasis kritiškas utopizmo vertinimas akivaizdžiai paneigia daugiamatę utopizmo prigimtį, kuri pasireikšdavo (ir tebepasireiškia) filosofinėje refleksijoje, kasdienėje sąmonėje ir patirtyje, kasdieninėje žmonių veikloje, jau nekalbant apie daugybę mokslinio ir meninio tikrovės modeliavimo būdų. Utopinės sąmonės elementų lengvai gali rasti literatūros, meno, socialinės filosofijos, istorinio pasakojimo, arba apibendrinus tiek mokslo, tiek ir humanistikos sferose.

Utopizmas kaip "dar" neegzistuojančios erdvės ir "dar" neegzistuojančio laiko numatymas yra žmogiškojo pažinimo branduolys. Kaip būtų galima paaiškinti mokslinės hipotezės, įskaitant vadinamąją darbinę hipotezę, prigimtį, nelaikant rimtu dalyku dar iki galo neatskleistos realybės numatymo? Utopinė sąmonė yra ne kas kita kaip save projektuojanti sąmonė (įskaitant save įgyvendinančią sąmonę ir save pateisinančią sąmonę, kurios abi, regis, priklauso moderniajai instrumentinei ar technologinei sąmonei), atsirandanti kaip pastanga sukurti vidinę ar slaptą realybę, paralelišką egzistuojančiai realybei.

Šis sąmonės tipas, jei yra nukreiptas į socialinę realybę, taip pat gali pasirodyti kaip egzistuojančios socialinės santvarkos pataisa ar moderatorius (bet ne naikintojas). Beje, jis glūdi pačiose meninės kūrybos ir bendrosios intelektualinės tikrovės transformacijos ištakose. Politinė utopija, kaip žanras, sukurtas ir išplėtotas Renesanso rašytojų ir mąstytojų, tėra viena utopizmo šaka. Ji yra tarsi "taikomasis" utopizmas arba, kitaip tariant, dalis, daugybės kritikų laikoma visuma.

Another *locus minor* of utopian thought lies in the emphasis it places on social harmony, which is often and superficially contrasted to social conflict. Utopia usually tends to offer an exciting invitation to withdraw from *Gesellschaft* to *Gemeinschaft*, to retire from the confines of urban, mechanical diversity to rural, organic, idyllic unity. In contrast to anti-natural disorder, utopias offer natural order, harmony in the midst of conflict. This kind of historical or civilisational retrogression can be found in such works as Rousseau's two *Discourses* and William Morris' *News from Nowhere*, where the essential utopian belief in the lost earthly paradise is a secular one.

But I doubt whether utopianism is itself responsible for the excesses that its critics deride. Much less is utopianism responsible for the rationalist predictions and justifications of totalitarianism.

## Ideology and Utopia

In *Ideology and Utopia* (1929), Karl Mannheim described utopian ideas as altogether "incongruent with reality", which if translated into action would inevitably overthrow the existing social order. By contrast, he described ideology as a totality of ideas, also

Svarbiausia priežastis, įkvepianti utopizmo kritikus painioti utopiją su ideologija, yra dvilypė. Ideologiją, kaip tokią, labiausiai kritikavo marksistai ir pozityvizmas.

Marksistams ideologija atrodė esanti "melagingos" sąmonės apraiška arba tiesiog apverstas aukštyn kojomis pasaulis, o pozityvistai ją laikė parateorija, stokojančia griežtų, aiškių įrodymo kriterijų ir todėl negalinčia turėti episteminės vertės, tačiau funkcionuojančia tikrų, vertifikuojamų žinių sistemoje. Šių dviejų mąstymo būdų sekėjai (t.y. šių dviejų įtakingų metodologijų sekėjai) tebeinterpretuoja ideologiją neigiama prasme, įkomponuodami šį terminą į negatyvių prasmių kontekstą, išryškinantį jo menkinamąsias konotacijas.

Nenuostabu, jog Popperis, kaip loginio empirizmo atstovas, "atėmė" iš moksliškai, t.y. empiriškai, patikrinamos tiesos sferos visus holistinius, esencialistinius fenomenus, įskaitant metafiziką, ideologijas ir utopijas. Tiesiog stebėtina, kaip (ir pagal kokią konceptualinę sistemą) Popperis sugebėjo sukonstruoti savo įžymiąją trečiojo pasaulio, identifikuojamo su idėjų pasauliu arba (anot vėlyvojo Popperio) su kultūros pasauliu, koncepciją, kaip minėjome, eliminuodamas visus idėjas kuriančius fenomenus. Kaip apskritai

incongruent with reality, which nevertheless tends to justify and maintain the status quo. It is conceivable, then, that utopian ideas *could* be regarded as ideological, but only after they have been realised in the social sphere. According to Mannheim, this has happened in a number of contexts, from liberal to Marxist. Mannheim regretted that what he understood to be the absence of the "utopian mentality" in modern society, particularly in liberal democracy.

For Mannheim, utopianism is not limited merely to politics but extends far beyond the political sphere and can be found in literature, art, social philosophy and history—within the realms of both the sciences and the humanities. It is the anticipation of an as yet non-existing space and of an as yet non-existing time. How, for example, would it be possible to explain the nature of the scientific hypothesis without some recourse to an anticipation of some hitherto concealed reality? Utopian consciousness is nothing less than a *self-projecting consciousness* which includes the self-fulfilling and self-justifying objectives of the modern technological paradigm. It emerges as an effort to create the inner, hidden reality which parallels the existing one.

įmanoma sukurti istorijos teoriją, pagrįstą metodologiniu individualizmu, arba nominalizmu?

Kitaip tariant, utopija ima egzistuoti atitinkamame kultūros istorijos kontekste tik išskleisdama ideologiją globaline prasme. Be ideologijos, kaip socialinių reprezentacijų, idėjų ir vertybių rinkinio, utopija praranda prasmę ir todėl toliau funkcionuoja jau kaip išsklaidyti sąmonės elementai, patekę į įvairius kultūros reiškinius. Be to, be ideologijos utopija netenka preskriptyvios galios. Trumpai tariant, utopija, pašalinta iš ideologinio konteksto, tebūtų laisvas vaizduotės žaismas, stokojantis kultūrinės – estetinės, moralinės ir intelektualinės – artikuliacijos.

Artėjant į pabaigą mūsų trumpiems ryšio tarp ideologijos ir utopijos problemos svarstymams, gali iškilti nelengvas klausimas: kas atsitiko dabartiniam Vakarų mąstymui, siūlančiam tokius supaprastintus atsakymus į fundamentalius klausimus? Kodėl esminėms žmogaus egzistencijos problemoms spręsti siūlomi tokie trivialūs būdai? Ar mąstymo kryptis, linkusi skelbtis su ideologija nesusijusi, kritiškai vertina savo conditio sine qua non? Dėl kokių priežasčių istoriškai išmėgintas utopizmo fenomenas (kuris, kaip parodyta, yra

At the same time, this type of consciousness, when directed towards social reality, may emerge as a corrective—not destructive—measure for the status quo. It may serve as a foundation for both artistic creation and the intellectual transformation of reality in general. Political utopianism as invented and elaborated in the Renaissance is but one aspect of a much larger perspective, what one might call "applied" or "practical" utopianism. It is *a part* and not *the whole* of utopian thought.

The confusion of ideology and utopianism has several sources. For the Marxists and the positivists, ideology is met with great suspicion, either as a means for creating a "false consciousness" or "turning the world upside down", or as a para-theory lacking strict criteria of verification. Thus these two schools of thought continue to interpret the concept of ideology in a negative sense, always placing the term in a pejorative context. Karl Popper, a former logical empiricist, has "subtracted" all holistic, essential phenomena—metaphysics, ideologies and utopianism—from the realm of scientifically verifiable truth. But one wonders how and by what conceptual framework Popper was able to construct his well-known concept of "the third world" as the realm of ideas without any appeal whosoever to the

David Mollin, Summer Holiday#7

imanentiška moderniojo mąstymo savybė) dabartinio Vakarų diskurso
yra taip paprastai paneigiamas ar net paaukojamas? Ar tai nereiškia,
jog modernusis diskursas žmogaus ir pasaulio atradimą jau yra baigęs?
Ir galiausiai argi jau išsemtas didysis Vakarų istorinis pasakojimas?

Utopija kaip civilizacijų atradimas
Utopizmas yra glaudžiai susijęs su dviem pamatinėm ontologinėm
dimensijom – laiku ir erdve.

Be to, jis atrodo esąs perdėm Vakarų civilizacijos, pagrįstos
judėjiška-krikščioniška laiko koncepcija, taip pat ir pamatinėmis
ontologinėmis prielaidomis bei aksionormatyvine sistema, išraiška.
Tikrai sunku rasti ontologinių (ne sociologinių ar psichologinių!)
utopinės sąmonės išraiškų nevakarietiškose civilizacijose. Pavyzdžiui,
Jeffrey's A. Shadas (jaunesnysis) savo straipsnyje "Globalization and
Islamic Resurgence" rašo:

"Apie tai, jog islamas atmeta vakarietiškąją progreso ideologiją,
liudija Seyyedas Hosseinas Nasras [...]. Nasras pažymi, jog arabų ar
persų kalboje nėra žodžio, reiškiančio utopiją, nes, musulmonų
įsitikinimu, rojus yra tik danguje. Tai atsispindi islamiškoje laiko

sąvokoje, kuri, anot Nasro, yra ne linijinė kaip Vakaruose, bet daugiausia pagrįsta cikliniu žmonijos istorijos atsinaujinimu pasirodant įvairiems pranašams ir galiausiai pasibaigiančios eschatologiniais įvykiais, tapatinamais su Mahdi pasirodymu [...]. Tai, sako Nasras, iš naujo įtvirtina pasaulyje harmoniją ir taiką tiesioginiu dieviškuoju įsikišimu, o ne sekuliariniais pokyčiais, sukeltais paprasčiausios žmonių veiklos [...]."[12]

Kad išvengtume konceptualinių nesusipratimų ir terminų painiojimo, pamėginsiu dar kartą apibrėžti utopizmo fenomeną: mano teorizavimo rėmuose tai iš esmės sekuliarizuota sąmonės dimensija, pakeičianti dangiškąjį rojų žemiškuoju; be to, tai fenomenas, esmingai sąlygotas moderniojo laiko koncepto, o ne vien žmogaus vaizduotės, amžinai besiveržiančios ieškoti laimės. Redukuoti utopizmą į pastarąją reikštų sunaikinti mano argumentus nelyginant oro pilis. Turėčiau priminti, jog dabar linkstama į civilizacinį arba tarpkultūrinį utopizmo universalizmą. Šią tendenciją, pavyzdžiui, galima aptikti Wolfgango Bauerio knygoje China and the Search for Happiness. Jis rašo:

"Tuo didesnis buvo Kiniją ištikęs sukrėtimas, kai ji susidūrė su Vakarų pasaulio požiūriais, kurie, nepaisant didelės įvairovės, beveik visi

buvo orientuoti į ateitį. [...] Sprogdinanti jėga, dinamiška galia, taip akivaizdžiai būdinga šiems požiūriams ir masiškai atsiskleidžianti technologiniu ir kariniu Vakarų pranašumu, nepaliko Kinijai jokio pasirinkimo. Ji turėjo prisitaikyti prie tiesos, jog ateitis priklauso tiems, kurie jos dėlei nepagaili kuo daugiau pastangų. Tačiau lieka neaišku, ar Kinija tuo būdu tikrai priėmė vakarietiškąją laiko ir istorinio judėjimo sampratą, ar praeitis ir ateitis paprasčiausiai nepasikeitė vietomis, visiškai nepakeisdamos mąstymo sistemos. Kadangi Kinijoje praeities ir ateities, o todėl ir judėjimo bei istorijos konceptai reiškia visaiką kita nei Vakaruose [išskirta mano – L.D.].''[13]

Be to, Bauerį, atrodo, domina skirtumai tarp Kinijos ir Rusijos. Čia gali kilti paprastas klausimas: ar tai vienintelis lyginamosios analizės būdas – palyginti Kiniją ir klasikinius vakarietiško mąstymo modelius? Galbūt tikslingiau būtų lyginti Kiniją ir periferinius, ''parapinius'' Vakarų civilizacijos modelius (pavyzdžiui, Rusiją arba kitą kurią Rytų ar Centrinės Europos šalį, kur minėtosios mesianistinės idėjos dar tebėra gyvos ir gajos)?

Galbūt Bauerio apibendrinta schema ir tyrinėjimų strategija yra teoriškai nuosekli ir teisinga, tačiau vis tiek lieka klausimas, ar

ideational. And how is it possible to construct a theory of history based on methodological individualism or nominalism?

The idea of utopia comes into existence within a certain historical-cultural context but only by means of a much more global ideology. Without this latter set of social representations, ideas and values—all of which have prescriptive implications for politics—utopia means nothing. What one is left with is merely elements of consciousness dispersed among diverse cultural locations. Without ideology, utopianism becomes little more than the free play of imagination devoid of cultural—aesthetic, moral and intellectual—articulation.

Why has Western thought offered simplistic answers to so many fundamental questions, and why are these so readily lauded as viable means for solving the basic problems of human existence? In my estimation, postmodern thought which proclaims itself as ideology-free does not take critically its own *conditio sine qua non*. Judging themselves to have ''arrived'', philosophers and scientists appear to have no need for further discoveries about the world and humanity, and with this attitude has come the collapse of the great historical narrative of the West.

utopijos sąvoką klasikinės Vakarų istorijos filosofijos prasme yra taip lengva pritaikyti Kinijai ir jos laimės siekiams; ar vis dėlto, grįžtant prie pirmosios citatos, "lieka neaišku, ar Kinija tuo tikrai priėmė vakarietiškąją laiko sampratą", įskaitant ir kumuliatyvaus, amžinai progresuojančio žmogiškojo pažinimo, vedančio prie pasaulio tobulinimo, sampratą bei istorinio judėjimo sampratą?

Taip pat reikėtų atkreipti dėmesį į tai, kad archajinio laiko ir moderniojo laiko priešprieša, kaip parodė Eliade[14], yra labai svarbi. Archajinis laikas yra besikartojantis, cikliškas, nelinijinis, neprogresuojantis; jis pagrįstas, anot Eliade's, daugkartinio, cikliško atpirkimo idėja, pasireiškiančia archajinėse religijose. Modernusis laikas, priešingai, yra linijinis, progresuojantis, finalistinis; jis pagrįstas, kaip pažymi Eliade, vienintelio galutinio atpirkimo, įvyksiančio istorinio laiko pabaigoje, idėja. Modernusis, arba paradigminis, utopizmas yra pagrįstas moderniąja laiko koncepcija.

Keistas, net padrikas atrodo nekvestionuojamas, kritiškai nereflektuotas Platono Valstybės susiejimas (akivaizdžiai atliktas daugelio netgi respektabilių utopizmo kritikų, įskaitant Popperį,

## Utopia as the Discovery of Civilisations

Utopianism is most deeply concerned with two fundamental ontological dimensions—space and time. As such, it reflects the most basic categories of the Judaeo-Christian ontology and worldview. For this reason, as Jeffrey A. Shad, Jr. notes, it is difficult to find similar ontological constituents of utopian consciousness in non-Western civilisations.

> That Islam rejects the Western ideology of progress is affirmed by Seyyed Hossein Nasr ... [who] notes that there is no word for utopia in Arabic or Persian because Muslims believe that paradise exists only in heaven. This is reflected in the Islamic conception of time which, according to Nasr, is not linear, as in the West, but "based essentially on the cyclic rejuvenation of human history through the appearance of various prophets and ending finally in the eschatological events identified with the appearance of the Mahdi".... "This", says Nasr, "re-establishes harmony and peace in the world through direct intervention and not through the secular changes brought about by means of mere human agency...."[12]

kuriam Platonas, Hegelis ir Marxas atstovauja tam pačiam mąstymo tipui) su moderniuoju utopizmu.

Visų pirma Platonas, aprašydamas senovinio graikų polio ir Persijos imperijos nuosmukį, mąsto pagal sistemą, kurioje dominuoja gyvybės ciklo idėja, tai yra ciklinė teorija, esmingai pagrįsta archajinio laiko koncepcija. Beje, viena iš labiausiai stebinančių Popperio istorizmo, kurį jis keistai tapatina su teleologine istorijos vizija (tai yra ne kas kita, kaip susipainiojimas terminuose — pagal apibrėžimą ciklinės teorijos atstovas negali būti teleologiškas — šios prieigos priklauso visiškai skirtingoms teorinėms paradigmoms), analizės klaidų yra ta, jog jis painioja Platono ciklišką požiūrį su moderniąja, arba vadinamąja morfologine, gyvybinio ciklo koncepcija, išplėtota Vico, Spenglerio ir Toynbee'o.

Antra, Platonui žmogiškoji tikrovė tėra dangiškojo tobulumo atspindys, amžinojo kosmoso dalis, o ne autonomiška, specifiška realybė. Nereikėtų pamiršti, jog Valstybėje pateikiamos socialinės žmonių tarpusavio bendravimo charakteristikos beveik nesiskiria nuo Platono kosmologinio argumento, kurio esmė yra pripažinimas, jog tobula simetrija, proporcija ir tvarka nugali chaosą.

Utopianism as secularised consciousness substitutes an earthly paradise for the heavenly one, and it reflects the modern concept of time much more than any perpetual search for happiness. There is a tendency towards a civilisational or cross-cultural universalisation of utopianism. In *China and the Search for Happiness*, Wolfgang Bauer writes:

> The shock created in China by its clash with Western world views which, in spite of their many differences, were almost wholly oriented toward the future, was all the greater. The explosive force, the dynamic power that quite obviously inhered in these views and revealed itself massively in the technological and military superiority of the West, left China no choice. It had to adapt itself to the new insight that the future belongs to those who made it the goal of their endeavour. The question remains, however, whether China thereby really adopted the Western concept of time and historical movement, or whether past and future did not merely change places without modifying the system of thought in any way. For both past and future, and consequently *the concept of movement and history, have an entirely different meaning here than in Western systems.*[13]

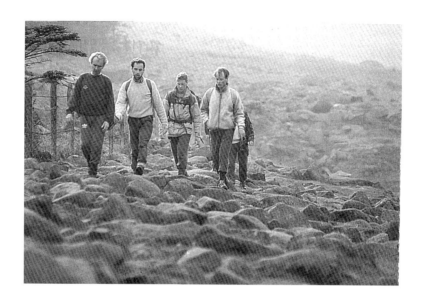

David Mollin, Summer Holiday#8

Platonas nėra utopistas moderniąja prasme. Platonas labiau panašus gal į Pierre'o Simono Laplace'o demoną, jei prisiminsime istoriją apie pabaisą, galinčią išpranašauti visas galimas ateities pasaulio būsenas, nes ji žino visų visatos kūnų greitį ir judėjimo kryptį.

Rimtai kalbant, abi Platono neišsipildžiusios galimybės įgyvendinti savo didingus visuomenės perorganizavimo projektus kartu su nesėkmingais mėginimais įtikinti Sirakūzų tironą, jog būtina ginti jo idėją, rodo jį greičiau buvus pirmuoju nenusisekusiu socialiniu konstruktyvistu nei pirmuoju mąstytoju utopistu par excellence.

Reikėtų pabrėžti, jog jei More'o idėją apie teisingumą laikysime nuoroda į lygybės idėją, tai ir bus būdas išsiaiškinti utopijos kilmę. Neabejotina, kad individualizmas ir lygybė atsiranda kaip vienas kitą papildantys fenomenai (socialinės tikrovės dimensija) ir viena kitą papildančios sąvokos (modernioja diskurso dimensija); vargu ar įmanoma jas eksplikuoti skyrium.

Renesansas, kaip didžiųjų geografinių atradimų ir ekspansijos era, neišvengiamai sąlygojo naujo diskurso, numatančio ir įteisinančio civilizacijų dialogą ar net polilogą, sukūrimą. Cabor, Vasco de

Bauer seems also to be concerned with perceived differences between China and Russia, whose history has been marked by the presence of messianic ideas. This raises a compelling question: is the cross-cultural comparison of China with the classical models of Western thought the only legitimate approach to a study of this nature, or might one benefit from contrasting China with more peripheral, "parochial" models such as that offered by Russia, or any other East-Central European country where these messianic ideas are still prevalent?

Bauer's generalising scheme and research strategy may be both theoretically profound and correct, but the question remains whether the concept of utopia in the sense of the paradigmatic Western philosophy of history is so easily applicable to China and the search for happiness. It is not clear whether China ever really adopted the Western notion of progress towards perfectibility, either of the individual or of society.

Eliade's distinction between "archaic" and "modern" notions of time may be instructive here.[14] The former, he suggests, is repetitive, cyclical, non-linear and, consequently, non-progressive; it is based

Gama'os, Kolumbo, Vespucci'o ir kitų keliautojų klajonės, atnešusios
žmonijai žinią ir fantastiškas istorijas apie žemes ir tautas, apie kurių
egzistavimą nebuvo net nutuokiama, visiškai transformavo jos
pasaulėvaizdį. Utopiją, kaip satyrinio pasakojimo fenomeną, būtų
sunku atskirti nuo visos satyrinės literatūros, klestėjusios
humanistinio sąjūdžio metu.

Manyčiau, utopija iškilo kaip pirmoji kultūriškai įteisinta,
konvencionaliai priimta socialinės kritikos forma. Tinkamiausias būdas
utopijų rašytojams išlikti saugiems ir išvengti nesusipratimų ar net
rimtų bėdų buvo literatūrinė gudrybė (tai buvo, žinoma,
fundamentalus istorinės vaizduotės pokytis) įvedant tariamai naivų
ar netgi kvailoką pasakotoją, kurį viskas šioje žemėje domina,
stebina ir net glumina.

More'o Utopijoje pasakotojas yra Raphaelis Hythlodae, "niektauza";
Kristianopolyje pačiam Andreae'i reikia išlaikyti stojamąjį egzaminą –
jį egzaminuoja trys magistrai, kol pagaliau kuklusis pasakotojas
pripažįstamas veikiau dėl sąmonę ištuštinusio sukrėtimo, patirto
sudužus laivui, nei dėl gerai išlaikyto egzamino. Bacono kūrinyje
Naujoji Atlantida randame Bensalemo, kurį tariamai atrado Baconas ir

on the idea of multiple, cyclical redemptions of the cosmos, as any
study of the archaic religions of the world might reveal. By contrast,
modern time is based on the idea that a once-and-for-all redemption
will occur only at the end of history itself. Modern time is the model
or paradigm on which utopian thinking in the West has been
constructed.

It is surprising that interpreters like Popper (for whom Plato, Hegel
and Marx represent essentially the same mode of thinking)
uncritically draw such strong connections between the *Republic* and
modern utopianism. Plato's description of the ancient Greek *polis*, or
of the Persian empire, for example, is carried out within a paradigm
dominated by the idea of the life-cycle and deeply grounded in the
concept of archaic time. But for some reason Popper chooses to
include Plato's approach within the teleological vision of modern
history, the so-called morphological concept of the "life-cycle"
elaborated by such thinkers as Vico, Spengler and Toynbee. Further,
for Plato, human reality only reflects a celestial perfection. The
characteristics of human interaction in the *Republic* reinforce the
cosomological argument for symmetry, proportion and order.

jo draugai, beklaidžiodami po jūrą, aprašymą (taigi čia vėl susiduriame su tariamu nevykėliu ir neišmanėliu keliautoju). Swifto Guliveris, sudužus laivui, pamato gluminantį jo ką tik atrasto pasaulio paslapčių ir jam žinomos realybės neatitikimą, o sykiu įsitikina savo žinių ir patirties stoka bei ribotumu.

Minėtasis naiviojo pasakotojo kuklumas nėra atsitiktinis. Bensalemas, Amanote'as, Austrinopolis, Kristianopolis ir t.t. suteikė utopiniam pasakotojui (ar istorinės vaizduotės riteriui) lyginamąją perspektyvą, Senajame Pasaulyje sukėlusią toli siekiančias pasekmes: pirma, ji iš esmės praturtino istorinę vaizduotę ir visą renesansinį diskursą, suteikdama alternatyvinę Senojo Pasaulio, tariamai vienintelės tikros civilizacijos arba geriausio pasaulio, viziją; antra, tai buvo griaunamąjį poveikį turintis, tačiau kultūriškai reikšmingas visuomenės kritikos įteisinimas.

Dėl šios priežasties utopinės minties kontekste kelionę galima laikyti alegorine nuoroda ar užuomina į sąmonės ar net civilizacijos išsilaisvinimą iš melagingų nuostatų ir nesveikų tendencijų.

Clearly, despite Popper's allusion to the contrary, *Plato is not a utopian in the modern sense of the term*. Rather, Plato's cosmos is more suggestive of the Laplacian demon who can predict all future events because it knows the speed and direction of all bodies in the universe. And far from being the first utopian thinker, Plato is actually the first failure as a social constructivist, as his social and political frustrations at Syracuse attest.

More's notion that justice is founded in equality is key to understanding the origins of the idea of utopia. Individualism and equality emerge as both complementary phenomena (a dimension of social reality) and complementary concepts (a dimension of modern discourse); they are hardly able to be understood if taken in isolation from each other.

Utopianism emerged as the first culturally legitimised and conventionally accepted from of social criticism. The most appropriate way for utopian writers to live safely and avoid serious misunder-standings was to employ a fictional trick. It amounted to a fundamental change in the historical imagination, introducing the apparently naive or simple-minded narrator who finds almost

Kita vertus, retrospekcinės, arba į praeitį orientuotos utopijos dažnai tampa tarsi krizės apimtos kultūros išraiškomis. Tokiu būdu sąmoningas praeities atgaivinimas gali tapti reikšmingu perspėjimu, jog dabarties socialinių reprezentacijų rinkinys, įskaitant idėjų ir vertybių visumą, šiuolaikiniams žmonėms visiškai prarado prasmę – utopinė sąmonė gali taip pat paliudyti moderniosios ideologijos krizę. (Šiuo požiūriu gana prasmingas yra utopinio pasakotojo, išsigelbėjusio sudužus laivui, įvaizdis.)

Utopizmas nėra nei istorinė vakarietiškojo racionalumo nesėkmė (ar pabaisiška išimtis), nei kelias į pragarą (dar kartą pasinaudojus Popperio retorika), tariamai grįstas daugybe kilnių žmogiškų intencijų sukurti žemėje rojų. Utopizmo taip pat nereikėtų painioti su chiliazmo ir milenarizmo tradicija. Toks šio daugiamačio fenomeno supaprastinimas tik nutolintų mus nuo jo esmės.

Kalbant in medias res, utopija yra Vakarų sąmonės autonomizacijos istorinio proceso fenomenas ir padarinys. Utopizmas liktų sunkiai paaiškinamas ir suvokiamas, jei interpretuodami neakcentuotume jo savybės atspindėti ir pademonstruoti atitinkamoje istorinėje epochoje dominuojančią ideologiją. Utopizmas iš tikrųjų ima egzistuoti

everything under the heavens surprising, wonderful and amazing. In More's *Utopia*, for example, the storyteller is called Raphael Hythloday, "dispenser of nonsense"; in *Christianopolis*, Andrea himself is required by three magistrates to take an entrance examination, after which he is allowed to enter the city, not because of his excellent performance in the test, but as a result of his cleansing ordeal by shipwreck. In Bacon's *New Atlantis* we find a description of Bensalem supposedly discovered by Bacon and his friends after they had been lost at sea. Similarly, Swift's shipwrecked Gulliver finds a confusing congruence between the mysteries and realities of the world he has just discovered, on the one hand, and his own modest, unsophisticated knowledge and experience, on the other.

The modesty and naivety of the storyteller was by no means accidental. From Bensalem, Amanote, Austrinopolis and Christianopolis, the utopian storyteller, or upholder of the historical imagination, brought a comparative perspective to the Old World. This had far-reaching consequences. First, it enriched the historical imagination of Renaissance discourse by offering an alternative vision of the Old World, challenging whether it was indeed the only

tik dėl dominuojančios ideologijos, kuri neišvengiamai prašosi būti utopinės sąmonės patvirtinta ar paneigta.

Vadinasi, ryšys tarp ideologijos ir utopijos yra dvipusis: utopija gali vyraujančią ideologiją palaikyti, bet, kita vertus, gali ją ir neigti. Štai kodėl, mano požiūriu, utopija yra tarsi ideologiją atspindintis ar iškreipiantis veidrodis ir sykiu ji yra ideologijos sublimacija bei humanizacija kultūros formomis. Utopinę sąmonę būtų galima apibūdinti kaip sąmonę, išbandančią pagrindines civilizacijos idėjas bei vertybes ir pademonstruojančią jų galimas pasekmes, jei jas ketinama naudoti (ar jos jau naudojamos) fundamentaliose socialinėse orientacijose, programose ir projektuose.

Ir pagaliau paskutinis, bet taip pat svarbus dalykas: be moderniosios istorijos filosofijos raidos analizės utopizmas būtų tik amorfiškas terminas, lengvai redukuojamas į įvairių beletristinių istorijų ar kilnių vizionierių, visada linkstančių užjausti vargšus žmones, kasdienybės lygmenį.

Iš tikrųjų utopizmas iškyla greičiau kaip aistringas klausinėjimas ar net šios dienos atmetimas rytdienos arba vakarykštės dienos dėlei

true civilisation, or the best world. Second, it offered a new, subversive but nevertheless culturally legitimised form of social criticism. The phenomenon of the voyage is such an effective allegorical reference to the liberation of consciousness, individual or collective.

Utopianism is neither the historic failure of Western rationality nor, metaphorically speaking, the road to hell allegedly built on good intentions. Nor is it to be confused with the traditions of chiliasm and millenarianism. These are all oversimplifications. To speak, *in media res*, utopianism is a phenomenon—and a consequence—of the historical process of "autonomisation" of Western consciousness. It is hardly comprehensible without reference to the dominant ideology of its particular historical epoch. It comes into existence as a reaction to ideology, for ideologies inevitably require that they either be affirmed or rejected and the utopian consciousness is quick to meet this expectation. But the connection between ideology and utopianism is double-sided: utopianism can maintain the status quo but, on the other side, it can deny it radically. So utopianism emerges as a mirror—true or subversive—of ideology and, simultaneously, sublimates, or even humanises, it in cultural forms.

nei tariamai amžinas visuomenės laimės ir teisingumo siekimas (pastarasis nėra utopizmas per se; jis tik kartais pasinaudoja utopinės išraiškos technologija ar pasakojimo struktūra). Tai pagaliau yra galingas patvirtinimas moderniosios idėjos apie žmogiškojo mąstymo ir kūrybingumo begalinumą, idėjos, pagrįstos argumentu, jog viskas šiame pasaulyje turi slaptą alternatyvą.

1   Čia visiškai pakaktų prisiminti labai svarbų Paulio Ricoeuro įnašą į šiuolaikines ideologijos ir utopijų studijas: tiek pirmąją, tiek ir antrąją jis laiko komplementariniais kultūrinės vaizduotės fenomenais
    Ûr. Paul Ricoeur, "Ideology and Utopia as Cultural Imagination", in Donald M. Borchert and David Stewart, eds., Being Human in a Technological Age, Athens, Ohio 1982; Paul Ricoeur, Lectures on Ideology and Utopia, George H. Taylor, ed., New York 1986.
2   Goodwin, B., "Utopianism", in The Blackwell Encyclopedia of Political Thought, ed. D. Miller Oxford 1991, pp. 537 & 538.
3   Ûr. Vytautas Kavolis, "Civilizational Paradigms in Current Sociology: Dumont vs. Eisenstadt", in Current Perspectives in Social Theory, Volume 7, 1986, pp. 125-140.
4   Goodwin, p. 533.

Utopian consciousness is the locus at which the various ideas and values of a culture are tested, and where their consequences are considered.

Without the analytical tools provided by the modern philosophy of history, utopianism would remain an amorphous term easily reducible to and lost among various fictional stories or daily experiences of generous visionaries. But utopianism emerges as a passionate questioning, even rejection, of the present in favour of tomorrow or yesterday; it is not the alleged and ever-present search for social justice and happiness it is reputed to be. Ultimately, utopianism functions to maintain the modern idea that everything in this world suggests some latent alternative.

1   Paul Ricoeur has made invaluable contributions to the study of both ideology and utopia, suggesting that the two are in fact complementary phenomena of the cultural imagination. See, for example, his "Ideology and Utopia as Cultural Imagination", in Borchert, D. M., and Stewart, D., eds., Being Human in a Technological Age, Athens, Ohio 1982, and Taylor, G.H., ed., Lectures on Ideology and Utopia, New York 1986.

5 Aš būčiau linkęs aiškiai atskirti antiutopiją ir distopiją. Pastaroji paprastai kritikuoja cinišką, antihumanišką ideologiją (ar įvairias moderniosios socialinės mitologijos atmainas), kuria visuomenė gali pateisinti ar įtvirtinti iškreiptas žmonių saviraiškos ir sąveikos formas, o antiutopija visuomet yra linkusi išlaisvinti visuomenę nuo prietarų ir pavojingų iliuzijų bei svaičiojimų, diskredituodama greičiau "tekstą–taikinį" nei pačią ideologiją, kuri yra pagrindinė tokio teksto atsiradimo priežastis. Orwello 1984-ieji, Burgeso Prisukamas apelsinas arba Zamiatino Mes yra distopijos, o daugybė gerai žinomų antiutopijų yra susijusios su literatūriniu satyrinės beletristikos paveldu. Kitaip tariant, distopija yra dvidešimtojo amžiaus fenomenas.

6 Ûr. H. Arendt, The Origins of Totalitarianism, New York 1951.

7 Goodwin, p. 536.

8 M. Oakeshott, Rationalism in Politics, London & Totowa, N.J. 1977.

9 K.R. Popper, The Open Society and Its Enemies, Princeton, N.J. 1963, p. 168.

10 R. Dahrendorf, Reflections on the Revolution in Europe, New York 1990, pp. 61 & 62.

11 Campanella'os Saulės miesto ištrauka cituojama iš I. Tod, M. Wheeler, Utopia, New York 1978, pp. 40 & 41.

12 J.A. Shad, Jr., "Globalization and Islamic Resurgence", in Comparative Civilizations Review, 19 Fall 1988, p. 76.

13 W. Bauer, China and the Search for Happiness, New York 1976, p. XIII.

14 Ûr. M. Eliade, The Myth of the Eternal Return, New York 1954.

2 Goodwin, B., "Utopianism", in Miller, D., ed., The Blackwell Encyclopaedia of Political Thought, Oxford 1991, pp. 537 & 538.

3 See Kavolis, V., "Civilisational Paradigms in Current Sociology: Dumont vs. Eisenstadt", Current Perspectives in Social Theory, vol. 7, 1986, pp. 124–140.

4 Goodwin, "Utopianism", p. 533.

5 At this point I would like to say that a clear distinction should also be made between anti-utopias and dystopias. The latter tend to take seriously a very cynical, anti-human ideology, or some form of modern social mythology, by which to justify and affirm perverse forms of human self-expression and interaction. By contrast, the former endeavour always to liberate society from dangerous prejudices and naive beliefs by discrediting not their ideological basis but their textual foundations. Anti-utopias seek out text-targets.

6 See Arendt, H., The Origins of Totalitarianism, New York 1951.

7 Goodwin, "Utopianism", p. 536.

8 Oakeshott, M., Rationalism and Politics, London 1977, pp. 5 & 6, my emphasis.

9 Popper, K., The Open Society and Its Enemies, Princeton 1963, p. 168.

10 Dahrendorf, R., Reflections on the Revolution in Europe, New York 1990, pp. 61 & 62.

11 Passage from Campanella's City of the Sun, cited in Todd, I. and Wheeler, M., Utopia, New York 1978, pp. 40 & 41.

12 Shad, J. A., Jr., "Globalisation and Islamic Resurgence", Comparative Civilisations Review, vol. 19, no. 3, Fall 1988, p. 76.

13 Bauer, W., China and the Search for Happiness, New York 1976, p. xiii, my emphasis.

14 Eliade, M., The Myth of the Eternal Return, New York 1954, p. 12.

This essay was originally published as "The End of Utopia?" in SOUNDINGS: An Interdisciplinary Journal, 79, 1–2 (Spring/Summer 1996), pp. 197–219.

LifeBuoy, 1991

DEIMANTAS NARKEVIČIUS

Radio transliacijų, taip pat ir iš Britanijos, klausymasis antrąją amžiaus pusę daugeliui buvo tapęs slapto gyvenimo dalimi. Šios transliacijos buvo aptarinėjamos tik su artimais draugais. Trys kartos, kurios užaugo veikiamos šio fenomeno, turėjo skirtingą patirtį. Pirmoji – senelių karta – klausydavosi radijo karinės rezistencijos prieš sovietinę okupaciją metais (1944-1953). Tai buvo labai rizikinga, nes vien paties užsienio radio klausymosi fakto užteko, kad būtum išsiųstas į Sibirą. Manau, tikslinga pažymėti dar kelis šio laikotarpio gyvenimo aspektus, rodančius jo dramatizmą. Rezistencijoje dalyvavo didelis skaičius gyventojų. Jie jautė visišką moralinį pranašumą prieš savo priešininką. Jie gynė ne tik šalį kaip abstraktų politinį vienetą, bet ir savo nusistovėjusius gyvenimo principus bei normas, paremtas aiškiai išreikšta posesija, derinama su laisvąja rinka. Būtent tai pirmiausiai buvo griaunama pradėjus sovietizuoti kraštą. Tuo laikotarpiu per radio transliacijas buvo aktyviai kuriamas mitas apie artėjantį naują Sovietų ir Amerikos-Anglijos aljanso karą, kuriam kilus būtų išlaisvintos į Sovietų imperijos zoną patekusios Centrinės ir Rytų Europos šalys. Pralaimėjus karinei rezistencijai ir jai įgijus kitas formas, labai nusivilta "laisvuoju pasauliu". Tapo aišku, kad žadėtasis karas – propaganda, neturėjusi jokio realaus politinio pagrindo. Žmonės tai vadino labai paprastai – išdavyste arba melu.

For the last half-century, listening to radio broadcasts—including British radio—became part of a secret life for most people. These broadcasts used to be discussed only among close friends. Three generations raised on the influence of this phenomenon possessed distinctive experiences. The first—the generation of our grandfathers—listened to the radio in the years of war resistance to Soviet occupation during 1944-53. It was a very risky undertaking because listening to foreign radio was enough reason to be deported to Siberia. It is worth pointing out some other aspects of life at that period which reveal its dramatic nature. A large number of people took part in the resistance. They felt an utter moral advantage over their enemy. They defended their country, not only as an abstract political unit, but also for the principles and norms that had settled into shape and were based on clear-cut possessions, agreeing with the free market. They started disruption when Sovietisation began to take hold of the country. With the help of radio broadcasts, a myth was gradually created of a coming war between the Soviets and a British-American alliance, in the course of which the countries of Central and Eastern Europe that found themselves in the Soviet empire would be liberated. After the defeat of armed resistance and its transformation into other forms, a great disappointment was felt

Antrosios, tėvų kartos, patyrimas, susijęs su radijo transliacijomis iš "kito pasaulio", kur kas linksmesnis. Tai sutapo su liberalesne buvusios TSRS vidaus politika ir ekonomikos pakilimu Vakaruose – reiškiniais, nulėmusiais kasdieninio gyvenimo pokyčius. šiuo metu labai svarbūs emigrantų intelektualų veikalai ir pažiūros, skleidžiamos per radijo stočių transliacijas, tačiau ne mažesnį efektą darė popkultūros bumas, kuris daugeliu atžvilgių lengvino praeities palikimo naštą.

Mano santykis su radio transliacijomis nei toks optimistinis kaip tėvų, nei toks skeptiškas kaip senelių – tai tiesiog kita informacija, kurios aš negalėjau gauti kitu būdu. Tuo pat metu man yra tekę paklausyti oficialios informacijos, transliuojamos į Vakarus, kuri visiškai prasilenkė su realybe.

Taigi radijo transliacijos tik dar labiau akcentavo dviejų skirtingų pasaulių egzistavimą, kurie turėjo mažai bendrų bruožų. Taip atsirado atstumas dėl vis labiau abstraktėjančio vaizdo vienų apie kitus, galiausiai schematinamas įvaizdis pradėjo trukdyti personalios, neišankstinės nuomonės formavimui. Keliaujant teko įsitikinti, kad

with the free "world". It became clear that such tales had been propaganda without any real political basis. People call them plainly by their name—treason or lies.

The second set of listeners—the generation of our fathers—had experiences connected with radio broadcasts from "the other world" which were more or less cheerful. The period coincided with more liberal domestic politics in the former USSR and an economic boom in the West, which produced a change in everyday life. At that time, radio broadcasts were very important to emigrant-intellectuals' activities and attitudes, though no less important was the effect produced by a boom in pop culture, which in many respects lightened the burden.

My relation to radio broadcasting is not as optimistic as that of the fathers' generation, nor as disappointed as the grandfathers'—it was actually a provider of information that I was unable to receive in any other way. At the same time, I was able to listen to the broadcasts of official information to the West that had very little to do with reality.

pastarieji metai mažai ką tepakeitė. Vienas iš būdų padėčiai keisti yra asmeninė patirtis, įgyta turint bendrų reikalų,— šiuo atveju kuriant meninį projektą.

Mano pasiūlymas būtų naudojantis reportažais ir įrašais, padarytais paslėptu mikrofonu atskleisti paprastai nematomą kūrybinio proceso pusę, paties meninio projekto mechanika neįprastomis dviejų skirtingų kultūrų kontakto sąlygomis.

Mano projektas – tai įrašai iš paties proceso vidaus, ne tik įprasti reportažai, bet greičiau įrašai reakcijų, labai asmeniškų, pirminių, kai menininkai kuria, gamina meno objektus skirtingoje kultūrinėje aplinkoje. Mano tikslas – paversti savo kūrinio forma tai fiksuojant. Todėl neišvengiamai dalis įrašų daromi slaptai. Į savo projektą norėčiau įtraukti ir kitus žmones (kartais atsitiktinius) susijusius su menu. Kalbos, dialogai neišvengiamai ir natūraliai siețųsi su menu, peržengdami žurnalistinio interviu rėmus. Mikrofonu būtų įsiskverbta į labai intymias kūrybinio proceso sferas, kitaip tariant, į kitą ir dažnai slepiamą kūrinio pusę, radijo transliacija padarytų ją prieinamą bet kam, galinčiam priimti šią transliaciją. Radijo transliacija paverčiama viena iš kūrinio sudėtinių dalių, kitaip sakant, meno

In that way, radio broadcasting greatly accentuated the existence of the two worlds which perhaps had very few common features. Thus, the difference gave rise to a distance, to a more abstracting picture of one about the other, and in the end this sketchy image began to obstruct the ability of people to build other opinions. Travelling abroad, I became sure that very little had changed during the last few years. One of the ways to change this situation is a personal experience, having things in common—in this case an art project.

My proposal would be a series of short reportings and recordings done with the help of a hidden microphone to open up a regular "unseen" of the creative process, the mechanics of the art project itself in the specific conditions of a contact between two different cultures.

My project will be a series of radio broadcasts variously connected with this project. They are recordings from the insides of the process itself, not just regular reportings, but more the recording of reactions, basic personal responses. While artists create objects of art in a different cultural medium, my purpose is to turn my art work

objektu, nustoja funkcionavusi kaip tarpininkas tarp dviejų pasaulių,
tarp aprobuotos informacijos siuntėjo ir klausytojo. Mano projekte
klausytojas susiduria su tiesioginiu, pirminiu reakcijos faktu.

into the material which fixes it. So part of the recordings are
unavoidably done in secret. In the sphere of my project's materials, I
want to include other people, sometimes passers-by, or artists or
others connected with art. The contact, is based on close
professional activity. Dialogues, unavoidably and naturally, would be
connected with art beyond the frames of journalistic interview. The
microphone would penetrate into the most intimate sides of the
creative process, or in other words, into the other, very hidden side
of an art work, and radio broadcasts would make the latter available
to everyone who has a radio. Thus, radio broadcasting is turned into
a component of an artwork or, in other words, it becomes an object
of art, taking away from it the regular function of being an
intermediary between two worlds, between the sender of limited
information and the listener. In my project a listener comes across
the fact of direct reactions to the work.

## Valdymas iš Žemės:
## Menininkų Pranešnai iš Lietuvos ir Didžiosios Britanijos

"Mums galbūt vertėtų pasilikti... Nors jei ką nors ir sužinosime, tai tik apie save..." Stanislaw Lem, Solaris

Valdymas iš Žemės - šis pavadinimas žymi jau kurį laiką besimezgančius ryšius tarp Didžiosios Britanijos ir Lietuvos menininkų. Taip pavadintos ir šiuolaikinio meno parodos Londone bei Vilniuje, knyga ir puslapis Internete.

Londone esanti Beaconsfield organizacija ir Jutempus iš Vilniaus pirmą kartą susitiko 1994-ais metais. Nuo to laiko buvo keliaujama iš vienos šalies į kitą, vedamos derybos su daugeliu įvairių institucijų bei žmonių. Tie, kas padėjo susitikti menininkų įkurtoms organizacijoms, ėmėsi kitų darbų, tačiau jų įnašas turėjo įtakos šio įvykio pobūdžiui. Projektas per keturias savaites bus įgyvendintas Lietuvoje ir Didžiojoje Britanijoje, jo pėdsakų bus galima aptikti pasirodysiančiame leidinyje. Beje, šiam projektui, pateksiančiam į bauginantį pasaulinį Internetío voratinklį, yra lemta nuolatos kisti.

## Ground Control:
## Artists' Despatches from Lithuania and Britain

"It might be worth our while to stay ... We're unlikely to learn anything about it but about ourselves..."
-Stanislaw Lem, Solaris

Ground Control is the working title of what has become an ongoing communication between artists in Britain and Lithuania. It is also the name of contemporary art exhibitions in London and Vilnius, a book and a web site.

Communications between Beaconsfield in London and Jutempus in Vilnius was first established in 1994 and over the ensuing period has involved international travel and negotiations with many and various agencies and people. The original individuals instrumental in putting the two artist-initiated organisations in contact, have since moved on, leaving their mark on the character of this happening which will physically take place over four weeks in Lithuania and Britain,

Gediminas Urbonas, Coming or Going, 1995

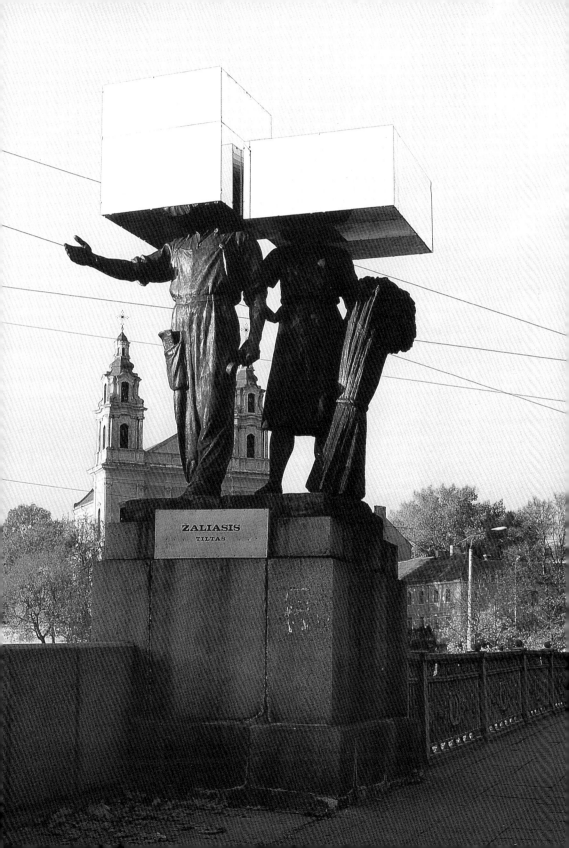

Pradėjus bendrauti paaiškėjo, kad pasirinkus įprastinės parodos formulę nepavyks tinkamai pristatyti kultūrinį kontekstą, kuriame darbuojasi šiuolaikiniai Lietuvos ir Didžiosios Britanijos menininkai. Pradinis projekto Valdymas iš Žemės sumanymas buvo tarsi atsakas Europos Sąjungai, siūliusiai sutvirtinti fizinę ir organizacinę Jutempus, pirmosios nepriklausomos meno organizacijos Lietuvoje, struktūrą. Tai buvo galima padaryti būtent rengiant parodą. Projektas turėjo būti greitai įgyvendintas, tačiau tai padaryti nepavyko. Dabartinio projekto pobūdį lėmė spartus komunikacinių technologijų vystymasis, istorinė Rytų Europos atsivėrimo reikšmė, palankesnės sąlygos kelionėms. Visa tai puikiai dera su šiandienos menininkų noru kurti tarpdisciplininius kūrinius. Valdymo iš Žemės idėja vystyta ieškant būdų, kuriais menininkai, pristatydami savo kūrinius minėtų šalių žiūrovams, galėtų paskatinti Rytų ir Vakarų suartėjimą.

Prisiminimai apie pirmuosius kosminės erdvės tyrimus pristatant Valdymo iš Žemės idėją liudija apie tuometinį siekių idealizmą nežinomybės akivaizdoje. Interneto ryšys su Gatesheadu byloja ne tik apie miglotą Baltic Flour Mills kilmę, bet ir apie šios vietos galimybes tapti nacionalinio lygio šiuolaikinio meno centru. Kultūrinėje

infinately mutate over time throughout the awesome mechanism of the World Wide Web.

Having opened up a dialogue, it became apparent that the convential exhibition formula might be inadequate to fully address the cultural context in which contemporary artists in Lithuania and Britain are working. Ground Control, was at one point, the subject of a bid to the European Union which proposed to equip and consolidate the physical and organiastional structure of Jutempus as the first independent arts initiative in Lithuania, using the exhibition project as its vehicle. The project, though ultimately unsuccessful, was short-listed. However the topicality of developing global communications networks, the historical significance of the opening up of Eastern Europe, the ease of international travel together with concerns within contemporary art practice about interactivity survived as a potent cocktail for an art project. Furthermore the notion of opening a window between east and west Europe using visual artists as envoys for audiences in their respective countries remained the concept upon which Ground Control developed.

aplinkoje, kurioje vyrauja tarptautinė meno kalba, Valdymo iš Žemės rengėjai bandė išvengti meno objektų gabenimo iš vienos šalies į kitą. Vietoj to buvo nuspręsta apsikeisti menininkais (pastarieji dažnai yra įdomesni už jų sukurtus objektus). –iuo sumanymu bandyta priminti nebemadingą menininkų poziciją būti kandžiu komentatoriumu arba tiesiog stebėtoju.

Nuolatos kintantis Valdymo iš Žemės Interneto puslapis, sukurtas Skyscraper Digital Publishing, jungia projekte dalyvaujančias organizacijas ir asmenis bei pranešimus ne tik pačiame Internete, bet ir už jo ribų. Tam pasitelkiamos kitos telekomunikacinės priemonės. Tačiau daugeliui dalyvių Valdymas iš Žemės žymi nežinomų teritorijų tyrimo pradžią, teritorijų, kuriose skleidžiasi ir naujosios technologijos, ir nauji santykiai tarp Europos šalių. Dėl to efemeriškos priemonės buvo pasirinktos ne tam, kad būtų sukurti tviskantys multi-media kūriniai, bet tikintis, jog jos bus tinkamiausios informacijai perduoti.

Lietuvoje menininkai yra įpratę, kad į juos būtų žvelgiama kaip į gerai paruoštus profesionalus ir kultūrinio gyvenimo ramsčius. Didžiosios Britanijos menininko statusas dažniau numato profesionalaus

References to early space exploration within the publicity for and title of Ground Control reflect a parallel idealism of purpose, in the face of the unknown. The virtual link with Tyneside is not only related to the shadowy origins of the Baltic Flour Mills, but to its new potential as a flagship for contemporary art. In a cultural climate where an international art language prevails, Ground Control has attempted to avoid the unwieldy transportation of art objects in favour of transporting artists (since the artists are often more interesting). and has unfashionably involved putting faith in the artist as incisive commentator and even seer.

Actively transforming throughout the Ground Control web site, designed by Skyscraper Digital Publishing, links participating organisations and individuals and despatches data to the global internet community. But for most of its participants, Ground Control represents the beginning of an exploration into the unknown territories of the new technologies and new pan-European relationships. As such, the use of ephemeral media in this project has been for the primarily practical purposes of relaying information, rather than of creating polished multi-media artworks.

pasirengimo trūkumą ir bedarbystę. Esminė šio projekto dalis yra
menininkų kelionės iš vienos šalies į kitą. Šių kelionių metu menininkai
tampa kultūriniais turistais, tačiau taip keliaujant gali kilti nemažai
klausimų. Į Vilnių atvykusius ir naujų įspūdžių ištroškusius britus,
pačioje Lietuvos širdyje esanti nesaugi atominė elektrinė gali tiek pat
stebinti kaip ir kankinantis miesto grožis. Tuo tarpu į Londoną
keliaujančius lietuvius, bent jau iš pradžių, gali suklaidinti išorinis
miesto funkcionalumo ir perteklioaus blizgesys. Rengiantis įgyventinti
šį projektą buvo suprasta, jog bendrauti tarptautiniu mastu kartais
būna itin sunku, be to, paaiškėjo, kad beveik nėra bandoma šią
situaciją keisti. Valdyme iš Žemės dalyvaujantys menininkai tuo pat
metu ir komunikuodami, ir provokuodami sukuria kanalą, kuriuo
abiejų Europos dalių žiūrovai gali tirti vieni kitus arba - jei nepavyksta
kito tyrimas - bent jau patys save.

In Lithuania, artists are used to having the status of highly trained
professionals and upholders of cultural life. In Britain artists are
more often used to holding the same status as the unskilled and
unemployed. The working trips which are an intrinsic part of the
participating artists' brief, and in which they become cultural
tourists, present dilemmas. British visitors to Vilnius might find that
habitual thirst for new experience makes the proximity of an unsafe
nuclear reactor to the historic heart of Lithuania as exciting as the
city's distressed physical beauty: while Lithuanian visitors to London
might be initially deceived by the veneer of functionality and
affluence. One of the features of the long development period for
Ground Control, has been the discovery of just how difficult
international communication can be and how little real interest there
seems to be in changing this situation. The Ground Control artists, as
communicators and provocateurs, provide a glass through which
audiences on both sides of Europe might choose to inspect the
other, or failing that, themselves.

Beaconsfield and Jutempus

Valdymas iš Žemės - majorui Tomui;
elektros grandinė nutrūkusi, kažkas negerai
Ar girdi mane, majore Tomai?
Ar girdi mane, majore Tomai?
Ar girdi mane, majore Tomai?
Ar girdi...

David Bowie - Erdvės keistumas

Ground Control to Major Tom;
your circuits dead there's
something wrong
Can you hear me Major Tom?
Can you hear me Major Tom?
Can you hear me Major Tom?
Can you....
David Bowie - Space Oddity

Edited by
Lolita Jablonskiene,
Duncan McCorquodale,
Julian Stallabrass
Copy Editing
Rosamund Howe
Designed by
Maria Beddoes and
Paul Khera, assisted by
Natalie Wesley
Produced by Duncan
McCorquodale

Printed by PJ
Reproductions in the
European Union
© 1997 Black Dog
Publishing Limited,
authors and artists.

Ground Control:
Technology and Utopia
has been financially
supported by
Beaconsfield.

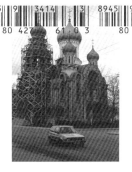

above, Lucy Gunning. opposite, Scanner, 1997

Ground Control is a cross-country partnership between Beaconsfield Ltd, Black Dog Publishing Ltd, Skyscraper Digital Publishing and Baltic Flour Mills, in England and in Lithuania, Jutempus Interdisciplinary Arts, Logium visi Numeralis and the Contemporary Art Centre of Vilnius. Ground Control has been produced by Beaconsfield and supported financially and in-kind by:

The Arts Council of England
The London Arts Board
The British Council
Soros Centre for Contemporary Arts
Visiting Arts
Northern Arts
Gateshead Libraries and Arts
APEX
Lithuanian Airlines
Lukrecija Dizainas
Ministry of Culture Lithuania
Vilnius Municipality
Slade School of Art UCL
University of Sunderland
AN Publications
Vilnius Art Academy
Artists Union (Lithuania)
Strata
Lambeth Environmental Services
The Westerley Trust

The Ground Control Project Organisers and Editors of Ground Control: Technology and Utopia would like to thank the following individuals for their advice and support in realising this project
Charles Biggs
Alexandra Bradley
Ingeborga Dapkunaite
Saulius Grigoravicius
Rachel Lubbock
Margo Maxwell Macdonald
Jonas Mazeika
Saule Mazeikaite
Lucy McMenemy
Anthony Reynolds
Stevon Ritchie
Jon Thomson
Jonas Valatkevicius
Audrone and Marius Vaupsas
Tracey Warr

# GROUND
# CONTROL
## technology and utopia

SUSAN BUCK-MORSS

JULIAN STALLABRASS

LEONIDAS DONSKIS